정원의
위로

정원의 위로

김선미

삶의 균형을 찾아주는
나만의 시크릿가든 24곳

민음사

일러두기 이 책은 방일영문화재단의 지원을 받아
저술 · 출판되었습니다.

장미를 소중하게 가꾼
어린 왕자처럼

남성현(산림청장)

 저자는 아름다운 정원 이야기를 들려주고 있는
기자입니다. 최근 산림 정책 중 국민 여러분들이 가장 관심을
가져 주시는 정원 정책과 관련 있는 기사를 써 주고 계시기에
저 역시도 빼놓지 않고 보고 있었지요. 어느샌가 격주
토요일 연재되는 그녀의 기사를 기다리는 애독자가 되어
있었습니다. 그동안 「김선미의 시크릿가든」을 통해 소개한
정원을 재해석하여 풀어낸 책이 발간되어 더욱 반가운
이유입니다.
 『정원의 위로』는 정원과 소통하며 삶의 공간을 채워온
나와 내 이웃의 이야기입니다. 이 책은 단순히 정원과
식물을 소개하는 것이 아닌, 그것을 만들고 가꾸는 사람들의
이야기입니다. 그녀의 다양한 경험과 철학을 정원과 엮은
스토리에는 남다른 힘이 있습니다. 스물네 개의 모든

정원에 그녀의 이야기가 자연스럽게 이어집니다. 정원과 관련된 기사와 책을 펴내는 것이 그녀의 운명이 아니었을까 하는 생각마저 들게 합니다. 그렇기에 같은 정원을 방문한 독자들에게도 그녀가 풀어내는 정원 이야기가 더욱 새롭게 다가올 것입니다.

책 속에 등장하는 대기업 회장, 정원 담당 팀장, 공무원, 부부 등 다양한 정원가는 각자 정원을 조성하고 가꾸는 방법은 다르지만 그녀의 눈에는 '인간과 자연의 조화로운 공간'을 꿈꾸는, 정원을 사랑하는 사람일 뿐입니다. 정원 속 사람 한 분 한 분을 소중하게 묘사해 준 저자 덕분에 우리도 정원가들과 그분들의 정원을 더욱 사랑하게 됩니다.

이 책에는 우리가 한 번쯤 가 보았을 법한 국립수목원이나 순천만국가정원과 같은 유명한 정원부터 개인이 소유한 민간정원까지 다양한 정원이 소개되어 있습니다. 소쇄원부터 오목공원까지 정원을 따라가다 보면 시간의 흐름도 함께 느끼실 수 있습니다. 식물 전문가가 아닌 저자의 눈에 묘사된 식물들이 더욱 아름답게 느껴지는 것은, 그녀에게 정원은 갔다 오는 곳이 아니라 머무는 공간이었기 때문일 것입니다. 숲과 함께 평생을 걸어 온 저도 그녀의 식물 이야기를 통해 만난 정원에서 또 다른 감각을 깨워 봅니다.

이 책의 제목은 '정원의 위로'입니다. 유독 이 책에 자주
등장하는 단어는 '교감'입니다. 정원에서 만난 사람들이
식물과 교감하며 정원을 가꾸어 가는 이야기는 저자뿐
아니라 책을 읽는 독자들에게도 큰 위안이 될 것입니다.
장미를 소중하게 가꾼 어린 왕자 이야기는 이 책에서
소개하는 정원을 방문하는 여러분의 이야기가 될 것입니다.
아름다운 정원에서 그녀가 직접 보고 느끼며 만난 사랑과
희망의 이야기를 담은 이 책의 향기는 더욱 오래갈 겁니다.
우리가 몰랐고 스쳐 지나갔을 법한 정원 이야기의 매력을
담아낸 『정원의 위로』를 여러분에게 추천합니다.

2부 ○ 일의 위로

3부 ○ 폐허의 위로

4부 ○ 시간의 위로

5부 ○ 감각의 위로

글을 마치며

469

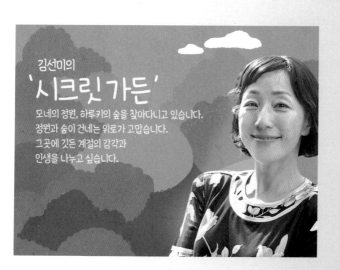

김선미의
'시크릿 가든'

모네의 정원, 하루키의 숲을 찾아다니고 있습니다.
정원과 숲이 건네는 위로가 고맙습니다.
그곳에 깃든 계절의 감각과
인생을 나누고 싶습니다.

평범한 일상을
감탄으로 채우는 길

27년째 신문기자 생활을 해오면서 그동안 책을 네 권 펴냈으니 그럭저럭 많은 글을 써왔는데도 글을 쓰는 건 여전히 힘듭니다. 어릴 땐 용감해서 그렇게 썼구나 싶습니다. 그런데 이번에 다섯 번째 책을 펴내게 됐으니 인생, 알 수 없습니다. 그간의 전작들이 주로 취재와 연관된 글이었다면, 이번에는 제 마음이 간절히 원해서 쓰게 됐습니다.

2023년부터 《동아일보》에 「김선미의 시크릿가든」을 연재하자 지인들이 호기심 가득한 눈으로 물었습니다. "어떻게 정원에 대한 글을 쓰게 됐어요?" "정원에는 언제부터 관심이 있었던 거예요?" 그럴 만도 합니다. 저는 그동안 신문사에서 문화, 경제, 산업 분야를 주로 취재해 왔고 논설위원도 지냈거든요. 정원은 국내 신문사가

기존에 중점적으로 취재하던 영역은 아니었어요.

평소 연락이 뜸했던 지인들도 밥을 같이 먹자고 했고, 이번 기획기사에 대해 부러움을 감추지 않았습니다. "와, 힐링되겠어요." 그들이 궁금해하니 저도 궁금해졌습니다. 나의 정원 사랑은 어디서부터 비롯된 걸까?

세상일은 아주 작은 일들이 모여서 하나의 형태를 이루기도 하지요. 50세 생일을 두 달 앞두고 곰곰 생각해 봤습니다. 나는 뭘 잘하는가? 무엇보다도 나는 뭘 좋아하는가? 나는 아름다운 것을 좋아하고 그것을 글로 옮기는 순간을 사랑하는 사람이었습니다. 나이 들고 경험이 쌓이면서 아름다움에 대한 관점이 달라졌을 뿐이었어요. 한때 패션과 미술 담당 기자였던 저는 이제 정원에서 세상의 모든 미(美)를 마주합니다. 움트는 것만큼 시드는 것도 아름답다는 것을 알게 되었습니다.

학교 다닐 때 체육을 정말 못했습니다. 매달리기도 던지기도 100미터 달리기도 꽝이었습니다. 해내는 운동은 그저 오래달리기뿐이었습니다. 그 버티는 마음으로 신문사 기자 생활을 지금껏 해왔지만 갈수록 주눅 드는 순간들이 생겨났습니다. 엄마로서도 이도 저도 아니었습니다. 마음이 무너질 때마다 걸었습니다. 처음엔 서울 한강과 남산에서 시작했는데, 계절마다 달라지는

자연의 색과 향에 반해 탐색의 반경이 넓어졌습니다.
그러다가 정원에 푹 빠졌습니다.

　아, 이것만으로는 설명이 부족하네요. 어쩌면 과거의
제 모습이 지금의 저를 설명할지도 모르겠습니다. 10년 전
페이스북 타임라인에 제가 이런 글을 남겼더라고요. "다시
태어나면 식물학자가 되고 싶다." 신문사에서 긴긴밤 야근
당번을 하면서 식물 관련 책들을 펴들고 식물의 감각
세계에 탐닉했던 시간, 사무실과 집 안 화분에서 피어나는
작은 생명체들에 감격했던 시간도 지금의 저를 있게 한
'과거의 오늘'들 같습니다.

　새벽 꽃시장에서 꽃을 사 오는 게 삶의 소소한
기쁨이었습니다. 그러다가 점점 화분을 들이는 행복에
빠졌습니다. 몇 년 전 시장에서 사 온 동백나무가 매년
탐스러운 동백꽃을 주렁주렁 피워 내니 마음에도 꽃이
피어납니다. 그러고 보니 딸이 태어났을 때 탄생 선물로
장만했던 판화 작품도 프랑스 화가 앙드레 브라질리에의
꽃 그림이었어요. 화가가 모델로 삼은 부인이 화병에
아름드리 꽃을 담고 있는 모습이지요. 딸이 늘 꽃을
가까이하며 자랐으면 해서 마련했던 그림인데, 실은 제가
딸보다 더 좋아하는 것 같습니다.

　누군가는 제게 "정원에 미쳤다."고 하던데요. 예,

제가 요즘 정원들을 다니면서 깨닫는 것은 정원이야말로
문학, 예술, 자연, 산업, 과학, 동서고금을 망라하는
통섭의 장소라는 사실입니다. 무엇보다 마음의 부유물을
걷어내고 나 자신과 고요하게 대화할 수 있는 생명의
공간입니다. 몸을 낮추면 만날 수 있는 족두리풀과
애호랑나비, 연둣빛 새잎을 살랑이는 수양버들, 분꽃나무
향기, 사랑스러운 은방울꽃, 나뭇잎들이 하늘을 포근히
감싸는 듯한 갈참나무…… 이런 봄의 작은 생명체들이
마음을 얼마나 충만하게 채워주던지요. 정원을
찾아다니기 전에 읽었던 책들의 제목이 제 쓸쓸했던,
그래서 위로가 필요했던 마음 상태를 보여줄 것 같습니다.
'인생에 거친 파도가 몰아칠 때', '산에 오르는 마음', '내가
늙어버린 여름', '내가 틀릴 수도 있습니다', '여자로 나이
든다는 것'……. 아직 갱년기가 찾아온 것은 아닙니다만,
자꾸만 '끝난 사람'이 된 것 같은 서글픈 심정이었습니다.
이렇게 언제까지 버틸 수 있을까? 그런데 인생에는
늘 반전이 있습니다. 눈물을 흘리지 않으려고 하늘의
별을 올려다보고 숲속의 새소리를 듣는 동안 마음을
어루만져주는 따스한 위로를 받았습니다.

 정원에 본격적으로 눈을 뜨게 된 건 애석하게도
해외에서였습니다. 2016~2017년 프랑스에서 1년간

기자 연수를 할 때 틈만 나면 파리의 정원에서 시간을
보냈거든요. 얇은 담요를 가방에 넣어 다니다가 햇볕이
좋으면 이 정원 저 정원의 잔디밭에 펼치고 누워 하늘을
봤습니다. 파리의 집값은 너무 비싸서 아주 작은 집에
살았거든요. 한 아이는 등에 업고 한 아이는 잃을세라
손을 꼭 쥔 이방인 엄마에게 타국의 정원은 '서툴어도
괜찮아, 힘들면 쉬어 가도 돼.'라고 속삭여 주었습니다.
자주 다녔던 파리의 바가텔 공원은 공작새의 깃털이
얼마나 화려한지, 세상에 장미가 얼마나 많은지 알려
주는 로맨틱한 장소였어요. 소설 속 소공녀가 다락방에서
파티를 하듯, 정원은 누구든 찾아와 귀부인이 될 수 있는
곳이었지요.

　　프랑스 작가 에릭 오르세나의 『오래오래』라는 소설도
제 삶에 큰 영향을 미쳤습니다. 정원사와 외교관의 사랑
이야기가 펼쳐지는 소설 속 정원들, 그러니까 영국
시싱허스트캐슬가든, 스페인 세비야의 알카사르 정원,
모로코 마라케시의 마조렐 정원 등을 전부 찾아다닌
것입니다. 그렇게 생긴 관심으로 그동안 사 두고 못
읽은 국내외 식물과 정원 관련 책들이 태산을 이루려던
차였습니다. 이제라도 관련 글을 부지런히 써야겠다는
생각이 들었습니다. 미술관의 그림들은 대개 실내에서

관람객을 만나잖아요. 그런데 정원에는 나뭇잎이
바람에 흔들리고 꽃잎이 햇빛에 반짝이는 '살아 있는
예술'이 있어요. 그 감동을 제가 오랫동안 해온 글쓰기로
전해야겠다는 일종의 사명감이 들었습니다.

　　신문기자 일은 담당 분야가 달라지면 다니는
회사가 바뀌는 것처럼 접하는 세상이 통째로 바뀝니다.
그래서 오랜 기자 생활 동안 모르는 분야는 공부로
다가서려고 늘 애썼습니다. 정원이라는 새로운 분야에
발을 들여놓으면서도 같은 마음가짐이었습니다.
한국숲해설가협회의 숲해설가 과정에 등록해 4개월 반
동안 주경야독해 숲해설가 자격증을 땄습니다. 서울시의
시민정원사 기본과정을 수료하고 지금은 심화과정을
배우고 있습니다. 그렇게 관심의 폭을 넓히며 몰입하다
보니 좀 더 이 분야를 깊게 파고들고 싶어 서울대에서
조경학 전공 박사과정까지 밟게 되었습니다.

　　정원을 돌보는 것은 세월을 가꾸는 것 아닐까요.
저는 정원을 다니면서 위로를 받기도 했지만 힘들어도
꿋꿋하게 앞으로 나아가는 삶의 태도를 배웠습니다. 그
정원을 향한 여정이 평범한 일상을 감탄으로 채우는 것도
알게 됐습니다. 새벽 동네 산책길에서 만난 섬초롱꽃, 전남
담양 명옥헌 원림 가는 길의 풍성한 감 열매, 10년 만에

상서로운 꽃을 피운 저희 집 행운목……. 그런 감탄의
순간들이 삶을 지탱하게 해준다는 것을 깨닫습니다.
그리고 해외의 유명 정원들 못지않게 아름다운 정원이
우리나라에 많다는 것을 알게 되었습니다. 우리가 우리
것을 알아봐 주지 않는다면 누가 알아봐 줄까요? 전국을
다니며 「김선미의 시크릿가든」을 열심히 쓰고 있는
이유입니다. 신문에 연재했던 글들은 모두 다시 다듬었고,
몇몇 정원들은 이 책을 통해 새롭게 소개합니다.

　　되돌아보니 마음이 힘들지 않았더라면 정원에 이토록
깊이 빠져들지 않았을지도 모르겠습니다. 역경은 새로운
길을 낳기도 합니다. 그 길을 두려움 없이 걸어 보려고
합니다. 정원에서 많이 울고 웃었고, 앞으로도 그럴 것
같습니다. 정원에는 계절의 감각과 위대한 인생이 깃들어
있습니다. 제가 감사하게 위로받은 정원들에 여러분들을
초대합니다.

1부

로맨틱한 위로

사랑은
손을 잡고 걷는 것

어느 날 빨간 책이 없어졌다는 걸 깨달았습니다. 늘 어딘가 집에 있다고 생각했던 그 책이 보이지 않았습니다. 집 안에 책이 차고 넘쳐 대거 처분한 적이 있는데 그때 버려졌나보다 짐작합니다. 당시의 순간이 떠오릅니다. 책장에서 꺼낸 책들이 바닥에 '책의 바다'를 이뤘고, 책 수거를 직업으로 삼는 어느 할아버지가 쓸어 가셨죠. 그땐 속이 후련했는데 제 귀중한 추억도 그렇게 실려 간 것인지 미처 몰랐습니다.

빨간색 표지의 그 책은 1984년 국내에 출판됐던 찰스 M. 슐츠의 『사랑이란 손을 잡고 걷는 것』 초판이었습니다. 이제는 고인이 된 아버지가 제가 초등학교에 다닐 때 크리스마스 선물로 주셨던 책입니다. 저희 아버지는 늘 책을 선물하면서 책 표지 안쪽에 "사랑하는 아빠가"라고

쓰셨습니다. 지금도 소장하고 있는, 고 박철순 투수가 표지
사진인 『어린이들을 위한 프로야구』(1982년)에도 쓰여
있습니다. "선미의 생일을 축하하며, 사랑하는 아빠가."

　『사랑이란 손을 잡고 걷는 것』은 왼쪽 페이지에는
스누피와 친구들의 인생 명언이, 오른쪽에는 관련 그림이
있던 책이었습니다. 그러니까 격언 그림책이라고 해야
할까요. 아버지가 선물해 주셨던 다른 책들과 달리 이
책이 난데없이 '책 쓰나미' 속으로 떠밀려 들어간 것은
중년이 돼서도 책장의 잘 보이는 곳에 두고 종종 들춰봤기
때문입니다. '사랑이란'으로 시작하는 책 속의 짧은
문장들은 스누피와 친구들의 일상을 담고 있었는데,
나이가 들수록 '아, 이게 사랑이구나.' 했던 겁니다.

　몇 년 전에 서울의 어느 헌책방을 취재한 적이
있습니다. 10년 넘게 헌책방을 운영해 온 책방 주인은
헌책을 찾아주는 비용을 받지 않는 대신 의뢰인들에게
책을 찾는 사연을 알려달라고 하고 그 사연을 묶어
책으로 펴냈습니다. 저도 찾아달라고 의뢰할 헌책이
없을까 생각해 보다가 이 책이 떠올랐습니다. "책 표지가
빨간색이었어요. 살아 보니 사랑은 책의 구절들처럼 매
순간에 있더라고요. 아버지 생일인 크리스마스에 맞춰
책을 찾을 수 있다면 최고의 크리스마스 선물이 될 것

같아요." 책방 주인은 "책을 찾는 데 몇 년이 걸릴 수도 있다."고 했고, 제게 연락이 오지 않고 있는 것으로 보아 아직 구하지 못한 것 같습니다.

그런데 제주시 구좌읍 송당리의 '스누피가든'을 가 보고서 추억의 책을 찾지 못한 아쉬움을 상당 부분 털어낼 수 있었습니다. 솔직히 처음에는 큰 기대를 하지 않고 갔다가 깜짝 놀랐습니다. 정원에 스토리텔링 콘텐츠를 세련되게 접목한 데 놀랐고, 스누피의 개집 안 풍경까지 재현해 낸 세심한 디테일에 놀랐습니다. 드넓은 정원 규모도, 스누피와 친구들의 캐릭터 특징에 맞게 공간을 구성하고 그에 맞는 식물을 심은 전문적인 조경도 놀랍습니다. 무엇보다 예쁘고 마음이 힐링됩니다.

주차장에 차를 대고 맨 먼저 들어서는 건물은 스누피하우스와 스누피가든하우스인데 여기에서 먼저 스누피와 친구들을 만나게 됩니다. 미국 작가 찰스 M. 슐츠(1922~2000년)가 1950년부터 무려 반세기 동안 신문잡지에 연재했던 네 컷 만화 「피너츠(Peanuts)」의 주인공들입니다. 찰리 브라운과 그의 반려견 스누피, 찰리의 여동생 샐리와 그가 일편단심 바라보는 담요 마니아 라이너스, 라이너스의 누나 루시와 그가 짝사랑하는 피아니스트 슈뢰더, 먼지 수집가 픽펜……

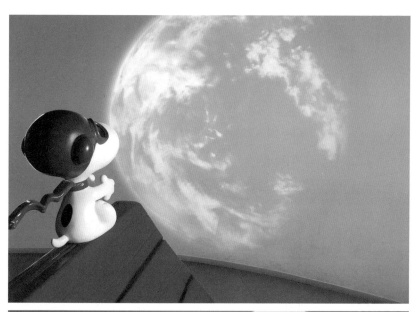

스누피가든의 스누피하우스

지금껏 70여 개 국가에 전파된 진정한 글로벌 문화 콘텐츠의 캐릭터들이 툭툭 인생에 대한 성찰을 줍니다. "인생에서 불쾌한 일들을 피하려고 하는 것은 잘못이지만, 이제부터는 그렇게 해볼까도 생각 중이야." "인생이라는 책에는 결코 뒤에 정답이 나와 있지 않아." "정원을 가꾸는 것은 내일을 믿는 것."

스누피가든은 당초 수목원 예정 부지였습니다. 남해종합건설 창업주 김응서 회장의 아들인 김우석 에스엔가든 대표(1974년생)가 제주 중산간 지대 10만 평 땅에 조경용 나무를 심어 오다가 그중 2만 5000평에 조성한 곳이 스누피가든입니다. 고려대 환경생태공학부에서 조경학 박사학위를 딴 김우석 대표는 부동산 개발 측면에서 지적재산권(IP)에 눈을 돌렸습니다. 제주의 오름과 곶자왈에서 더 나아가 수목원에 스토리텔링 콘텐츠를 접목하면 부가가치를 높일 수 있다고 생각한 겁니다.

스누피가든의 비즈니스 모델은 IP로케이션 사업입니다. 일본에는 도라에몽박물관처럼 이런 사업이 많지요. 김 대표는 2017년 일본 도쿄 롯본기에서 열린 스누피박물관 전시에 가 본 뒤 이 사업에 확신을 품고 백방의 노력 끝에 미국 피너츠재단과 공식 라이선스

계약을 맺었습니다. 정원을 사랑하는 슐츠 부인에게도 제주의 아름다운 자연을 소개하며 부탁했다네요. 김 대표는 말합니다. "스누피는 클래식하고 유행을 타지 않는 잠재력이 있으면서 전 세대를 아우르잖아요."

스누피가든은 제주를 상징하는 오름, 목장, 습지, 바다 등 야외 경관을 열한 개 공간으로 풀어냈습니다. 각 공간에는 네 컷짜리 「피너츠」 만화가 깃들어 있습니다. '소설 왕 스누피 광장'에는 빨간 삼각 지붕 위에 올라타자기를 치는 소설 왕 스누피가 있지요. 스누피의 친구들은 오름을 형상화한 언덕 위에 누워 하늘을 보고 있습니다. 우리도 그 옆에 가만히 누워 하늘을 보면 가슴이 시원하게 뚫린답니다. 주변에는 팽나무, 백일홍, 태산목과 더불어 제주의 후박나무 산책로가 있어요. 스누피 에피소드를 제주의 자연과 섞고 인생을 풀어낸 기막히게 멋진 공간예술입니다.

찰리 브라운의 야구장 앞에는 '피너츠 사색 들판'도 있습니다. 넓게 펼쳐진 부지 위에 수크렁과 억새 같은 부드러운 풀들이 펼쳐지죠. 그 공간의 주제 문구는 찰리 브라운의 말 "인생은 한 길만 있지 않아.(Life is rarely all one way.)"입니다. 스누피의 친구들처럼 제주 현무암으로 이뤄진 사색 담장에 기대어 고민을 털어내며 생각의

시간을 가져봅니다. 그래요, 인생의 어느 길을 가다가
아니다 싶으면 다른 길로 가 보면 어떨까요. 100세
시대라는데 진작부터 지치고 포기하면 억울하잖아요.

조금 더 걸어 봅니다. 비글 스카우트의 사령관인
스누피와 부사령관 우드스탁이 친구들을 이끌고 모험을
떠나던 '비글 스카우트 캠프'에 도착했어요. 이번 하이킹
장소는 제주의 오름이라서 소귀나무, 종가시나무,
비자나무 등 제주의 식물들이 가득해요. 찰리 브라운이
야구를 하는 잔디 구장 주변에는 굴거리나무 숲도 있어요.
저녁이 되면 굴거리나무 잎이 아래로 처진다죠. 그 모습이
스누피의 늘어진 큰 귀를 닮아 심었다나요.

스누피가든의 야외 정원은 알면 알수록 경탄할
수밖에 없어요. '피너츠 컬러 가든'이란 곳도 재미있어요.
피너츠 친구들의 엇갈리는 사랑의 화살표, 즉 그들의
짝사랑을 모티브로 각 캐릭터의 주요 색을 식물의 색상과
연결시켰죠. 파란 담요 없으면 못 사는 라이너스는
파란색 산수국으로, 스누피의 절친 노란색 우드스탁은
노란색 삼지닥나무로 표현한 식이에요. 이곳의 주제
문구는 이렇습니다. "사랑이란 이상한 짓을 하게
만든다니까.(Love makes you do strange things.)'

이제 문을 연 지 4년인데 스누피가든의 연간 고객

수는 80만 명에 이릅니다. 그래서 김 대표는 스누피가든 맞은편에 '스누피 스포츠파크'도 준비하고 있습니다. 스누피 내용 중 스포츠 주제를 따로 분류해 스포츠와 레저 파크를 열겠다고 합니다. 이것이 다 IP의 힘입니다. 만화 '피너츠' 아카이브에 들어가 검색어를 넣으면 50년 세월 동안 축적된 다양한 얘깃거리가 쏟아져 나오니까요. 피너츠 재단이 IP 사업으로 버는 돈이 연간 5000억 원이 넘는다고 합니다.

김 대표에게 어느 캐릭터가 가장 마음에 드는지 물어봤더니 웃으며 답합니다. "글쎄요. 찰리 브라운 아닐까요. 매번 실패를 거듭하지만 그래도 희망을 품고 산다는 점에서요. 실력은 있는데 앞에 나서면 또 잘 못하고, 소심한 것 같아도 열심히 노력하는 모습이요. 그런 찰리의 모습이 지금 시대를 살아가는 우리 대부분의 초상일 것 같아요."

『사랑은 손을 잡고 걷는 것』 얘기로 돌아올까 합니다. 저는 잊을 만하면 이 책이 생각나 종종 인터넷 중고서점을 뒤지고 실망하기를 반복했습니다. 어느 날엔가는 남산도서관에 검색해 보니 역시나 없었습니다. 그러다 관련 검색어를 여럿 입력해 봤고 우연히 제 눈에 들어온 책이 있었습니다. 『우정이란 같이 밟는 낙엽』. 발행 연도

1985년, 자료 상태 대출 불가, 자료실 서고 직원 문의. 예, 느낌이 왔습니다. 비슷한 시기에 발행된 것으로 보아 같은 시리즈 책이 아닐까 하고요.

도서관 사서는 "오래된 책이고 초판이라 대출은 안 되고 열람실에서 봐야 한다."며 서고에서 책을 꺼내 와 건넸습니다. 눈물이 날 뻔했습니다. 이 책은 제 빨간 책과 똑같은 판형의 노란 책이었습니다. 1985년 초판 당시 2500원이었던 이 책은 예상대로 스누피 책과 같은 시리즈였습니다. 『스누우피─의 행복이란 따뜻한 강아지』, 『스누우피─의 사랑이란 손을 잡고 걷는 것』에 이어 나온 책이요. 40년 가까운 세월을 거슬러 노란 책을 한 장 한 장 넘겨 보았습니다.

여러분이 생각하는 우정은 어떤 것인가요? 특히 여러분이 저처럼 중년이라면요. 이 책에서 스누피와 친구들이 말하는 우정은 이렇습니다. "우정이란 서로의 눈만 봐도 즐거운 것", "우정이란 그의 안색을 걱정해 주는 것", "우정이란 조깅을 같이 하고 싶은 것", "우정이란 기꺼이 의자가 되어 주는 것", "우정이란 묘기를 자랑하고 싶은 것", "우정이란 전화로 수다 떨기"……. 서로를 배려하고 위해주는 마음이라면 우정과 사랑이 뭐 그리 다를까요.

만화 「피너츠」 캐릭터들

제주의 스누피가든에 가게 되면 사랑하는 사람과 손을 잡고 걸으세요. 친구와는 낙엽을 같이 밟으시고요. 저희 아버지처럼 누군가에게 지극히 소중한 사람도 언젠가는 훌쩍 떠날 수 있잖아요. 후회하지 않도록 마음을 한껏 나누도록 합시다. 혼자라고요? 그렇다면 "길을 잃었을 땐 너의 나침반을 따라가."라는 스누피의 명언을 되새겨 보자고요.

스누피가든에 가면 제주의 포근한 자연 속에 스누피와 친구들이 있습니다. 이래저래 힘든 우리에게 그들이 이렇게 위로의 말을 건넵니다.

어제로부터 배우고, 오늘을 즐기고, 내일을 바라보며, 일단 오늘 오후는 쉬자.(Learn from Yesterday, Live for Today, Look to Tomorrow, Rest this Afternoon.)

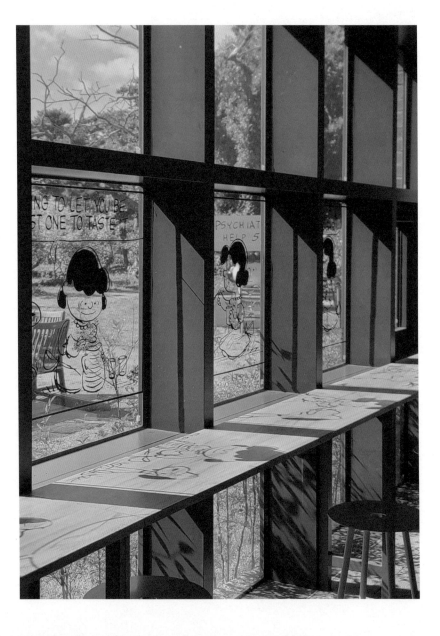

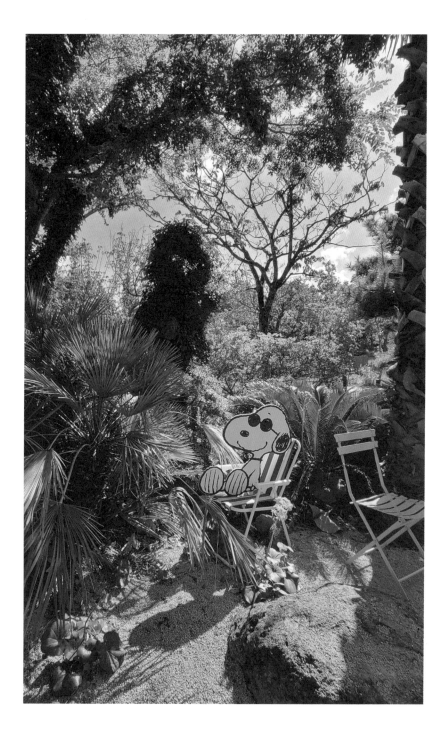

겨울 데이트

사랑하는 사람과 같은 곳을 바라본다면, 그 시선이 계절을 담은 정원을 향하고 있다면, 얼마나 큰 축복일까요. 수원 일월수목원 방문자센터에 들어섰을 때, 당신과 함께 정원을 바라보는 상상을 했답니다. 너른 통유리 창을 통해 겨울 정원이 펼쳐지고 있었어요. 소파에 앉아 정원을 바라보는 사람들의 뒷모습을 보면서 깨달았습니다. '아, 뒷모습에도 표정이 있구나.' 정면의 나무들을 고요하게 응시하다가 옆 사람의 머리카락을 천천히 쓰다듬는 누군가의 뒷모습이 참 온화했어요. 그 정원에 당신과 함께 가고 싶어요.

겨울에 데이트할 만한 장소를 묻는다면, 주저 없이 겨울 정원이라고 답하겠어요. 수원시는 2023년 5월 동쪽(영통구)에는 영흥수목원, 서쪽(장안구)에는

일월수목원을 열었어요. 수원 어디에서든 차로 20분 내로
도달하는 두 공립 수목원에는 추운 겨울에도 기품 있는
경관을 전하는 '겨울 정원'이 있답니다.

대왕참나무 잎사귀와 수국 꽃은 잘나가던 계절의
빛은 잃었을지언정 형태는 굳건히 남아 있어요. 잎이나
꽃잎이 시들기는 해도 떨어지지는 않는 식물 생리현상을
'조위성(凋萎性)'이라고 하는데요, 우리네 사랑도 그와
닮은 것 같아요. 사랑은 떠나도 사랑했던 기억은 남아
있잖아요.

겨울 정원은 갈색을 사랑하게 만들더군요. 인생에서
가장 아름답고 행복한 순간이라는 '화양연화(花樣年華)'가
꼭 젊은 날이어야 할까요. 봄, 여름, 가을을 지내고
산전수전을 겪은 겨울 정원의 갈색 식물들은 오후 3시의
햇빛을 받아 보석처럼 반짝거렸어요. 요즘 유행인 절제된
'올드머니 룩'(시간이 빚어낸 고급스러운 자연미)이 그곳에
있었어요. 분홍과 파랑의 여름 수국은 싱그럽지만, 붓으로
그려낸 듯한 갈색 겨울 수국의 우아한 분위기만큼은
따라올 수 없을 거예요.

겨울 정원은 형태와 질감이 선명해집니다. 보이지
않던 것들이 보이기 시작해요. 잎을 떨군 나무들의
몸통에 가만히 손바닥을 대 봅니다. 은사시나무는 수원에

영흥수목원의 눈 맞은 마른 수국

일월수목원의 겨울 풍경(photo ⓒ 일월수목원)

일월수목원 다산정원(photo ⓒ 일월수목원)

영흥수목원의 온실(photo ⓒ 영흥수목원)

일월저수지

일월수목원의 전경

영흥수목원 온실

영흥수목원 온실에서

수원시 대표 자생식물인 해오라비난초(왼쪽)와 히어리

자생하는 수원사시나무와 이태리포플러인 은백양이
자연교잡해 생겨난, 수원을 대표하는 나무예요. 그
하얀 몸통이 영혼을 청량하게 깨우는 듯했어요. 가을
단풍이 고왔던 중국복자기는 붉은 수피를 종잇장처럼
벗는 모습도 예술이네요. 심은 지 얼마 안 돼 아직 작은
흰말채나무와 노랑 말채나무가 좀 더 자라나면 겨울
정원에 은근하게 화려함을 더하겠죠. 사라지는 것들을
애도하려고 했는데, 웬걸요, 그 속에 구원이 있어요.
　　겨울의 마른 그라스(풀)는 '와비사비(わびさび)' 미학도
떠올리게 합니다. 불완전하고 비영속적이며 미완성된
수수한 것들의 아름다움이요. 사소하고 하찮은 것이라고

간과했던 것들, 불확실하지만 섬세하고 미묘한 것들이요. '와비사비'는 흔히 일본의 미적 감성이라고 여겨지지만 그건 아니라는 시각도 있어요. 솜씨 좋은 조선의 도공들이 일찍이 불완전한 형태의 막사발을 빚지 않았더라면 와비사비는 애초에 생겨나지 않았을 것이라고요.

그라스는 다른 식물에게 은은한 배경이 되면서 오히려 존재감이 돋보인다고 생각합니다. 영화 「봄날은 간다」에 이런 대사가 있었죠. "어떻게 사랑이 변하니?" 욕심인걸요. 인간의 사랑이 어떻게 완전하고 영속적일 수 있겠어요. 열정이 앞설 땐 서로에게 그라스 같은 배경이 되어 주어야 한다는 지혜를 간과하는 게 우리의 어리석은 모습이네요.

일월저수지 주변도 함께 걷고 싶네요. 수목원이 바로 옆에 조성되면서 저수지를 찾는 철새들이 늘었다고 해요. 정원 문화가 성숙하면 그다음 단계로 탐조(探鳥) 문화가 이어진다죠. 아름드리 메타세쿼이아가 둘러싼 일월저수지에 햇살이 내리자 수면이 반짝였어요. 흰색 이마를 가진 물닭들이 헤엄치는 풍경을 보면서 가만히 불러 보았죠. "세상 풍경 중에서 제일 아름다운 풍경, 모든 것들이 제자리로 돌아가는 풍경……"('시인과 촌장'의 「풍경」에서.)

겨울 풍경에 설경(雪景)이 빠질 수 있나요. 하얀 눈이 내린 어느 추운 날에는 수원의 동쪽 영흥수목원에 가 보았어요. '정조효원'이라는 이름의 한국 정원에 소복하게 눈이 내려앉았더랬죠. 매서운 추위였지만 정조의 효심과 사상을 기억하는 화계와 돌담, 계류와 연못가를 걷는 고요함이 좋았습니다.

수원 화성은 우리 역사상 최초의 신도시예요. 신도시 화성 주변에 나무를 많이 심도록 한 정조의 '미래를 보는 눈'에 탄복합니다. 창덕궁 후원 등 정원에서 위로받고 성찰한 긴긴 시간이 쌓여 그 혜안이 만들어진 것 아닐까요?

이 두 수목원은 '조선 최고의 식목왕' 정조와 '조선 최고의 가드너' 다산 정약용 선생의 스토리를 공간으로 풀어냈습니다. 영흥수목원에 '정조효원'이 있다면 일월수목원에는 '다산정원'이 있어요. 다산이 평생 즐겨 가꿨던 석류, 매화, 치자나무, 파초, 국화를 심은 곳이에요. 온몸으로 상상합니다. 맑은 치자꽃 향기를 맡고 파초 잎에 떨어지는 빗소리를 듣던 조선의 로맨틱한 과학자 다산을…….

두 수목원에서는 시간 여행만 가능한 게 아니에요. 마음만 먹으면 호주, 뉴질랜드, 멕시코로도 매일

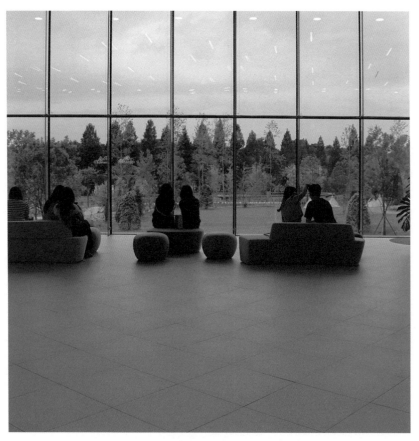

일월수목원 방문자센터

해외여행을 떠날 수 있어요. 영하 10도의 추위도 문제 될
게 없는 여행이에요. 그것은 세상에서 가장 로맨틱한 장소
중 하나라고 생각되는 수목원 온실로의 여행이랍니다.

온실에 들어섰을 때 안경에 김이 하얗게 서리면 지구

마조렐 정원(모로코 마라케시)

반대편으로 순식간에 공간 이동이 마쳐진 겁니다. 독특한
질감과 화려한 색상의 이국적 식물들, 연못과 물소리…….
온실은 추운 겨울 정원 속 오아시스입니다. 부드러운
곡선의 온실 보행로는 미지의 세계로 안내하는 탐험가의
길이죠. 왠지 신비하고 비밀스러운 온실에서는 당신의
웃음소리가 식물의 호흡과 섞여 세상에 단 하나뿐인
사랑의 칵테일이 만들어질 것 같아요.

일월수목원 온실은 건조한 지중해, 영흥수목원은
아열대 우림을 기후대 테마로 하고 있어 첫인상부터

64

확 달라요. 일월수목원에 부겐빌레아와 밍크선인장이
있다면, 영흥수목원에는 화려한 관엽식물들과
빅토리아수련이 살아요. 밖에는 흰 눈이 펑펑 내리는데
말이죠. 특히 노랑, 빨강, 초록의 벽체들이 세워져 있는
일월수목원 온실은 모로코 마라케시에 있는 마조렐
정원을 떠올리게 해요. 몇 년 전 가봤던 그 이국의 정원은
'마조렐 블루'라고 불리는 코발트블루색과 노란색의
조합이 무척 강렬했어요. 디자이너 이브 생로랑과 그의
연인 피에르 베르제의 뜨거웠던 사랑만큼이나요. 마조렐
정원은 2024년인 올해가 개원 100주년입니다. 프랑스
화가 자크 마조렐이 1924년에 조성했던 정원이 제대로
관리되지 않자 생로랑과 베르제가 사들여 세계적인
정원으로 가꿔냈지요. 두 연인은 이 정원에서 얼마나
행복하게 예술을 논했을까요. 이제 하늘나라에서 만나
다시 꿈꾸고 사랑하고 있겠지요.

　　정원의 의미를 함께 생각해 봤으면 해요. 두 수목원은
어느 날 뚝딱 만들어진 게 아니에요. 일월수목원은
수원시가 2014년부터 10년 가까이 조성했어요.
영흥수목원은 우여곡절이 많았어요. 지방 재정이 부족해
민간사업자가 공원을 조성해 기부채납하는 도시공원
민간특례사업으로 문을 열었죠. 지금은 인근 아파트

주민들의 앞마당이 되는 진정한 도심형 수목원입니다. 연간 회원권(성인 기준 연 3만 원)을 끊어 틈나는 대로 볕 좋은 책마루에 앉아 정원과 생태 관련 책을 읽고, 식물 세밀화 전시를 즐길 수 있는 주민들이 부럽습니다.

건축물을 보면서 건축가를 기억하듯, 이제는 정원사의 노고에도 감사를 돌리는 사회 수준이 돼야 한다고 생각합니다. 그런 점에서 소개하고 싶은 정원사가 있어요. 2017년 일월수목원 조성 초기부터 참여한 김장훈 전 수원시 녹지연구사입니다. 과거 논밭이었던 일월수목원 터를 지금의 모습으로 일군 주역이지요. 사업 추진 초기부터 수목원 전문가를 채용한 수원시도 선례 드문 앞선 행정을 보여 줬습니다. 전문 정원가인 김 연구사가 일월수목원을 가꾸고 영흥수목원의 개원까지 도운 마음을 짐작합니다. 정원을 일으키고 돌본 일종의 부성(父性) 아니겠어요? 하지만 만나면 헤어짐도 있다죠. 2024년 2월 그는 자식과 같은 두 식물원을 떠나며 당부했습니다. "당장 식물들이 자라나지 않아 허전해 보인다고 이것저것 마구 심거나 무리하게 변형하지 않았으면 합니다. 계속 겸손하게 숙고하고 차근차근 진행하기를 바랍니다. 정원은 자연과 시간이 만듭니다."

겨울 정원에 다녀온 후 슈베르트의 「겨울 나그네」와

슈만의 「시인의 사랑」 음반을 자주 꺼내 듣게 됩니다.
겨울 정원에서의 시간이 특별한 건 그 속의 낯선
아름다움을 찾아내는 노력 때문인 것 같아요. 혹독한
추위를 견뎌내는 겨울의 꽃과 나무는 속으로 눈물을
삼키는 날들도 많겠지만 그래도 봄은 온다고 버텨 내고
있을 테지요. 사랑은 화려한 온실처럼 환희에 차기도 하고,
바람 부는 초지처럼 아플 수도 있다는 걸 겨울 정원에서
배웁니다. 겨우내 굳은 땅에서 구근 식물들이 고개를
내밀기 시작하면, 당신이 언젠가 부르던 노랫소리가 다시
들려올 것입니다. 우리, 겨울 정원에서 만날까요. 그날까지
부디 잘 지내세요, 당신.

철새들이 찾아오는 일월수목원 저수지

삼대(三代)와
새가 찾아오는 정원

겨울의 화담숲을 둘러볼 기회가 있었습니다.°
화담숲은 매년 11월 말까지만 문을 열고 겨울철
정비를 거쳐 이듬해 3월 말에 다시 문을 엽니다. 바로
전날 내린 눈이 화담숲을 포근하게 덮고 있었습니다.
이끼원, 자작나무 숲, 소나무 정원 등이 순백의 세계로
변신했습니다. 봄의 수선화, 여름의 수국, 가을의 단풍을
보러 가족, 동료들과 종종 찾아왔던 화담숲의 설경(雪景)은
처음 본 것이었습니다. 자작나무 아래로 수선화가 가득

○ 국립수목원이 2024년 2월 전국 각 지방자치단체의 정원 업무 관계자 200여
명을 초청해 경기 광주시 도척면 곤지암리조트에서 대한민국 정원 네트워크
워크숍을 열었을 때입니다. LG상록재단이 한국의 정원 문화 발전 방안을
모색하는 이 워크숍을 도우면서 토론자 등 참석자들에게 겨울철 정비 중인
화담숲을 볼 수 있게 해주었습니다.

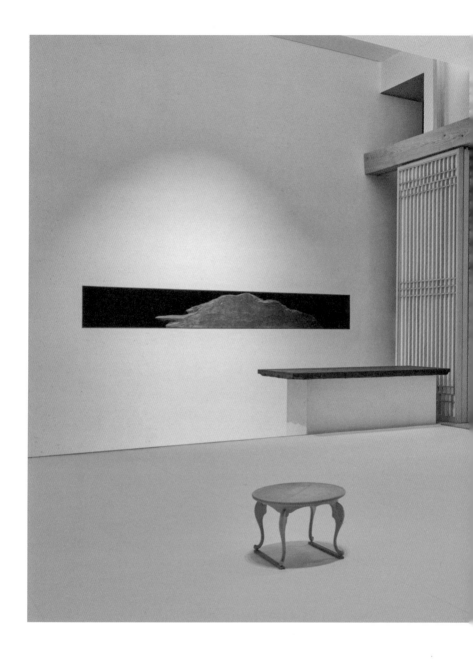

화담숲의 복합문화공간 '화담채'(photo ⓒ LG상록재단)

핀 봄의 풍경이 왈츠라면, 파란 하늘을 배경으로 빛나는 눈을 머금은 겨울의 자작나무 숲은 교향곡이라고나 할까요. 화담숲이 문을 연 지가 어느덧 10년이 흐른 것을 문득 깨닫습니다. 약 5만 평(16만 5289제곱미터)에 조성된 화담숲은 열여섯 개 테마원에서 국내 자생식물 및 도입식물 4000여 종을 수집해 전시하고 있지요. 특히 400여 종에 이르는 화담숲의 단풍은 그 자체로 예술입니다.

2018년 6월에 가족과 화담숲을 찾아왔던 때를 선명하게 기억합니다. 그해 5월 20일 구본무 LG 선대회장(1945~2018년)이 세상을 뜬 후 추모하는 마음으로 화담숲을 방문했습니다. 구 선대회장은 1997년 국내 최초의 환경 전문 공익재단인 LG상록재단을 설립하고 화담숲을 가꾼 '화담숲의 아버지'입니다. 그는 자신이 정성껏 일군 정원에 3대가 방문하는 것을 그렇게 좋아했습니다. 일주일에 두세 번 화담숲에 찾아와서는 여분의 생수를 챙겨 다니다가 가족 방문객들에게 드리곤 했습니다.

화담숲이야말로 무장애 숲길의 원조이지요. 화담숲은 이미 10년 전에 어르신이나 몸이 불편한 분이 휠체어로 편히 다닐 수 있는 데크길을 마련하고 모노레일도

설치했으니까요. 무릎이 불편하던 친정엄마가 모노레일로
편안하게 숲을 다니면서 구 회장의 떠나심을 슬퍼했던
게 떠오릅니다. 화담숲의 아버지는 본인이 원하던 대로
한 줌의 흙이 되어 화담숲으로 돌아가셨죠. 회장님, 잘
지내시지요?

　　화담숲은 사랑의 정원입니다. 입구의 천년화담송을
거쳐 이르게 되는 약속의 다리에는 하트 조형물이 겹겹이
놓여 있습니다. 소나무를 좋아하던 구 선대회장이 국내
최대 규모로 꾸민 화담숲 소나무 정원에도 하트 나무가
있습니다. 두 갈래로 가지를 뻗어 올린 소나무 둥치 밑에
하트 조형물을 둔 포토존이죠. 하루가 다르게 쑥쑥 크는
아이들을 자주 데려와 이곳에서 사진을 찍는 것도 인생의
소중한 추억이 될 것 같습니다. 화담숲은 방문객들에게
이렇게 안내합니다. 자연과 벗하고 화담(정답게 이야기)하며
사랑하는 사람과 손잡고 걸어 보세요.

　　정답게 이야기를 나눈다는 뜻의 화담(和談)은 구 선대
회장의 아호(雅號)입니다. 그는 자연과 벗하고 화담할
수 있는 숲을 만들기 위해 세 가지 원칙을 정했습니다.
첫째, 자연의 지형과 식생을 보존하는 숲. 둘째, 계곡과
산기슭을 따라 이어지는 숲. 셋째, 유모차도 휠체어도
함께 관람하는 숲. 사실 화담숲의 '정체'는 수목원입니다.

구본무 선대회장 추모비

그런데 구 선대 회장은 수목원이라는 명칭을 쓰지 않고
화담숲이라고 이름 지었습니다. 화담숲 가드너인 나석종
운영팀장은 말합니다.

화담숲은 본래 바람이 많이 불면 쓰러지는 낙엽송
군락이었던 부지를 정원으로 바꿨다. 이끼원이나
철쭉, 진달래길 등은 기존에 있던 나무를 최대한
보전하면서 그 사이로 길을 냈다. 회장님(구

선대회장)은 늘 전지가위를 들고 걸어 다니면서 나무를 살폈다. 화담숲이 깔끔한 느낌을 주는 건 정원의 동선과 경계를 명확하게 해서 관리하기 때문이다. 자연을 닮은 진짜 숲 같은 정원은 세심한 관리가 있어 가능했다.

소나무 정원에는 구 선대회장이 떠난 뒤 세워진 추모비가 있습니다. 그 첫 문장은 구 선대회장의 말로 시작합니다. "내가 죽은 뒤라도 '그 사람이 이 숲만큼은 참 잘 만들었구나.'라는 말을 듣고 싶습니다." 추모비는 그의 생전 면모도 소개합니다.

그는 하늘을 자유롭게 나는 새를 사랑했고, 맑은 강에서 유영하는 물고기를 사랑했으며, 기상과 기품이 넘치는 소나무를 좋아했고, 계곡의 밤을 빛으로 수놓는 반딧불이를 좋아했습니다. 그래서 병들어 가는 산림을 회복하고 멸종되어 가는 동식물을 되살려 자연의 품으로 돌려보냄으로써 사람과 자연이 공존하는 맑고 아름다운 강산을 만들고자 노력하였습니다.

화담숲은 새를 부르는 정원입니다. 화담숲
양치식물원부터 각종 새 소개 푯말들이 등장합니다.
딱새, 굴뚝새, 곤줄박이, 어치, 오목눈이, 뻐꾸기,
동고비……. 구 선대회장은 새를 진심으로 사랑한
탐조인(探鳥人)이었습니다. 서울 여의도 트윈타워 30층
집무실에 망원경을 두고 틈만 나면 한강 밤섬의 야생
조류를 관찰했습니다. 천연기념물 제323-8호로 지정돼
있는 황조롱이가 트윈타워에 둥지를 짓자 사옥 전체에
특별 보호령도 내렸더랬죠. 그는 LG상록재단에서 『한국의
새』(2000년)라는 조류도감도 펴냈습니다.

저는 새를 좋아해서 꽤 오랫동안 취미 삼아 탐조
활동을 해오고 있습니다. 탐조 길에 오르면서
외국에서 발간된 도감을 챙길 때마다 우리나라에도
간편하게 휴대하면서 참고할 수 있는 조류도감이
하나 있었으면 하는 소망을 품어 왔는데, 마침
LG상록재단이 자연 생태계 보전 사업의 일환으로
우리말과 영문으로 된 도감을 만들게 되었습니다.
(……) 이 도감을 통하여 더욱 많은 사람들, 특히
청소년들이 새를 사랑하고 탐조 활동을 즐기며
자연환경과 생태계의 보호에 관심을 갖게 되기를

아래 도리 르빈스타인, 「가족」

오른쪽 화담숲 곳곳에 보이는 새집과 안내 표지판

기대합니다. 새가 자유와 평화, 그리고 희망의
상징이듯이 우리의 자녀들 또한 복된 미래를 누려야
할 우리의 희망입니다.

『한국의 새』는 저에게 개인적으로도 의미가 깊은
책입니다. 2020년에 뉴센테니얼본부 크리에이티브랩
팀장을 맡아《동아일보》창간 100년을 기념하는 공공아트
프로젝트들을 진행한 적이 있습니다. 그때 프랑스
아티스트 다니엘 뷔렌을 초청해 광화문 동아미디어센터
사옥을 여덟 가지 색상의 미디어아트로 구현한 '한국의
색'을 시작으로 '한국의 새', '한국의 향', '한국의 상'
시리즈를 이어 나갔습니다.
　　그중 '한국의 새'는 미래 지향적인 희망과 행복의
메시지를 전하기 위해 '동아 백년 파랑새' 오브제를
제작해 홍보한 프로젝트였죠. 파랑새는《동아일보》가
1960년대에 도입했던 취재용 경비행기와 요트의
이름이기도 했습니다. 그 파랑새를 지금 시대에 맞게
구현하기 위해 저는 구 선대회장이 펴냈던 『한국의 새』
조류도감을 참조했던 것입니다. 이 도감을 하도 들고
다니며 봐서 책은 너덜너덜해졌고, 저는 새만 보면 반가워
어쩔 줄 몰라 하는 아마추어 탐조인이 됐습니다.

그 후 시간이 흘러 뜻하지 않은 장소에서 다시
『한국의 새』를 만나게 됩니다. '서울의 새'라는 이름의
아마추어 탐조 모임에 나가 봤더니 젊은 탐조인들이 바로
이 책을 들고 새를 볼 때마다 찾아보는 것 아니겠어요.
새에 관심이 많은 일반 시민들이 자발적으로 모여서
새를 관찰하는 모습도 참신했는데, 구 선대회장이 20여
년 전 이 도감을 처음 펴낼 때 발간사에 쓴 것처럼 미래
세대들이 자연환경과 생태계 보호에 관심을 가지니
참 기뻤습니다. 새를 향한 청년층의 새로운 경험과
관심이 그들의 감각과 인식 세계에 어떤 영향을 끼칠지
궁금해집니다. 새 관찰을 통해 인간과 비(非)인간의
공생을 꾀하는 젊은 시도들도 많이 생겨나고 있어
반갑습니다.

화담숲 이야기로 돌아오겠습니다. 관람이
끝날 즈음 이스라엘 작가 도리 르빈스타인이 만든
「가족(Family)」이라는 제목의 야외 조각상을 만나게
되는데요, 손을 잡고 함께 나아가는 가족의 역동적인
모습이 화려한 색채감으로 표현된 작품입니다. 옛 사진을
찾아보니 이 작품 앞에서 사진을 찍어 줬던 아이들이 그새
많이 컸네요. 3대가 정답게 화담숲을 찾아와주기를 바랐던
구 회장의 얼굴이 절로 떠오릅니다.

'추억의 정원'의 모과나무

'소나무 정원'의 하트나무

조각상을 지나 들어서게 되는 '추억의 정원'에는 구 선대회장의 외가에서 5대째 키워오던 모과나무가 옮겨 와 있습니다. 어린 시절 구 선대회장의 기침 감기를 치료해 주었던 나무라고 합니다. 화담숲의 마지막 코스는 부부애를 상징하는 '원앙 연못'입니다.

2024년 3월 말 화담숲은 '화담채'라는 새로운 복합문화공간(530평)을 선보였습니다. 화담숲 입구에서 손님을 가장 먼저 맞는 사랑채 성격을 띤 화담채는 한국 전통가옥의 짜임새와 기술을 곳곳에 적용했습니다. LG상록재단이 복원에 힘써온 환경부 멸종위기 야생생물 1급종 황새의 날개를 형상화한 서까래, 한지로 바른 벽, 콩기름을 바른 온돌장판, 대청마루……. 우리 한옥의 아름다움에 어깨가 으쓱해집니다.

가장 큰 특징은 '인간과 자연의 조화로운 공존'이라는 화담숲의 철학과 이야기를 미래적인 방식으로 풀어낸 점입니다. 이번에 LG의 생성형 AI 엑사원 아틀리에는 화담숲으로부터 받은 영감을 미디어아트로 구현했습니다. 저작권 문제가 없는 3억 5000장의 데이터와 화담숲의 이미지 6700장을 학습한 뒤, 화담숲의 사계절 풍경을 상상해 계절에 맞는 화풍의 그림으로 재창조한 것입니다. 구 선대회장이 하늘에서 보고 흐뭇해하셨으면 합니다.

한 시간 반에서 두 시간가량 화담숲을 돌고 나면
'구본무 정원가'의 깊은 뜻이 가슴으로 전해집니다.
지금도 화담숲 어딘가에서 작업 모자를 쓰고 나타나
'화합하고 사랑하세요.'라며 소탈한 미소로 생수병을
건네실 것만 같습니다. 정원가들은 한결같이 말합니다.
꽃과 나무는 쳐다봐 줄수록 잘 자란다고요. 구 회장이
떠나신 후로 LG의 남은 가족들은 자주 화담숲에 들러보지
않는다고 합니다. 화담숲을 생각해서라도 LG가 다시
화합하는 모습을 보여 줬으면 합니다. 저는 '가전(家電)의
LG'보다 '인화(人和)의 LG'가 참 좋았습니다. LG의 화합이
과거의 추억으로 끝나지 않기를, 화담숲에 더 많은 새가
찾아와 아름답게 노래하기를 간절히 기도합니다.

화담채에서(photo ⓒ LG상록재단)

4 장미정원

그리고
별 보는 남편의 천문대

2000년대 초반 일본 작가 아사다 지로의 『장미
도둑』을 읽고 난 후 장미의 세계에 흠뻑 빠졌습니다.
집 떠나 있는 크루즈 선장 아버지에게 초등학생 아들이
가족의 근황을 전하는 편지글 형태의 단편 소설인데요.
각종 장미 품종에 대한 묘사가 어찌나 풍부하던지요.
장미의 이름이 그토록 다양한지도 그때 알았습니다.

2017년 프랑스 파리에 살던 때에는 집에서 가까운
바가텔 공원에 자주 다녔습니다. 1775년에 조성된 바가텔
공원 내 장미정원은 무려 1200종의 관목장미 1만여
그루가 탐스러운 꽃을 피워 내는 세계 10대 장미정원 중
한 곳입니다. 130년 전통의 '바가텔 콩쿠르'(바가텔 국제
장미 품평대회)가 여기에서 열립니다. 2022년 국내 개봉한
프랑스 영화「베르네 부인의 장미정원」이 바로 이 대회를

바가텔 공원의 장미정원(프랑스 파리)

준비하기 위해 장미를 훔치는 내용입니다. 영화를 보는 내내 바가텔 장미의 추억이 떠올라 얼마나 반가웠는지 모릅니다.

소설만큼 영화만큼 아름다운 장미정원에 다녀왔습니다. 충남 아산에 있는 황인준 씨(1965년생)-오수정 씨(1969년생) 부부의 3층 단독주택 정원입니다. 남편 황 씨가 자주 페이스북에 '#아내의정원'이라고 올리는 사진을 접하면서 알게 됐어요. 긴 장마가 막 끝나고 무더위가 시작된 2023년 7월 마지막 주 금요일,

이곳을 찾아가자 장미 향기가 물씬했습니다. 영국 장미인 빨간색 '폴스타프(Falstaff)'와 살구색 '레이디오브샬롯(Lady of Shalott)', 독일 장미인 연분홍색 '보이지(Voyage)'······.

영국의 대문호 윌리엄 셰익스피어는 『로미오와 줄리엣』에서 줄리엣의 대사를 통해 말했습니다. "이름이 뭐가 중요할까요? 우리가 장미를 어떻게 부르든 이름이 무엇이든 그 향기는 달콤할 거예요." 이 말에 절반만 수긍합니다. 장미는 향기가 달콤한 동시에 그 이름도 특별하니까요.

화려한 미모의 장미에 셰익스피어의 『헨리 4세』에 등장하는 늙은 주정뱅이 기사의 이름 '폴스타프'를 붙인 장미 업계의 작명 센스에 탄복합니다. 오 씨의 정원에는 공주('프린세스 알렉산드라 오브 켄트'), 작곡가('벤저민 브리튼'), 화가('레오나르도 다빈치')도 살고 있지요. 세계적 육종회사인 영국 데이비드오스틴 사(社)와 프랑스 메이앙 사가 이들의 이름을 따서 장미의 이름을 지었기 때문입니다.

'아내의 정원'은 32평 마당정원과 8평 옥상정원으로 이뤄져 있습니다. 배롱나무, 목련, 가문비나무, 단풍나무, 라일락, 수국, 달리아, 백합 등과 함께 100여 종의 장미가 자랍니다.

"이 아이들이 힘든 장마의 고비를 넘겼어요. 모진
빗속에서 잘 버텨줘서 고마워요. 하지만 지금부터
무더위와 병충해에 시달릴 걸 생각하니 마음이
아파요. 사람도 식물도 힘든 계절이에요. 장마 전에
오셨으면 꽃 대궐을 보실 수 있었을 텐데요."

아내 오 씨는 기다란 전지가위를 들고 장미
꽃송이들을 잘라 순식간에 핸드 타이드 부케를
만들었습니다. "아침 일찍 자르지 않으면 폭염에 꽃들이
다 말라버리거든요." 더위뿐일까요. 태풍이 오는 것도
대비해야 하지요.

KTX에 몸을 싣고 서울에서 불과 30여 분 왔을 뿐인데
딴 세상이 펼쳐집니다. 아산신도시는 미국이나 유럽처럼
단독주택들이 자리 잡고 있어요. 담장도 대문도 낮아
이웃들의 정원이 훤히 들여다보입니다. 동네 사람들도
지나가던 외부 사람들도 오 씨의 정원에 찬사를 보냅니다.
오 씨가 장미를 삽목(가지를 꽂아 뿌리를 내는 작업)해
이웃에게 나누면서 이 마을 전체가 꽃마을이 됐습니다.

"11년 전 집을 짓고 마당에 다양한 장미를 심어보려
할 때 '한국종자나눔회'라는 다음 카페에서 어린

줄장미 묘목 열 주를 5000원씩에 받아 심었어요.
지금은 영국 장미, 일본 장미 등이 다양하게
수입되지만 당시는 국내에 유통되는 장미가 얼마
없던 때였거든요. 못 보던 장미를 나눔 받았기
때문에 나도 나중에 필요한 분들에게 갚아야겠다고
생각했어요."

그는 장미의 다양한 모습을 대하면서 점점 더 장미의
매력에 빠져들었습니다.

"세상에는 너무나 많은 장미가 있거든요. 색과
향기, 형태가 각기 다른 장미들이 피어나면 작은
마당에서도 큰 행복을 느낍니다. 장미는 화려해서
쉽게 시선을 끌기 때문에 장미를 계기로 오가는
이웃과 금세 이야깃거리가 생겨나요. 이웃 간 소통과
왕래가 잦아져 각 집에서 키우는 개들도 누구네 집
가자고 하면 알아듣고 향해요. 비가 내린다는 예보가
있으면 지인들에게 장미를 한가득 꺾어드리기도
합니다. 꽃을 받고 기뻐하는 모습을 보면 '로즈
가드너(rose gardener)'로서 행복해집니다."

오수정, 황인준 부부의 단독주택 주방에서 보이는 정원 풍경

　오 씨가 갓 구워낸 허브 쿠키와 여름 과일들을
내왔습니다. 로얄코펜하겐 잔에 담긴 커피 향이
좋았습니다. 거실에도 주방에도 곳곳에 장미들이
있었습니다. 얼마 전 읽은 책에서 정원을 "정원사가
분양받은 천국의 작은 조각"이라고 하던데, 그 조각이
이루는 일상은 참으로 평화로워 보였습니다. "새벽 5시에
일어나 마당 정원과 옥상정원의 꽃들을 돌본 뒤 오전
7시에 남편과 수영을 다녀와요."
　오 씨는 자신을 '식물들과 알콩달콩, 틈틈이 바느질,
어쩌다 첼로' 하는 사람으로 소개합니다. 결혼 직후
남편의 유학길을 따라 미국 샌프란시스코에서 살았던

그는 2000년대 중반 남편의 고향인 아산에 내려와
주부로 살아왔습니다. 손으로 만드는 일을 좋아해 퀼트
모임을 하면서 이웃을 사귀고 첼로도 배웠습니다.
꼬맹이들이었던 세 딸은 이제 성인이 됐습니다.

층고가 높고 천창(天窓)도 난 건평 30평의 3층 집은
아내가 수집해 온 인형들, 미술과 요리를 공부한 딸들의
그림 등 가족의 역사가 빼곡한 예쁜 박물관인 셈입니다.
이곳에 빼놓을 수 없는 '보물'이 또 있습니다. 남편
황인준 씨가 촬영한 천체 사진들이에요. 1980년대 중반
한국 아마추어 천문협회 운영위원장을 지낸 황 씨는
국내 유명 천체사진가로, 천체 관측 장비들을 제작해
수출하는 호빔천문대 대표를 맡고 있습니다. 2015년에는
천체사진집『별빛방랑』도 펴냈죠.

"연애할 때 정말 신기했어요. 하늘에 별이 무수히
많은데 어떻게 다 설명하는지 말이에요. 남편이
논 한가운데 땅 460평을 사서 호빔천문대를 처음
허름하게 지었을 때, 갑자기 땅이 생기니까 마음껏
꽃을 심어보고 싶었어요. 아이들은 낮에는 개구리나
도마뱀을 잡고, 저는 3년간 매일 아침 풀 뽑아
가면서 미친 듯 꽃을 심었어요. 마침 '타샤의 정원'이

오수정 씨의 인형 컬렉션

'알키미스트' 장미와 오랫동안 가족으로 지냈던 꼬봉이

유행하던 때였어요. 꽃을 풍성하게 만들어 내는 데 집중했는데 아산의 산바람이 만만찮더라고요. 외국 잡지에서 예쁘게 본 꽃들이 여기에서는 안 되는 것들이 있었어요. 2012년 이 집을 짓고 제가 좋아하는 꽃들, 손이 덜 가면서 정원 관리가 쉬운 것들 위주로 골라 심었어요."

가느다란 열 주를 처음 심었던 '알키미스트'라는 이름의 장미는 자라나면서 오 씨에게 큰 기쁨을 주었습니다. 첫해에 한두 송이 피던 장미가 이듬해부터는 수십 송이씩 피어난 거죠. 이 집 정원의 시작부터 함께해 온 장미라 장미 애호가들 사이에서는 널리 알려져 있습니다. 꽃의 형태와 색감이 독특해 장미가 만개하면 누구나 감탄할 수밖에 없습니다. 1년에 한 번 봄에만 피지만 1년 치를 몰아 피우듯 많은 꽃을 보여 준다고 합니다. "우리 집 스탠다드 푸들 '꼬봉이' 사진을 해마다 이 장미 옆에서 찍었어요. 나중에 꼬봉이가 떠나면 꽃필 때마다 많이 아쉬울 것 같아요."

장미를 잘 키우려면 어떻게 해야 할까요?

"저도 처음에는 시행착오가 많았어요. 어떤 장미는

별다른 관리를 하지 않아도 잘 크는데 어떤 장미들은 까탈스럽거든요. '섬머송(Summer song)'이라는 오렌지색 장미는 정말 잘 안 컸어요. 비리비리하다가 죽기도 하고요. 그런데도 너무 예뻐서 도저히 포기할 수가 없더라고요. 그래서 여기저기 찾아다니며 정보를 수집했어요. 장미를 키우는 장소와 장미의 특성을 잘 파악하는 게 중요해요. 장미는 무엇보다도 가드너와 상호 교감에 민감하니까요. 하나하나 공들이고 애쓴 만큼 장미는 화려하게 다가옵니다. 오랜 기간 준비하고 지켜봤던 가드너에게 특별한 보상이자 선물이에요."

듣다 보니 자녀를 키우는 일과 다르지 않은 듯했습니다.

"장미를 키우면 일단 욕심을 버리게 돼요. 자연의 순리를 따르다 보니 아이들이 성장해 가는 과정이 각기 다르고 완성되는 데 시간이 필요하다는 것도 알게 돼 느긋해지는 것 같아요. '스롭셔래드(Shropshire Lad)'라는 장미는 초반 삼사 년간 성장이 너무 느렸는데 마음을 비우고 몇 년을 지켜보니 이제는

'프린세스 마가리타' 장미

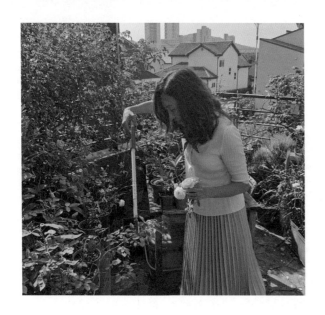

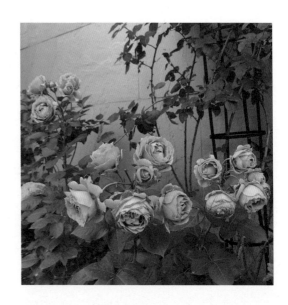

위 　　장미를 가꾸고 있는
　　　오수정 씨
아래　'노발리스' 장미

꽃도 풍성하게 내줘요."

세 딸은 이 정원 속 장미처럼 자란 듯합니다.
아산에서 중고교를 다니면서 피아노도 치고 아버지의
천문대에서 밤하늘의 별도 보고 살았습니다. 아버지의
경영마인드와 어머니의 예술적 소양을 물려받은 이들은
스스로 진로를 찾았습니다. 첫째는 프랑스 파리에서
머천다이징, 둘째는 서울에서 디자인, 일본과 프랑스에서
요리를 배운 막내딸은 온양온천 전통시장에서 피자집을
운영합니다. 그 피자집에는 각종 야채가 꽃처럼 어우러진
'시크릿가든'이라는 피자와 인절미 가루로 만든 '달
피자'가 있습니다. '엄마의 정원'과 '아빠의 천문대'가
피자에 구현된 셈이지요.

부부는 적금을 부어 2022년 호주에 가서 개기일식을
보았습니다. 2008년부터 지금까지 일곱 번의 개기일식을
관측했습니다. 중국 신장과 상하이, 일본 가고시마,
호주 케언스, 미국 아이다호, 칠레 비쿠냐, 그리고 호주
엑스마우스 개기일식까지. 남편 황 씨는 말합니다. "외계
생명체들도 개기일식을 보려고 지구로 여행 가자고
할 판에 지구에 살면서 이토록 황홀한 순간을 안 보면
지구인의 직무 유기죠."

대기업과 벤처기업을 다닌 황 씨는 고향으로 내려와 자신의 오랜 별 보는 취미를 '업'으로 삼았습니다. 30년 가까운 결혼생활 동안 아내는 남편의 인생 굽이굽이 도전을, 남편은 아내의 정원 가꾸기를 응원해 왔습니다. 부부의 웃는 표정이 닮은 것처럼 별 보는 일과 정원을 가꾸는 일도 닮았을까요. "아, 질문이 어려워요. 끊임없이 애정을 갖고 지켜보는 것 아닐까요. 그렇게 지켜보면 따뜻한 유대감이 생겨나니까요."

남편 황 씨는 말합니다. "어릴 적에 소달구지가 달리는 아산 시골에 밤이 내리면 멍석을 깔고 누워 별을 봤어요. 그때 어머니가 밤하늘의 이름들을 설명해 줬어요. 짚신할배, 좀생이별, 삼태성……. 가난했던 시절이지만 행복했어요." 그는 자신이 쓴 『별빛방랑』을 건네며 "밤하늘의 수많은 별만큼 수많은 행복이 늘 함께하길 빕니다."라고 써주었습니다. 부부의 모습이 소행성에서 '나의 장미'를 소중하게 가꾼 어린 왕자를 떠올리게 했습니다.

그런데 2024년 2월에 정말로 그 소설 같은 일이 벌어졌어요. 일본인 와타나베 가즈오 씨가 1995년 발견한 지름 7킬로미터의 소행성에 황인준 씨의 이름이 붙여진 것이죠. 'Hwanginjoon(24844)'이라고요. 황 씨와

2023년 4월 개기일식을 관측한 장면(호주 칼바리, photo ⓒ 황인준)

호빔천문대 황인준 대표

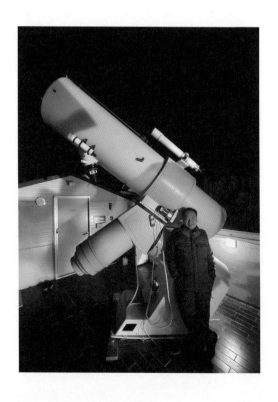

오랜 인연이 있는 일본의 한 천문협회 추천으로 이뤄진 경사입니다.

꼬봉이 얘기도 전합니다. 2024년 3월 15일, 오전 3시 15분에 꼬봉이가 무지개다리를 건넜습니다. 장미정원의 10년을 함께했던 꼬봉이였습니다. 이 가족은 꼬봉이의 마지막 숨과 심장 고동을 함께하며 사랑한다고, 조금 기다리면 다시 만날 수 있다고 말해 주었다고 합니다. 만나고 헤어지는 게 삶이겠지만 코끝이 찡해집니다. 작은 행복의 순간들을 소중하게 여기는 이 가족에게는 100세 할머니(황 씨의 어머니)와 사람 나이로 치면 그만큼 고령인 꼬봉이가 있는데 꼬봉이가 먼저 하늘나라로 간 것입니다. 남편 황 씨는 "어머니와 꼬봉이는 죽음에 대해 생각하고 준비할 시간을 충분히 줘서 고맙다."고 합니다. 아내 오 씨가 했던 말이 떠오릅니다.

"예전에는 화려하게 꽃피는 시절을 좋아했는데 이젠 봄에 새잎이 날 때도 늦게 핀 가을꽃에 눈송이가 소복이 앉을 때도 좋아요. 화려하거나 조용하거나 모든 순간이 아름다운 걸 이제 깨달아요. 우리 인생도 그렇겠구나 싶어요."

원로 독문학자의
괴테 사랑

얼마 전 기존의 옷방을 나만의 작은 글쓰기 방으로
변신시켰습니다. 붙박이 벽장을 떼어내 옆방으로 옮기고
나니 한 평 남짓한 작은 공간이 생겼는데 그게 그렇게
소중할 수가 없습니다. 잠시 누워 쉴 요를 펴기도 마땅치
않은데 말이죠. 제 방 크기와 도토리 키 재기일 듯한
전영애 명예교수(1951년생)의 여백서원(如白書院) 글쓰기
방이 문득 생각났습니다. 그래요. 글을 쓸 수 있는 방이
생겼는데 크기가 대수일까요. 전 교수가 그랬죠. "우리가
뭔가를 귀하게 여기면 정말로 귀하게 되는 것"이라고요.
　사람이 큰 뜻을 품게 하는 정원을 알게 되고
사랑하게 되었습니다. 경기 여주시 강천면에 있는 전
교수의 '여백서원'입니다. 지인의 SNS를 통해 처음
여백서원을 알게 됐을 때 정말 신기했어요. 매월 마지막

주 토요일에만 일반인에게 개방하는, 세계적 괴테
석학의 정원. 솔직히 괴테도 세계적 석학도 왠지 어렵게
느껴져 미리 공부를 많이 하고 방문해야 하나 싶어
부담스러웠지요.

기우였습니다. 마음과 감각을 활짝 열기만 하면
시와 문학이 영혼 속으로 흠뻑 들어오는 곳이었어요.
여백(如白)은 성품이 맑다고 해서 붙여진 전 교수 부친(고
전우순 씨)의 호라고 해요. 여백 같은 공간, 맑은 사람들을
위한 책 집을 꿈꾸며 2014년 문을 연 여백서원이 어느덧
10년이 됐습니다. 전 교수는 말합니다. "각자 자기
자리에서 일하다가 가끔 와서 숨 돌리고, 올 형편이 안
되면 갈 곳이 있다는 생각만으로도 또 숨 좀 돌리는
곳이었으면 합니다."

여백서원을 다니는 사람들에겐 익숙한 용어가
있습니다. '월마토'입니다. 매'월' '마'지막 주 '토'요일에
서원을 열기 때문에 붙여진 이름이죠. 그런데 월마토
이외에도 전 교수는 이런저런 독일 문학 낭독회를
이곳에서 자주 엽니다. 저는 이 낭독회에 가 보고서 깜짝
놀랐어요. 우리 시대에 문학이 살아 있구나, 함께 읽는
힘이 이런 것이구나 하고요.

문체와 말씨는 그 사람 고유의 결입니다. 전 교수를

만나면 평생 소녀 같은 그 특유의 말씨를 잊을 수 없고, 그가 쓰는 글이 그의 말씨를 그대로 옮겨 온 것인 줄 단박에 알게 됩니다. 그러니 그가 자신이 쓰거나 번역한 글을 낭독해 줄 때 우리는 글 속으로 빨려 들어가지 않을 수 없게 되는 겁니다.

여백서원은 전 교수가 평생 천착해 온 독일의 대문호 요한 볼프강 폰 괴테에 대한 헌사와 다름없습니다. 서울대 독문과 및 문리과 대학을 수석 졸업한 그는 1996~2016년 서울대 독문과 교수를 지내면서 세계적 괴테 석학으로 우뚝 섰습니다. 2011년 유서 깊은 바이마르 괴테학회에서 수여하는 '괴테 금메달'도 받았죠. 똑똑한 여자가 사회적으로 인정받기 힘든 시대를 그는 불굴의 의지와 끈기로 극복하며 살아냈습니다.

3200평 여백서원은 글을 쓸 수 있는 단 한 평 '자기만의 방'에 대한 전 교수의 꿈에서 시작됐습니다. 그가 2004년에 250만 원을 주고 여주의 폐옥을 한 채 샀는데 그게 무허가 집이었습니다. 꿈꾸던 집을 뺏기면 어쩌나 노심초사하다가 거처를 지을 땅을 근처에서 보게 된 게 지금의 여백서원 터입니다. 덜컥 빚을 내 땅을 사고 서울대 부근의 아파트 전세를 빼서 집을 지었습니다. "꼭 해야 하는 일이다 싶으면 죽는지 사는지 모르고 그냥 하는" 그는

위 여백서원 곳곳에서 마주치는 시비(詩碑)

아래 '여백재'에서 바라본 정원 풍경

괴테의 시골집

10년간 여주에서 서울대로 출퇴근하며 빚을 갚았습니다.
그가 거처하는 '여백재'에는 평생 읽어온 책이
가득합니다. 서원을 방문하는 이들이 마음껏 책을 읽을
수 있게 한 곳입니다. 정원을 내다볼 수 있는 어엿한 방은
손님방입니다. 본인은 서재 한구석 한 평 남짓한 작은
골방을 씁니다.
전 교수는 스스로를 '7인분 노비'라고 부릅니다.
황무지를 지금의 서원 모습으로 갖추느라 내내 나무를

심고 잡초를 뽑았습니다. 처음엔 '3인분 노비'라
칭했는데 '5인분 노비'를 거쳐 이제는 '7인분 노비'라고
합니다. 그만큼 노력과 정성이 쌓인 거겠죠. 여백서원의
정원은 그의 표현을 빌리자면 '나무 고아원'입니다.
시의 정자라는 뜻의 시정(詩亭) 앞에 있는 아름드리
큰 느티나무가 '고아 1호 나무'입니다. 서울대 도서관
폐수구에 생겨났던, 그가 구출하지 않으면 살아남을
수 없던 새끼손가락만 한 크기의 생명체가 어엿한
나무로 자랐습니다. 그가 그렇게 구해낸 나무들이 지금
여백서원을 풍성하게 채우고 있습니다.

　　책들로 가득 찬 여백재에서 시정까지 이어지는
정원을 전 교수와 함께 걸었습니다. 이 구역은 시의 정원,
즉 시원(詩園)입니다. "여백서원이라서 전체 정원의
드레스코드는 흰색이에요." 흰 꽃이 탐스럽고 예쁜
산딸나무, 산목련, 불두화……. 전 교수는 만면에 미소를
가득 짓고 말합니다. "저는 혼자 있어도 외롭지 않아요.
나무마다 찜한 주인이 있어요. 이건 누구 나무, 저건 누구
나무……. 저기 동쪽의 벚나무는 독일 바이마르 고전주의
재단의 토르스텐 팔크 대표가 '아침의 지혜'라고 이름
지어 준 나무랍니다."

　　학교 계단과 돌 틈에서 잘못 싹 튼 나무들을 구출해

왔기 때문에 여백서원에 오는 분들에게 가장 먼저
이렇게 얘기한다고 합니다. "여기는 나무 고아원이니까
입양하세요. 입양이 별거 아니에요. 그냥 나무 하나 정해서
찜하면 돼요. 어딘가에 내 나무가 서 있다는 건 기분이
괜찮지 않나요? 신기한 게요, 자꾸 쳐다보는 나무들은 잘
자라요. 그게 관심과 사랑의 힘이에요." 전 교수 스스로는
세상을 뜬 어머니와 아버지를 생각하며 여백재 앞에
'모송(母松)'과 '여백송(如白松)'을 심었고 이들 나무를 늘
쳐다보면서 삽니다.

평생 괴테를 연구해 온 전 교수는 괴테의 여러 면모
중에서 정원가로서의 괴테를 참 좋아한다고 합니다.
괴테는 『식물변형론』(1790년)과 『색채론』(1810년)을
저술한 식물학자이기도 했습니다. 괴테의 정원은
경계 없이 서서히 자연으로 넘어가는 게 특징입니다.
여백서원도 그렇습니다. 여백서원의 정원에는 숲속
전망대로 이르는 '괴테의 오솔길'이 있고 곳곳에
시비(詩碑)가 놓여 있습니다.

전 교수가 한 시비 앞에 멈춰 제게 시를 읽어
줬습니다. 옛 동독 출신 시인 라이너 쿤체의 「한 잔 재스민
차에의 초대」였습니다. "과거 동독 지식인들이 저항의
표시로 집에 걸어놓았던 시입니다."

왼쪽 괴테 오솔길
아래 여백서원을 일군 전영애 교수

들어오세요, 벗어놓으세요, 당신의
슬픔을, 여기서는
침묵하셔도 좋습니다.

　그 시구가 서원을 날아다니는 새소리와 함께 제 마음
깊은 곳으로 스며들었습니다. 모두가 사회주의자임을
증명해야 하는 시대에 침묵한다는 것은 목숨을 거는
결기였겠죠. 대학에서 강의하면서도 계급투쟁 없이
사랑 시를 썼던 그는 끝내 동독 정부와 타협하지 않고
자물쇠공으로 살다가 서독으로 망명했습니다.
　고요하고 짤막한 그 시구가 제게 큰 위로를
주었습니다. 처한 상황과 맥락은 달라도 시는 우리 각자의
마음속에서 그렇게 생명력을 갖는 것이겠죠. 그날 이후
저는 라이너 쿤체의 다른 시들도 찾아 읽게 되었습니다.
전 교수가 번역한 이 시인의 시집 『은엉겅퀴』도 여백처럼
흰색의 표지를 가진 아름다운 책입니다.

들로 물러서 있기
땅에 몸을 대고

남에게

그림자 드리우지 않기

남들의 그림자 속에서
빛나기

정원에서 자연으로 시나브로 넘어가는 듯한
여백서원의 전망대에서는 괴테의 시비들을 만납니다.
"꿈꾸고 사랑했네, 해처럼 맑게. 내가 살아 있는 것, 알게
되었네." 이 시를 제목으로 한 동명의 에세이집도 펴낸 바
있는 전 교수는 말합니다.

"서원에 난데없이 웬 괴테냐고 하는 사람들이 있지만,
인구 6만의 바이마르가 독일의 문화적 자부심이 된 건
괴테라는 인물을 잘 키워냈기 때문입니다. 자기보다
커 보이는 사람을 미워하는 좀스러운 일은 하지
말아야 우리 사회도 큰 인물을 만들어 낼 수 있지
않겠습니까?"

"적어도 앞으로 10년은 계획하고 산다."는 73세의 전
교수는 큰 뜻을 품고 있습니다. 바이마르에 있는 괴테의
집을 재현한 '괴테 마을'을 여백서원에 만드는 것입니다.

여백서원의 '여백재'와 안내문(오른쪽)

그 꿈을 이룰 첫 번째 공간이 2023년 10월 문을 연 '젊은 괴테의 집'입니다. 도저히 불가능하게 여겨졌던 일들에 도전하자 그 선의를 돕는 손길들도 기적적으로 생겨나고 있습니다.

바이마르에는 두 곳의 괴테 집이 있습니다. 일름공원에 있는 '괴테 정원집'과 바이마르 시내에 있는 현 국립괴테박물관입니다. 1776년 괴테는 바이마르공국 카를 아우구스트 대공으로부터 작은 집을 선물로 받았습니다. 이 집을 수리하고 화단과 텃밭이 있는 정원을 가꾸며 6년간 살았습니다. 연인 샬로테 폰 스타인 부인의 집을 바라보면서 애태우고, 밤하늘의 별을 감상하는 정원 생활을 했습니다. 전 교수는 괴테가 글을 쓰던 방에 있던 자전거 안장같이 높다란 의자와 작은 책상을 여백서원에 재현해 우리 젊은 세대가 미래를 꿈꾸기를 바랍니다. 괴테가 밤하늘의 별을 보면서 꿈을 키웠듯 여백서원 정원에 천문대도 만들겠다고 합니다. 1782년 바이마르 대공이 두 번째로 선물한 집은 시내에 있습니다. 괴테는 이 집에서도 임종을 맞을 때까지 정원을 가꾸며 살았습니다.

"단군 이래 가장 잘살게 됐는데도 다들 불행하다고

해요. 그럴 이유가 없어요. 남과 나를 비교하면
백전백패예요. 저는 라이너 마리아 릴케에게서 '예술
사물'이라는 개념을 발견했어요. 일상의 사물을
귀하게 여기면 우리 삶에 의미를 부여하고 존재를
구원할 수 있어요."

전국의 자원봉사자들이 자발적으로 찾아와 심은
수선화들이 피어나면 여백서원의 봄이 시작됩니다.
그리고 괴테의 시비들이 우리 마음속의 꿈을 불러냅니다.
 '올바른 목적에 이르는 길은 그 어느 구간에서든
바르다.' '모든 큰 노력에 끈기 더하라.' '그대 나만큼 오래
떠돌았거든 나처럼 인생을 사랑하려 해보라.' '선에 대하여
그대 보답받았던가? 나의 화살은 활을 떠났다오. 참
아름답게 깃 달고 온 하늘 열려 있었으니 어디엔가 맞았을
테지요.'
 평생 정원에서 사랑의 감정을 키웠던 괴테의 말 중
제 마음에 깊이 박힌 말이 있습니다. "사랑이 살린다."
독일어로는 '리벤 벨레프(Lieben belebt.)'입니다. 그래요,
삶이 우리를 힘들게 할지라도 사랑이 살릴 것이라고
믿습니다.

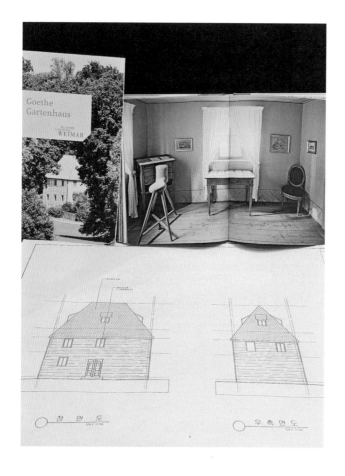

2부

일의 위로

6 희원

정영선의
'땅에 쓰는 시'

클래식 전문 음반매장인 '풍월당'에 들렀다가 연광철
성악가가 노래하는 한국 가곡집 「고향의 봄」을 사
왔습니다. 독일 베를린 슈타츠오퍼, 이탈리아 밀라노 라
스칼라 등 세계 최고의 극장들에서 활약하며 독일어권
성악가 최고 영예인 카머젱거(Kammersanger, 궁정가수)
호칭까지 받은 그의 노래를 듣는데 저도 모르게 눈물이
났습니다. 반가워서, 감사해서, 미안해서요.

세계 최정상급 베이스 연광철이 처음 낸 한국 가곡
음반의 앨범 표지는 2023년 10월 세상을 뜬 고 박서보
화백의 회색 단색화로 디자인돼 있습니다. 가곡을 통해
한국의 아름다움을 전하겠다는 풍월당의 뜻을 듣고
박서보재단 측이 후원한 일이었죠. 음악의 감동은 말할
것도 없거니와 음반의 물성도 아름답습니다. 김소월,

박목월 등의 시(詩)로 이뤄진 우리 가곡의 노랫말들이
영어, 일본어, 독일어로 번역돼 쓰여 있는 한 권의
책입니다. 김남조 작시의 「그대 있음에」와 박목월 작시의
「달무리」 등 평소 좋아하는 가곡들을 듣다가 마지막
곡 「고향의 봄」에서 가슴이 뜨거워졌습니다. 피아노
반주 없이 부르는 그 노래는 담백하고도 그리운 고향의
봄이었어요.

> 나의 살던 고향은 꽃 피는 산골
> 복숭아꽃 살구꽃 아기 진달래
> 울긋불긋 꽃대궐 차리인 동네
> 그 속에서 놀던 때가 그립습니다
>
> 꽃동네 새 동네 나의 옛 고향
> 파란 들 남쪽에서 바람이 불면
> 냇가에 수양버들 춤추는 동네
> 그 속에서 놀던 때가 그립습니다.
> ─이원수 작사, 홍난파 작곡, 「고향의 봄」에서

풍월당 박종호 대표는 말합니다. "한국 가곡을 다시
듣고 다시 불러야 우리도 우리의 시로 된 우리의 노래를

갖는 것입니다. 무엇보다도 이 노래들은 지친 우리에게 다시 고개를 들어 노을과 별을 쳐다보는 시간을 찾아줄 것입니다."

음반을 들으면 한국의 정원이 떠오릅니다. 복숭아꽃, 살구꽃, 아기 진달래가 피어나던 꽃대궐, 할아버지 할머니가 채송화를 키우던 마당, 아버지 어머니가 자녀들 반찬을 만들려고 채소를 키우던 텃밭⋯⋯. 한국의 정원은 연광철이 무반주로 불렀던 「고향의 봄」처럼 방부제나 조미료가 없습니다. 우리는 한국 정원의 이름을 자주 불러주고 찾아가고 있나요? 우리 것의 소중함에 무관심했던 데 대해 미안한 마음이 들었던 것입니다.

그런 점에서 경기 용인시 처인구 호암미술관 앞마당인 '희원'은 참으로 소중한 한국 정원입니다. 소쇄원(전남 담양)이나 창덕궁 후원(서울)과도 어깨를 겨룰 만한 격조 높은 정원입니다. 한국을 대표하는 조경가인 정영선 대표(조경설계 서안, 1941년생)가 설계를 맡아 1997년 약 2만 평 규모로 문을 열었습니다.

희원이야말로 '비밀의 정원'입니다. 테마파크와 동물원 근처에 이토록 고요한 정원이 있다니요. 서울에서 가깝고 계절마다 한국의 아름다움을 시적 풍경으로 보여 주는 최고의 정원입니다.

희원의 돌장승들

호암미술관 정면에는 감호(鑑湖)라는 이름의 호수가
펼쳐집니다. 호암미술관 앞에 서서 볼 수도 있고, 전시를
관람하다가 2층 로비의 벤치에 앉아 유리 통창을 통해
하염없이 바라볼 수도 있습니다. 햇살을 받아 은빛으로
펼쳐지는 호수를 거울삼아 옛 선조들처럼 마음을
비춰보게 됩니다. 평화와 위로를 주는 호수의 힘, 물의
힘입니다.

'보화문'이라는 문을 통해 희원에 들어서면 저절로
발걸음 속도가 늦춰집니다. 십장생이 새겨진 꽃담, 연못,
벅수라고 불리는 돌장승들, 석등, 흐르는 물, 정자, 마당과
정원식물 등 한국 전통 정원의 요소들이 놀랍도록 잘

정영선 '조경설계 서안' 대표

어우러져 있습니다. 그런데 한 번에 다 펼쳐 보이는 게
아닙니다. 동선에 따라 오솔길을 걷다 보면 새로운 세계가
차근차근 열립니다. 특히 희원의 낮은 담장은 자연경관이
주인이고 인공 경물은 그저 거드는 한국 정원의 특징을 잘
보여 줍니다. 낮은 담장은 본다는 행위에 새로운 감각을
부여합니다. 경계 너머의 먼 풍경을 정원으로 끌어들이되
공간을 구분하며 시야를 풍성하게 하는 효과가 있지요.
주변 경관을 여유롭게 즐기게 하는 '담장의 마법'입니다.
 희원의 중심에 자리한 '법연지'라는 대형 연못에
커다란 연꽃이 필 때는 참으로 장관입니다. 그런데
꽃이 지고 난 후 여름의 추억을 보여 주는 가을 연꽃도

어른스러운 풍경입니다. '호암정'에 올라 바람 소리를
듣고, '관음정' 부근 연못에 설치된 프랑스 작가 장 미셸
오토니엘의 작품 「황금 연꽃」을 보는 것도 호강입니다.
개인적으로는 프랑스 베르사유궁전에 설치된 오토니엘의
작품 「아름다운 춤」보다 희원과 「황금 연꽃」의
조합이 훨씬 더 근사한 것 같습니다. 배정한 서울대
조경·지역시스템공학부 교수는 말합니다.

> "정영선식 조경의 특징은 대지의 시공간적 맥락을
> 섬세하게 독해하고 주변 경관을 끌어들이거나 품어
> 부지에 어우러지게 한다는 점에 있다. 따라서 희원을
> 전통적 또는 한국적이라는 형용어에 가두는 것은
> 정영선의 조경을 오히려 축소하는 독법일 수 있다."

개인적으로는 희원의 아름다움을 이루는 강력한
힘 중 하나가 우리 야생화라고 생각합니다. 나무들 밑에
이름 모를 꽃들이 계절마다 피어나 작지만 강한 생명력을
보여 줍니다. 조경을 맡은 정 대표가 가장 좋아하는 꽃도
노란 미나리아재비입니다. 경기 양평에 있는 그의 집은
미나리아재비와 할미꽃 같은 우리의 꽃들로 가득합니다.

"가슴 아픈 일이 있을 때 잡초를 뽑거나 꽃에 물을
주거나 새들이 노는 걸 보면 마음이 치유되잖아요.
그게 식물의 힘이고 정원의 위로죠."

정 대표는 조경을 '땅에 쓰는 시(詩)'라고 합니다.
그가 어릴 적부터 사과 꽃잎 날리는 마당에서 시를
읽었기에 가능한 표현이겠습니다. 그는 한국 가곡「고향의
봄」의 노랫말을 닮은 환경에서 자랐습니다. 할아버지가
운영하는 과수원에서 시를 읽었고, 외국인 선교사들이
장미와 튤립을 가꾼 대구의 사택에 살았습니다. 국어
교사이던 아버지는 가난한 시절에도 돈을 아껴 정원에
꽃을 가꾸었습니다. 줄곧 백일장에서 상을 받아 와
당연히 문학도가 되겠거니 했던 정 대표가 서울대 농대에
가겠다고 하자 집안이 발칵 뒤집힙니다. 그때 "괜히
문과의 나쁜 물 드는 것보다 농대 다니는 게 낫다."고
딸의 편을 들어주셨던 분이 아버지 친구였던 박목월
시인(1915~1978년)이었습니다.
　　서울대 환경대학원 조경학과 1호 졸업생(1975년),
한국 1호 국토개발기술사를 획득한 최초의 여성
기술사(1980년)인 정 조경가는 결국 '땅의 시인'이
됐습니다. 대한민국 땅에 아름다운 시를 써 온 것입니다.

'관음정' 연못에 설치된 장 미셸 오토니엘의 「황금 연꽃」

고속 성장을 위해 달려온 도시 풍경에 느릿한 휘파람
같은 자연의 풍광과 소리를 담은 시들입니다. 서울
아시아선수촌 아파트, 대전 엑스포기념공원, 올림픽공원,
희원, 선유도공원, 여의도샛강생태공원, 서울아산병원
신관, 서울식물원, 아모레퍼시픽 용산 신사옥, 경춘선
숲길, 전시 공간 피크닉, 크리스찬디올 성수 콘셉트
스토어……. 그가 해 온 일의 궤적은 곧 대한민국 조경의
역사입니다.

그는 왜 조경을 '땅에 쓰는 시'라고 할까요? 그는
2021년 성종상 서울대 환경대학원 교수와 "우리 시대
한국인의 삶과 정원"이라는 주제로 대담을 가진 적이
있습니다.° 그중에는 이런 대목들이 있습니다.

"저는 정원이라는 것을 인간이 인간답게 살면서 잠시
빌려 쓰는 땅에 대한 '헌사'라고 생각합니다. 정원,
아니 우리 삶의 기본적인 '터'로서의 대지(흙)는
존중하고 보살펴야 하는 곳이기에 그 보살핌 자체가
곧 정원적 삶의 태도가 아닐까요."

○ 한국조경학회, 「한국 조경의 새로운 지평」에서.

"땅을 잘 읽고 그에 맞춰 식물과 다른 정원 요소, 그리고 동선과 공간을 적절히 잘 구성하는 것이 정원 만들기의 핵심이라 할 수 있지요. 기후가 변하며 지구는 신음했고, 이상 징후는 가속화하고 있습니다. '포스트코로나 시대'는 달라지는, 달라져야만 하는 삶의 자세를 말합니다. 정원은 그런 자세와 삶을 위한 아름다운 필수 핵심 무대입니다."

"조경은 땅에 쓰는 한 편의 시가 될 수 있고, 깊은 울림을 줄 수 있습니다. 하늘의 무지개를 바라보면 가슴이 뛰듯, 우리가 섬세히 손질하고 쓰다듬고 가꾸는 정원들이 모든 이들에게 영감의 원천이 되고 치유와 회복의 순간이 되길 바랍니다."

정 대표가 '땅에 쓴 시' 중에서 제가 또 좋아하는 장소가 여의도샛강생태공원입니다. 서울 한복판에 이런 곳이 있나 싶게 진짜 자연이 살아 있습니다. 하지만 이 공원을 설계하던 1990년대에는 우여곡절이 많았습니다. 서울시 공무원들이 화장실도 주차장도 없는 공원이 어딨냐며 나무를 싹 다 베어내려고 하자, 정 대표가 그들 앞에서 시를 낭독했습니다. 김수영 시인의

여의도샛강생태공원

호암미술관의 '희원'

「풀」이었습니다. "풀이 눕는다. 비를 몰아오는 동풍에 나부껴 풀은 눕고 드디어 울었다……" 그러고는 곤충학자, 조류학자 등을 불러 모아 어떻게 생태적으로 샛강을 복원시킬 것인지 연구했습니다. 세상에는 이런 공원도 저런 공원도 있어야 한다고 밀어붙인 그의 뚝심이 지금의 여의도샛강생태공원을 세상에 있게 했습니다.

저는 2023년 서울시민정원사 기본과정을 수료했습니다. 이 수업에서 정 대표가 강의한 적이 있습니다. 그때 그는 한국 정원의 미학으로 '검이불루 화이불치(儉而不陋華而不侈)'를 꼽았습니다. '검소하나 누추하지 않고, 화려하나 사치스럽지 않다.'는 뜻이죠.

"굉장히 어려운 말입니다. 하지만 우리 조경하는 사람들, 공무원들, 정원을 만지는 모든 분의 머릿속에 이 사상이 꼭 들어가야만 된다고 봅니다. 애국가에서 말하는 '화려강산'이 '빨주노초파남보'가 아니에요. 검소한 가운데 화려하다는 것은 굉장히 높은 수준의 미적 차원이기 때문입니다. 제가 정말로 말씀드리고 싶은 것은 '정원은 한 편의 시가 될 수 있고, 깊은 울림을 줄 수 있다.'는 것입니다. 하늘의 무지개를 보면 가슴이 뛰듯 정원을 찾아온 사람들의 마음에

144

잔잔한 물결이 일게 하는 것이 여러분이 해야 할
일입니다. 자연 속에서 사색하고 명상하고 세월을
반추할 수 있는 공간을 만드는 일을 해주세요."

희원을 앞마당으로 둔 호암미술관이 1년 반 동안의
리노베이션을 거쳐 2023년 연 전시는 김환기 화백 회고전
"한 점 하늘 김환기"였습니다. 그의 대표작 「어디에서
무엇이 되어 다시 만나랴」(1970년) 옆에도 그림에 영향을
준 시가 붙어 있었습니다. 무수히 많은 밤하늘의 별처럼
검푸른 점들로 가득 찬 그림이죠. 김 화백이 미국 뉴욕에
거주하던 시절, 친구 김광섭 시인이 세상을 떴다는
소식을 듣고 슬퍼하며 그린 그림이었는데 실은 그 소식이
오보였습니다. 오히려 김 화백이 1974년 친구보다 3년
먼저 세상을 뜨게 됩니다. 정원을 만드는 일도 작품을
남기는 일도 결국엔 그 기막힌 인생에 한 점을 찍는 일
아닐까요. 자신만의 시를 쓰는 일이 아닐까요. 희원을
누군가와 걷는다면 그 인생의 시 한 편을 함께 쓰는 일일
것입니다.

저렇게 많은 중에서
별 하나가 나를 내려다본다

영화 「땅에 쓰는 시」에서 정영선 대표(photo ⓒ 기린그림)

이렇게 많은 사람 중에서
그 별 하나를 쳐다본다

밤이 깊을수록
별은 밝음 속에서 사라지고
나는 어둠 속에서 사라진다

이렇게 정다운
너 하나 나 하나는
어디서 무엇이 되어
다시 만나랴

—김광섭, 「저녁에」에서

정 대표는 2024년 4월 한국 사회에 또 하나의
큰 획을 긋습니다. 국립현대미술관이 그의 삶과 작품
세계를 조명하는 "정영선: 땅에 숨 쉬는 모든 것을
위하여"라는 전시(2024년 4월 5일~9월 22일)를 연
것입니다. 국립현대미술관이 조경으로 전시를 연 것은
사상 최초입니다. 개막일 전날, 오전의 기자간담회와
오후의 개막식에 모두 가 봤습니다. 국내에서 조경이라는
분야를 개척한 1세대 조경가는 자신이 평생 붙들고

살아온 '검이불루 화이불치'의 모습으로 등장했습니다.
"한국의 산천이야말로 천국입니다. 우리가 그 천국을 못
알아보고 마구 개발해 망치면 안 됩니다." 그는 전시의
한 부분으로 국립현대미술관에 정원을 조성했습니다.
그 정원을 찬찬히 보면서 눈물이 날 뻔했습니다. 흰색의
사계바람꽃과 꼬리진달래, 할미꽃, 청나래고사리,
함박꽃나무, 노루귀, 산단풍 등이 심어진 정원은 그야말로
우리네 '고향의 봄'이었기 때문입니다.

희원의 가을

기업인의 꿈

2월, 아직 봄이 오기 전인데 연분홍색 서향(瑞香)이 피어나 미니 온실을 그윽한 향기로 가득 채웠습니다. 전날 내린 눈이 덮은 정원에는 봄의 전령사인 노란색 풍년화도 피었습니다. 그 정원에 봄이 찾아오면 목련과 작약이, 여름에는 라벤더가 만발할 것입니다. 이곳은 경기 오산시 가장산업단지 아모레 뷰티파크 안에 있는 아모레퍼시픽 원료식물원입니다.

　우리나라를 대표하는 기업 중에 아름다운 식물원을 가진 기업이 있다는 게 참 감사합니다. 이 식물원을 둘러보면 "아름다움이 세상을 변화시킨다."는 아모레퍼시픽의 믿음을 체감하게 됩니다. 팩토리(공장), 원료식물원, 아카이브로 구성된 아모레 뷰티파크는 예약자 대상으로 투어를 진행합니다.°

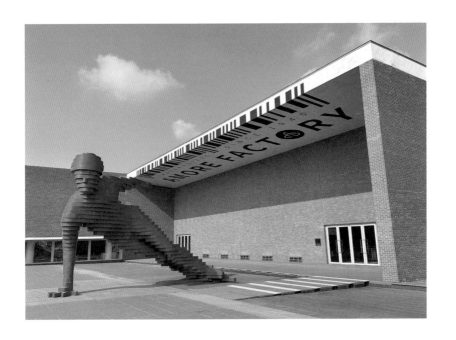

아모레퍼시픽 아카이브

아모레 뷰티파크에서는 팩토리 앞 야외에 설치된 높이 5미터 폭 9미터의 파란색 대형 조각상이 가장 먼저 강렬한 인상으로 관람객을 맞습니다. 프랑스를 대표하는 현대 미술가 자비에 베이앙의 「스케이터」(2014년)라는 작품입니다. 한 손으로 바닥을 짚고 질주하는 쇼트트랙 선수의 역동감이 생생하게 전해옵니다. 아모레퍼시픽의 과거, 현재, 미래를 두루 담은 장소에 놓인 작품을 보면서 고 서성환 선대회장(1924~2003년)의 그 유명한 프랑스 사랑을, 아버지인 서 선대회장을 향한 서경배 아모레퍼시픽 회장의 효심을 다시금 생각합니다.

서 선대회장은 프랑스를 정말로 사랑한 기업인이었습니다. 그가 1960년 첫 프랑스 방문길에 들렀던 남프랑스 그라스의 라벤더밭에서 받은 감동이 지금의 아모레퍼시픽을 만들었다고 해도 과언이 아닙니다. 그는 세계적 향수 산지인 그라스에서 식물이 경제, 나아가 문화와 만나는 것을 목격했습니다. 식물의

○　이 글을 쓴 2024년은 마침 아모레퍼시픽 창업자인 서성환 선대회장 탄생 100주년입니다. 그래서 아카이브에서는 연말까지 "아모레퍼시픽 서성환 100년: 1924-2024"라는 전시도 열리고 있습니다. '설화수' '마몽드' '이니스프리' 등 소비자들에게 친숙한 화장품을 만드는 아모레퍼시픽을 보다 선명하게 이해할 수 있는 절호의 기회입니다.

가능성에 주목하면서 식물을 활용한 화장품을 생산하고
수목원과 녹차밭 조성을 향한 꿈을 키웠습니다. 그가
세상을 뜨고 3년 후인 2006년에 아들 서경배 회장이
프랑스 최고의 영예인 '레지옹 도뇌르' 훈장을 받았는데,
당시 서 회장은 그 영광을 아버지에게 돌렸습니다.

　아모레퍼시픽 팩토리 투어는 팩토리, 원료식물원,
아카이브 순서로 진행됩니다. 팩토리가 현재이자 미래,
아카이브가 과거라면, 원료식물원은 이 모든 것을
아우르는 심장이라는 생각이 듭니다. 2019년에 문을
연 원료식물원은 열여덟 개의 주제 정원으로 구성돼
있습니다. 이 회사의 화장품 원료로 사용되는 1640여 종의
식물을 만나볼 수 있습니다.

　우선, 입구 마당에는 150년 된 향나무가 있습니다.
서 선대회장이 특별히 아끼던 나무를 옮겨 심은 것인데,
수형이 아름다워 자꾸만 올려다보게 됩니다. 다음은
아모레퍼시픽을 대표하는 동백나무와 차나무가 있는
시원(始園)입니다. 아모레퍼시픽은 서 선대회장의
어머니인 고 윤독정 여사가 동백기름을 만들어
팔았던 개성의 '창성 상점'을 모태로 한 기업이지요.
차나무는 또 어떤가요. 서 선대회장이 제주의 척박한
땅을 사들여 녹차밭으로 일궈낸 것은 '한강의 기적'에

아모레 뷰티파크

버금가는 기업인의 집념이었습니다. 모란과 작약까지
피어나는 5월의 시원은 기업의 영화와 염원을 보여 주는
정원입니다.

　'오래된 마당'에는 김승영 작가의 「누구나
마음속에 정원이 있다」라는 제목의 붉은 벽돌 조형물이
있습니다. 벽돌마다 사람 이름들, 관계와 감정을 뜻하는
단어들이 쓰여 있습니다. 저는 여러 단어 중에서 왠지
'슬픔(sorrow)'에 시선이 꽂혔습니다. 생명이 피어나는
정원에 그 단어가 다소 생뚱맞아서였기도 했지만,
정원에서 환희만큼 슬픔이라는 감정도 마주했기

아모레퍼시픽 원료식물원

때문입니다. 누구에게나 열린 정원이라도 그 속에서의
경험은 이토록 개인적입니다.

　기능성 식물 정원을 거치면 장미원입니다. 이 회사의
최초 브랜드 화장품인 '메로디 크림'(1948년)의 상표
중앙에 있던 꽃이 장미이지요. 그러고는 라벤더원입니다.
서 선대회장이 감명받았던 그라스의 라벤더밭을 구현한
정원입니다. 저도 몇 년 전 그라스를 여행한 적이
있습니다. 그라스는 19세기부터 '향수의 수도'였어요.
샤넬의 '넘버 5'와 크리스티앙디오르의 '자도르(J'ador)'
등 세계 유명 향수들이 그라스에서 탄생했죠. 장미와

제라늄 등 원료 식물들이 재배되고 그 식물을 가공하는 기업들이 생겨나면서 향료 산업이 번창할 수 있었어요. 특히 1989년에 설립된 그라스국제향수박물관은 향수의 세계 유산을 보호하고 홍보하는 공공기관으로 2헥타르에 달하는 부속 식물원도 갖추고 있습니다. 세계적인 예술가들이 이 정원에서 영감을 얻어 향수와 관련된 작품을 만드는 것이 부러웠습니다. 박물관 내부에는 전 세계에서 수집된 향수와 관련된 오브제가 즐비했어요. 크리스티앙디오르 디자이너의 대형 흑백 사진이 걸려 있던 기억도 납니다. 좋은 기후에서 잘 자란 식물로 감각적 향수를 빚어내는 건 결국 사람이니까 그에 대한 오마주 아니겠어요.

프랑스 철학자 프랑수아 쳉은 『아름다움에 대한 절대적 욕망』이란 책에서 이렇게 말했었죠. "감각 혹은 감각적인 우주에 대한 우리의 느낌도 아름다움에 대한 욕망에서 비롯된 것이라고 하겠습니다. 여기서 프랑스어로 '상스(sens)'라는 단어가 '감각', '방향', '의미'라는 세 가지 뜻을 담고 있다는 사실은 의미심장합니다."

서 선대회장의 아름다움에 대한 욕망은 식물에게서 얻은 용기와 영감으로 방향성을 갖춘 게 아니었을까요?

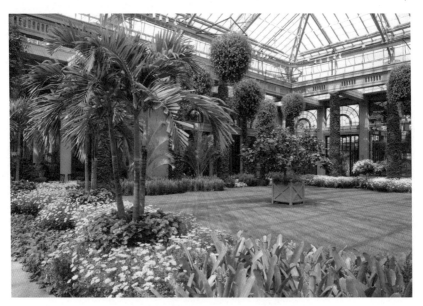

롱우드가든(미국 펜실베이니아주 필라델피아)

그는 이후 고향의 식물에 관심을 기울이다가 세계
최초로 인삼 화장품인 'ABC인삼크림'(1966년)을 만들고,
1997년에 한방화장품의 진수인 '설화수'를 내놓게
됩니다.

　　아모레퍼시픽 원료식물원은 곳곳이 비밀의
정원입니다. 침엽수원에 들어서 오솔길에서 만나는
편백나무와 구상나무는 제주의 곶자왈로 공간 이동된
느낌을 줍니다. 암석원도 그래요. 지형과 식재가 제주
오설록 티하우스 뒤편의 경사지랑 매우 흡사하거든요.

삼지구엽초, 눈개쑥부쟁이, 깽깽이풀……. 작지만 강한 생명력을 가진 우리 풀들이 땅을 포근하게 덮고 있습니다. 바로 이곳의 조경을 담당한 '정영선 표' 식물들입니다. 정영선 조경가는 아모레퍼시픽과의 인터뷰에서 이렇게 말했습니다.

"1970년대 초 혼자서 독일에 가든쇼를 보러 갔는데, 온통 우리나라 꽃 천지인 거예요. 우리나라에서는 꽃 취급도 안 하는 꽃들이 어엿하게 '코리아'라는 이름을 달고 있는데, 그때 머리를 한 대 맞은 것 같았어요. 우리나라 꽃이 중요한지 모르고 외국 꽃만 찾던 게 너무 민망했어요. 식물 공부를 새로 하게 된 계기가 됐어요. 외국에서도 알아주는 우리나라 꽃을 우리나라 사람들이 몰라주는 게 말이 안 되잖아요. 노루오줌 같은 것도 자생종은 산비탈에 군락을 이룬 모습을 보면 정말 너무 예쁘거든요. 세계화도 우리 것을 지키면서 해야 한다고 생각해요. 아모레퍼시픽은 꽃과 식물을 기반으로 세워진 회사잖아요. 그런 식물을 향한 진정성을 바탕으로 앞으로 아모레퍼시픽이 한국을 넘어 세계적으로 좋은 역할을 하기를 기대합니다."

아모레퍼시픽 원료식물원의 진정한 비밀의 정원은
맨 마지막에 있습니다. 정원 갤러리입니다. 유리 통창을
통해 멀게는 자작나무숲, 가까이로는 연못이 펼쳐집니다.
연못에 연밥이 떠다니는 풍경이 꼭 오리가 헤엄치는 모습
같습니다. 여름에는 이 연못이 연꽃으로 가득 차지요.
그러고 보니 아모레퍼시픽의 정원들에는 물이 있습니다.
데이비드 치퍼필드가 건축한 서울 용산 아모레퍼시픽
본사 사옥의 야외 정원에도, 제주 오설록 티뮤지엄인
티스톤 옆에도 네모난 연못에 물이 찰랑입니다.
하긴 아모레퍼시픽, 그 전의 태평양화학공업사라는
사명(社名)에도 가장 큰 바다라는 물이 들어 있죠.
부드럽고 푸른 물의 이미지를 좋아했던 창업의 꿈은
그렇게 정원에 구현되고 있습니다.

서 선대회장이 마음속에 늘 간직한 외국의 정원이
있습니다. 미국 펜실베이니아주 필라델피아에 있는
롱우드가든입니다. 기존 정원주의 가세가 기울어 관리에
어려움을 겪던 이 정원을 살린 건 세계적 화학기업
듀폰사의 기업가 피에르 듀폰 회장(1870~1954년)입니다.
듀폰 회장은 "정원은 사람들에게 즐거움과 상상력을
제공해야 한다."며 일반인들에게 정원을 개방하고 교육과
원예 전시 등을 통해 정원 문화를 확산시켜 세계적

「아모레퍼시픽 서성환 100년」 전시(2024년)

위 세계 최초 인삼 화장품
 'ABC인삼크림'(1966년)
아래 서성환 아모레퍼시픽 창업주

정원으로 가꿔냈습니다. 서 선대회장이 롱우드가든을
따라 한국에도 그와 같은 문화를 만들겠다며 조성한 게
제주의 다원(茶園)들입니다. 세계 각국에 있는 차(茶)
문화가 우리에게는 왜 없을까 탄식하며 땅을 일궜던
것인데, 요즘 제주 오설록에 가 보면 손님 대부분이 젊은
세대입니다. 기업인이 꿈을 품는다는 건 곧 미래라는
정원에 나무를 심는 일이라는 것을 깨닫습니다.

그런 점에서 서 선대회장의 아들인 서경배
아모레퍼시픽 회장의 일화가 떠오릅니다. 2010년
무렵 프랑스 와인 산지들을 몇 차례 취재하러 간 적이
있습니다. 당시 현지 와인 메이커들에게 잘 알려진 한국
기업인이 서 회장이었어요. 프랑스 자연에서 영감을 받아
기업을 키웠던 아버지의 영향으로 그도 프랑스를 자주
드나들었기 때문이죠. 그렇게 키운 아름다움에 대한
안목의 집약체가 아모레퍼시픽의 공간입니다. 서 회장은
『아모레퍼시픽의 건축』에서 이렇게 말합니다.

'아름다움이 세상을 변화시킨다.'는 아모레퍼시픽의
정신으로 정진합니다. 그래서 공간도 신경 써서
아름답게 만들고, 여기에서 일하는 사람뿐 아니라
와서 보는 사람도 즐겁기를 바랍니다. 건축만큼 일반

사람들에게 긴 시간 동안 영향을 미치는 인프라는
없는 것 같아요. '사람이 중심인 건물을 만든다.'는
원칙과 함께 자연과 주변 환경이 어울리는 건물을
만들어야 합니다. 그러기 위해서는 조경이 정말
중요합니다. 아모레퍼시픽의 주요 프로젝트의
조경을 맡아 주시는 정영선 선생이 그래서 중요한
역할을 하고 있다고 생각합니다. 건축이 결정된 후에
모시는 것이 아니라 처음부터 설계를 함께 하는 것이
중요합니다. 건축의 완성은 조경에 있어요.

얼마 전, 제주에 여행 갔다가 서귀포시 이니스프리
제주하우스에서 동백기름을 사 왔습니다. 아모레퍼시픽
기업의 시작이었던 동백기름을 요즘 감각으로 참 예쁘게
포장해 팝니다. 그 앞에 펼쳐진 서광다원에서 사람들이
사진을 찍으며 즐거워하고 있었습니다. 예전에 아버지가
이곳을 함께 여행할 때 하셨던 말씀이 떠올랐습니다.
"서성환 회장이 참 큰일을 하고 가셨네." 이제는 저희
아버지도 돌아가셨지만 드넓은 '차의 정원'에 갈 때마다
그때의 추억이 피어납니다. 정원은 그래서 시간이
만든다고 하나 봅니다.

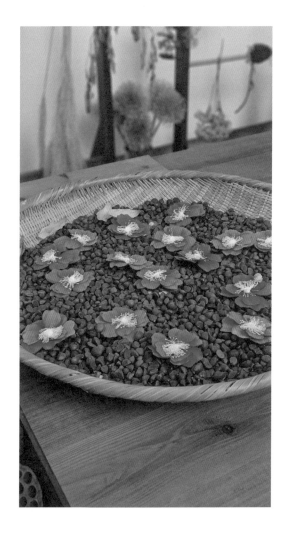

꽃보다 '가드노'

여러분은 '가드너'라는 말을 들으면 어떤 이미지를
떠올리세요? 저는 어느 그림을 통해 가드너에 대한
강렬한 이미지를 가졌던 것 같습니다. 2017년 프랑스
파리 그랑팔레에서 열렸던 '정원들(Jardins)'이라는
전시에서였습니다. 벨기에 인상주의 화가 에밀
클라우스(1849~1924년)의 그림 「나이 든 정원사(Le vieux
jardinier)」(1885년) 앞에서 발을 뗄 수가 없었어요. 푸른
앞치마를 두르고 꽃 화분을 옆구리에 낀 맨발의 그는 얼굴
주름이 깊고 손은 흙빛이었죠. 정원에서 평생 하늘과 땅의
순리를 익혔을 그의 모습에 숙연해졌습니다. 기자 연수로
파리에 살 때였는데, 마침 대기업을 관둔 중년의 지인이
유럽으로 정원 유학을 다녀간 터라 이래저래 가드너는
묵직한 인상으로 제게 다가왔던 것 같습니다.

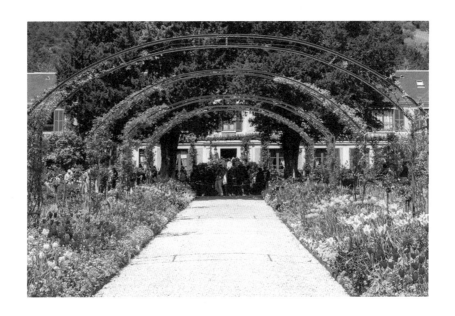

위 모네의 정원
 (프랑스 지베르니)
아래 에밀 클라우스,
 「나이 든 정원사」(1885년)

가드너의 인생은 어떤 것일까 궁금하던
차에 그를 만났습니다. 노회은 국립세종수목원
정원사업센터장(1978년생)입니다. 국립세종수목원에서
열렸던 정원 관련 심포지엄에서 사회를 맡았던 그가
자신이 썼던 책 두 권『꽃보다 아름다운 잎』과『꽃보다
아름다운 열매·줄기』를 제게 건네지 않았더라면, 서울로
돌아가는 길에 들어보라고 어느 유튜브 링크를 보내지
않았더라면, 지금도 그에 대해 아는 게 별로 없을 겁니다.
그가 보낸 링크를 열면서부터 저는 '가드노'의 삶에
이끌려 들어갔습니다. 비밀의 숲으로 가는 길 같았어요.
막연하게 지녔던 가드너의 '엄근진'(엄격·근엄·진지)
이미지가 신나게 깨지면서 한 사람이 어떻게 가드너가
돼서 어떤 일을 하며 살아가는지 알게 되었습니다. 아,
가드노가 무엇이냐고요? 그는 '가드너 노회은'을 줄여
'가드노'라는 필명을 만들었습니다. 그럼 가드노의 삶에
대해 들어보시겠어요?

그가 보낸 유튜브 링크는 '정원TV' 채널의 6분짜리
영상이었습니다. "김영하 작가, 한국수목원정원관리원에
떴다! : 열대온실 편(국립세종수목원)"이라는 제목이었어요.
가드노가 유명한 소설가인 김영하 작가를 열대온실로
안내하며 수목원을 소개하는 내용이었어요. 김 작가가

키웠던 작은 아보카도나무가 이 온실에서 8미터 높이,
성인 허벅지 굵기만 하게 자란 거예요. "제가 먹고
버린 아보카도 씨가 이렇게 큰 나무가 됐어요?"라고
두 눈이 휘둥그레진 김 작가에게 가드노는 말합니다.
"예, 2020년 국립세종수목원에 입사해 다른 가드너들의
양해를 구하고 여기에 심었더니 이렇게 잘 자랐습니다."
가드노의 서글서글한 외모와 구수한 입담 때문인지
지상파 프로그램처럼 자연스러웠습니다. 나중에 들어보니
그는 2017년 김영하 작가로부터 개인적으로 선물 받았던
가녀린 아보카도나무를 집에서 키우면서 이렇게 생각해
봤다네요. 소설가로부터 받은 선물이라는 이야깃거리로
수목원의 스토리텔링을 해볼 수 있지 않을까? 자생지
기후를 유지하는 온실에서 '김영하 아보카도나무'는
가드노의 기대대로 폭풍 성장했습니다. 국립세종수목원
사계절 온실에 가시면 그 나무를 꼭 찾아보세요.

　　그때부터 저는 가드노와 종종 연락을
주고받습니다. 그래서 정원을 향한 그의 진심과
열정을 책에 소개해야겠다는 마음을 갖게 됐습니다.
가드노는 2020년 6월 한국수목원정원관리원 산하
국립세종수목원에 입사했습니다. 그 전에는 14년간
강원 춘천시 제이드가든에서 가드너로 일했답니다.

제이드가든에서 일할 때 지인을 통해 알게 된 김영하
작가와 인연을 이어 가다가 그를 섭외해 '모신' 것이었죠.
가드노는 말합니다.

"국립세종수목원으로 이직하고 보니 정원 관련
유튜브 채널을 만들어야 하는 큰 숙제가 있더라고요.
한 달 반 준비해서 그해 8월 1일 '정원TV'를
시작했습니다. 단순히 기관을 홍보하는 게 아니라
정원문화를 알리고 싶어서 열심히 했습니다."

사실상 '맨땅에 헤딩'으로 정원TV를 시작해 구독자
1만 명이 넘는 채널로 성장시킨 게 놀라웠습니다. 하지만
가드노에 대해 좀 더 알고 나서는 '조직은 일을 감당할
만한 사람에게 맡긴다.'는 생각이 들었습니다.° 어떻게

○ 그는 제이드가든에서 일하던 시절에(2017~2019년) 동료 조경가들과
 '꽃길사이'라는 조경 팟캐스트를 개설해 진행했고, 앞서 2015년에는 EBS
 「시청자와 함께하는 세계를 가다: 사하라의 정원, 튀니지로 간 두 남자」라는
 프로그램에 출연했습니다. 당시 시청자로서 "사하라 사막에서 정원을
 찾아보겠다."고 제작을 제안한 게 받아들여졌다고 합니다. 2019년에는 대통령
 경호처가 제작한 '청와대 나무 이야기' 유튜브 영상에도 출연했네요. 그를
 보면서 가드너는 식물을 돌보는 본연의 업무 외에도 여러 다른 일을 한다는
 것을 알게 되었습니다. 사하라 사막에서 우물을 찾는 어린 왕자의 꿈과 도전을
 알게 되었습니다.

연중 다채로운 전시가 열리는 국립세종수목원(photo ⓒ 국립세종수목원)

가드너의 길을 걷게 됐는지 묻자 경북 성주에서 참외
농사를 짓던 부모님 얘기를 합니다.

"부모님은 흙을 만지는 당신들보다 덜 고달픈
삶을 제게 원하셨고, 그래서 저를 대구로 유학
보내셨습니다. 하지만 영남대 조경학과에서의
학업은 부모님의 기대와는 달리 제가 자연과 가까운
직업을 갖게 되는 기반이 됐습니다. 인생의 가장
소중하고 사랑하는 멘토이자 스승인 김용식 교수님을
통해 전공을 삶의 일부로 만들 수 있다는 가능성을
느꼈습니다. 당시 교수님은 해외 정원들의 슬라이드
필름을 보여 주시고 천리포수목원 같은 다양한
수목원과의 교류를 통해 가드너로 일하고 싶은 꿈을
길러 주셨거든요."

마침 그가 대학에 입학한 1997년에 영화 「편지」가
개봉했습니다. 주인공 박신양의 영화 속 직업이 수목원
연구사였습니다. 가드노는 한화그룹이 국내 최초로 만든
대기업 수목원인 제이드가든의 창립 멤버로 2006년에
입사했습니다.

당시에는 제이드가든이라는 이름조차 없었습니다.

'춘천 한화수목원 현장'으로 불렸을 때였죠. 영남대를 거쳐 서울대 대학원을 마치고 입사한 그는 6년간 조직의 막내로 수목원을 조성하면서 '제이드가든'이라는 명칭을 짓게 됩니다. 직원 대상 수목원 이름 공모에서 그가 제안한 이름이 선정된 것이었어요.

"우리나라 수목원 이름에 '가든'이 들어간 예가 없던 때였어요. 해외 유명 식물원이나 수목원에는 일상적으로 붙는데도요. 춘천이 백옥(白玉)을 생산하는 광산을 보유한 옥의 도시이기도 하고, 수목원 바로 옆에 한화의 프리미엄 골프장 '제이드팰리스'가 있어 '제이드가든'을 떠올렸어요. 우리 국민에게는 이국적으로 다가가고, 외국인에게는 옥의 이미지로 동양적 느낌을 줘서 이래저래 홍보하기에 좋았던 기억이 납니다. 처음에는 닭갈비 파는 곳이냐, 옥돌로 고기 구워 먹는 곳이냐는 오해도 받았지만요. 수목원에서 내내 막내로 지내니 가드닝뿐 아니라 홍보와 교육 등 다양한 업무를 했어요. 그러면서 꾸준히 동료들과 가드닝 책을 펴내고 정원 콘테스트에도 나갔습니다."

국립세종수목원 희귀특산식물 전시온실(photo ⓒ 우승민)

국립세종수목원 사계절 온실

그는 2017년 서울 여의도공원에서 열린
서울정원박람회 때 동료 가드너와 함께 '훈맹정원'이라는
이름의 정원을 조성해 동상을 받았습니다. 당시
훈맹정음(訓盲正音)에 대한 다큐멘터리를 보고 감동을 받아
시각장애인도 함께 즐길 수 있는 정원을 만들었다네요.
나무들 앞 핸드레일에 점자를 새겨 장애인들이 손으로
나무를 느끼며 관련 정보를 안내받도록 했습니다. 예를
들면, 계수나무 앞 핸드레일에는 이렇게 점자로 썼어요.
"혹시 지금 달콤한 향이 난다면 계수나무 단풍이
한창이거나 근처에서 누군가 솜사탕을 만들고 있을
거예요."

미로 수벽은 시각장애인들의 눈에 잘 띄고 감촉이
아프지 않은 황금실화백으로 가득 채웠습니다. 바람에
흔들리며 사각거리는 소리를 내는 낚시귀리사초도
심고요. 냄새와 감촉과 소리로 정원을 느낄 수 있게 한
것입니다.

"훈맹정음 같은 점자가 없었다면 시각장애인에게
세상은 미로와 같지 않을까요? 그래서 점자 블록으로
정원의 동선을 만든 미로원을 조성했습니다.
장애가 없는 일반인에게는 재미와 감동을 주고,

장애인에게는 그들을 위해 오롯이 애쓴 정원이
있다는 마음을 전달하고 싶었습니다."

그는 국립세종수목원으로 직장을 옮겨서도 자신이
예전에 만들었던 훈맹정원을 이어 나가고 있습니다.
정원TV를 통해 '소리로 듣는 정원과 식물 이야기'를
전하고 있거든요. 그는 쌍둥이 자녀 이름을 각각 '훈민'과
'정음'으로 짓고 세종수목원에서 일하고 있으니, 이것은
운명인가요? 세종대왕님, 훈민이와 정음이 아버지를
어여삐 여겨 주세요.

그가 세상에서 가장 존경하는 가드너는 평생
흙을 만지며 그 누구보다 더 열정적으로 땅을 일구던
부모님입니다. 특히 어머니는 아들이 좋아하는
반찬을 만들 수 있는 작물을 심고 남는 땅에는 꽃을
가꾸셨습니다. 고구마 줄기, 쪄서 무친 가지, 고추 튀각과
깨꽃 튀각……. 대개는 상품성이 떨어지는 고추로 튀각을
만들지만, 그의 어머니는 최상급 고추로 아들을 위한
튀각을 만드셨다고 합니다. 그래서 그는 어디에서든 정원
교육을 할 때 부모가 자식을 위해 정원을 가꾸는 마음으로
정원을 만들면 좋겠다고 말합니다. 가드너가 되고 싶은
후배들에게는 평생직장이 아닌, 평생 직업을 찾기 위한

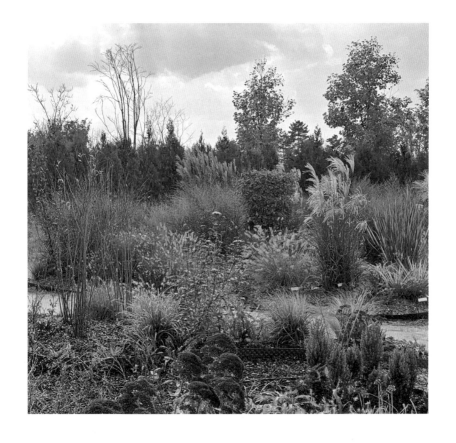

이동형 반려식물 클리닉

고민을 강조합니다.

"나름 20년 가까이 가드너로 일해 보니 '나를 어디에
심을까'보다는 '내가 어떤 꽃을 피우고 열매를
맺을까' 하는 고민과 노력이 인생을 더욱 풍성한
정원처럼 만들 수 있다고 생각하기 때문입니다."

그를 가드너로 이끌게 된 노래가 있답니다. 가수
윤종신의 「수목원에서」입니다. 그의 영향으로 저도 요즘
이 노래를 자주 듣습니다. 노래 속의 수목원은 이별까지

보듬는 위로의 공간입니다.

여전해요. 그대와 거닐었던 그날 그대로의 모습을
간직한 추억의 숲속 길…… 그대와 행복했던 그날
그대로의 향기를 간직한 채로 추억 속의 길은 나를
인도하네. 나 괜찮아요. 여기 그대 없어도 혼자 걷는
이 기분 아주 그만인걸. 늘 그대 인생 푸른 날만
있도록 빌어줄게. 나 정말 편한 마음으로 찾아온
수목원에서.

가드노의 어머니는 2012년 유채꽃이 한창이던
봄날에 갑자기 하늘나라로 가셨습니다. 그래서 그가 6년간
가꾼 제이드가든의 완성된 모습을 보지 못했습니다.
아들로서는 2011년 개장한 정원이 좀 더 자리를 잡은
후에 보여드리려다가 때를 놓치고 말았습니다. 정원은
시간이 지나야 풍성해지지만 그렇게 사무치는 그리움을
품는 장소이기도 합니다.
2020년 7월에 문을 연 국립세종수목원은 65헥타르
규모의 국내 최초 도심형 국립수목원입니다. 가드노가
센터장으로 있는 국립세종수목원 정원사업센터는 '언제
어디에서든 접할 수 있는 정원'이라는 비전으로 정원문화

확산을 위한 다양한 사업을 벌이고 있습니다. 밀키트처럼
식물을 간편하게 키울 수 있는 '반려식물 키트'를 개발해
제공하고, 대형 트럭을 개조해 국민에게 찾아가는 '이동형
반려식물 클리닉' 서비스도 합니다. 세종시에 사는 지인이
집 앞 세종수목원에 한 번도 안 가봤다는 얘기를 듣고
안타까웠습니다. 서울 시민들도 자주 찾아가는걸요.
그곳에는 앞으로 더욱 풍성해질 식물과 정원문화가 있고,
식물에 진심인 가드너들이 있습니다. 도심형 수목원이
정원문화의 거점으로 자리 잡기를 기대합니다.

　　가드노의 꿈은 무엇일까요?

　　"『죽기 전에 꼭 봐야 할 1001곳의 정원(1001 gardens
you must see before you die)』이라는 책이 있는데 표지가
프랑스 지베르니의 모네의 정원입니다. 언젠가 그 책
표지에 국립세종수목원이 실리는 것이 제 꿈입니다."

　　그러면서 후배 정원 사진가가 찍은 이 수목원의
희귀특산식물전시온실 사진(이 책의 표지 사진입니다.)을
보내왔는데 정말 아름다웠습니다. 그 꿈을 응원합니다.

김영하 아보카도 나무 곁에서 노회은 가드노

'공무원 덕림 씨'의
뚝심

남도의 소도시를 송두리째 바꾼 사람이 있습니다.
우리나라에는 없던 정원의 역사를 처음 썼습니다. 2007년
순천만 습지를 복원하고 2013년에는 순천만 정원을
조성해 중앙정부도 시도하지 못했던 국제정원박람회를
열었습니다. 공무원 한 명이 도시의 경관을 바꾸고 도시의
브랜드를 키우는 데 결정적 역할을 했습니다. 정작 본인은
노관규 순천시장에게 모든 공로를 돌리지만요. 37년간의
공직 생활을 마치고 퇴직했다가 돌아와 2022년 7월부터
2023년 10월까지 '2023 순천만국제정원박람회' 총감독을
맡았던 최덕림 씨(1957년생) 이야기입니다.
　2023년 9월 순천만국제정원박람회
현장(193만제곱미터)을 찾자 10년 전에는 보이지 않던
너른 녹지공간이 눈앞에 펼쳐졌습니다. 저류지를

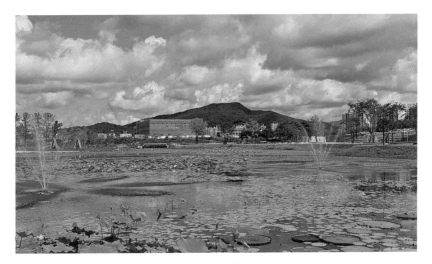

순천만국가정원

변신시킨 시민문화광장이었습니다. 잔디밭에서는
아이들이 뛰어놀고 물길 옆으로는 시민들이 맨발로 걸어
다녔습니다. 젊은 외국인 관광객도 눈에 많이 띄었습니다.
최 씨가 노란색 양산을 들고 나타났습니다. 양산에는
'순천하세요'라는 문구가 쓰여 있었습니다.

　　"'순천처럼 하세요.'라는 뜻이에요. 순천이 생태관광
　　도시로 세계적 관심을 받게 되면서 국가 정원을
　　조성하려는 국내 지방자치단체들뿐 아니라 대만과
　　베트남 등에서도 벤치마킹하러 많이 오거든요."

2013년 제1회 순천만국제정원박람회를 찾아왔던 때가 떠올랐습니다. 강익중 작가의 「꿈의 다리」를 건너면 여기저기에 알록달록한 꽃이 심겨 있었고, 프랑스 정원이나 중국 정원 같은 다른 나라의 국가 정원들이 자리 잡고 있었습니다. 황지혜 정원디자이너의 '갯지렁이 가는 길'은 관념적 정원 작품이어서 당시에는 다소 인적이 뜸했던 기억도 납니다. 우리나라에서도 국제정원박람회가 열린다는 사실이 감격스러웠지만, 지방의 놀이동산이나 꽃박람회에 온 것 같은 기분도 들었습니다.

그런데 10년 만에 열린 제2회 순천만국제정원박람회는 달랐습니다. 많이 정돈되고 세련된 느낌이었습니다. 10년 전에는 순천만으로 도시가 팽창하는 것을 막기 위한 에코 벽을 만드느라 나대지에 나무를 심는 '채움'이 목적이었습니다. 하지만 이제는 '비움과 연결'이 핵심 키워드입니다.

"빽빽하게 심었던 나무들을 정리하고 400여 개 간판을 떼어냈습니다. 사실 정원은 더하는 것보다 덜어내는 일이 어렵습니다. 소득 3만 달러 시대를 맞아 시민들이 이곳에서 쉼과 여유를 느끼게 즐겼으면 하거든요. 제1회 박람회가 우리나라에

공공정원을 최초로 도입한 의미가 있었다면, 제2회 박람회는 저류지와 도로 등 공공시설을 정원으로 만들어 지방 도시 소멸을 막는 생태 도시를 추구하는 겁니다. 더 이상 외국 정원을 모방하지 않고 그간의 경험을 토대로 우리 실정에 맞게 재창조했습니다."

그가 말하는 쉼과 여유가 곳곳에서 느껴졌습니다. 나무 그늘이 드리운 물가에 고급 캠핑 의자를 두었기 때문에 누구든 물에 발 담그고 오랫동안 쉴 수 있습니다. 멀리 찾아가는 정원이 아니라 생활 속 정원이 그곳에 있었습니다. 하룻밤 정원에서 묵는 '가든 스테이'는 국가 정원을 오롯이 '내 정원'으로 가져 볼 수 있는 기회입니다. 작은 캐빈 형태의 내부 인테리어가 어찌나 단아한지 꼭 한 번 머물고 싶다는 마음이 들었습니다.

역시나 성공이었습니다. 2023년 순천만국제정원박람회(4~10월)에는 900여만 명이 다녀갔습니다. 국민 여섯 명 중 한 명이 찾은 셈입니다. 이 박람회의 생산 유발 효과가 무려 1조 5926억 원으로 추정됩니다.

"생태 정원은 지역 일자리를 창출하고 시민들의

위 경관 건축가 찰스 잭스가
 만든 순천만국가정원의
 '호수정원'
아래 최덕림 총감독

자존감을 높이는 보편적 복지입니다. 동료들에게
기회가 있을 때마다 얘기했어요. 우리는 단순히
정원을 만드는 게 아니라 보편적 생태복지 공간을
조성하는 것이라고요. 생태복지야말로 인간이 누릴
수 있는 가장 기본적인 복지라고 상기시켰습니다."

최 씨는 1981년 순천시청 9급 공무원으로 공직에
발을 들여놓았습니다. 순천만 생태관광을 활성화시켜
2011년 '제1호 지방행정의 달인'(문화관광)으로
선정됐습니다. 순천만국제정원박람회 추진단장,
정원조성본부장, 정원관리본부장 등을 지내면서 2013년
제1회 순천만국제정원박람회를 성공적으로 치렀습니다.
2017년 퇴직한 후에는 『공무원 덕림씨』라는 책을 펴내고
순천만 혁신을 주제로 연간 200회 가까운 강연 활동을
펼쳤습니다. 제2회 순천만국제정원박람회의 총감독이 된
건 제1회 박람회를 함께 준비했던 노관규 시장이 2022년
다시 시장으로 취임해 지역을 위해 일해 달라고 부탁했기
때문입니다.○

○ 　총감독은 무슨 일을 하는 걸까요? "공무원 조직은 부서 간의 보이지 않는 벽
　　때문에 각 업무를 연결하는 부분이 취약합니다. 순환보직 원칙 때문에 지속
　　가능한 행정도 어렵고요. 각 부분을 연결하고 조정하고 협력하는 게 총감독의

그는 순천만에 생명을 불어넣어 순천의 도시브랜드를
키운 주역입니다. 2004년 남해안 관광벨트 사업으로
순천만 갈대밭에 사람이 걸어 다닐 수 있는 데크가
설치됐지만, 방문객 수는 미미한 상황이었습니다. 고향
순천의 자랑거리를 고민하던 그는 순천만의 생태를
자원화하기로 생각했습니다. 그러나 곧 농민과 환경단체
등의 반대에 부딪혔습니다. "가만있어도 되는데 왜 굳이
긁어 부스럼을……"이라는 주변 공무원들의 비난도
받았습니다. 각종 감사와 조사도 받았습니다.

　　하지만 그는 포기하지 않고 일일이 만나
설득했습니다. 전봇대 283개를 뽑아내는 결단과 노력
끝에 이제 순천만에는 연간 3000마리가 넘는 흑두루미가
날아듭니다. 흑두루미는 세계에 1만 5000여 마리밖에
없는 멸종 위기 새로, 천연기념물 228호입니다. 20년 전
20만 명 수준이던 순천만 습지의 연간 관광객은 이제
300만 명으로 불어났습니다.

　　순천은 어떻게 대한민국 제1호 국가정원의 도시가
됐을까요? 최 씨의 이야기를 들어보시죠.

역할입니다."

"2008년 당시 노관규 순천시장은 '대한민국 생태수도 순천'이라는 슬로건을 내걸고 순천에 정원을 조성하자는 아이디어를 냈습니다. 그걸 실행에 옮기려니 전문가의 자문을 받아야겠다는 생각이 들었습니다. 그래서 독일에서 정원가로 활동하는 고정희 박사에게 '일곱 계절 꽃 피우는 방법'에 대한 자료를 요청했는데, 고 박사가 보내온 보고서에 한 장짜리 '정원박람회' 내용이 들어 있었습니다. 독일에서는 세계 3대 정원박람회 중 하나인 독일연방정원박람회(BUGA)가 2년마다 열리니까요. 간부회의 때 이 내용을 발표하니 참석자 대부분은 대수롭지 않게 지나쳤는데 노 시장이 그 부분을 다시 설명해달라고 했습니다. 노 시장은 이후 세계 30여 곳의 정원을 둘러본 뒤 정원 조성에 대한 신념을 굳혔습니다. 순천만 생태를 보존하기 위해 정원을 조성하고, 그 부지를 이용해 제1회 순천만국제정원박람회를 열게 된 것입니다."

정원도 국제정원박람회도 생소했던 2013년 순천시는 순천만국제정원박람회를 성공시켰습니다. 당시 행정안전부와 환경부 등 다른 부처들이 외면할

때 유일하게 산림청이 이 행사를 지원했습니다. 그래서
지금도 정원 조성의 주관 부처가 산림청이니, 인생 참
알 수 없습니다. 이제는 지자체들이 너도나도 정원을
만들겠다고, 특히 국가정원을 만들겠다고 나서고
있으니까요. 최 감독은 부족한 예산은 '재활용'으로
채웠습니다. 고속도로 공사로 잘려 나갈 위기의 나무들을
옮겨 와 심은 순천만정원은 2015년 산림청으로부터
국내 제1호 국가정원으로 지정되면서 지금의 국내 '정원
열풍'을 이끄는 주역이 됐습니다.

　　순천이 ESG(환경 사회 지배구조)의 모범 도시가 된 것은
공무원들에게 귀를 열고 권한을 준 지자체장의 리더십,
공무원들의 헌신, 시민 협조가 어우러졌기 때문입니다.
노 시장은 퇴직 공무원인 최 씨를 정원박람회 총감독으로
임명하고 조직위 운영본부장에게는 파견공무원 75명을
선발하는 권한을 줬습니다.

　　"공공현장을 바라보는 국민의 시선은 '절차만
　　중시하고 실질적 문제 해결에는 소극적'이라는
　　평가가 많습니다. 리더십의 부재가 가장 큰
　　원인입니다. 공공의 일에 대한 애정 어린 태도. 그
　　공공 리더십이 순천에서 작동했다고 생각합니다."

최 씨와 함께 박람회장에서 5킬로미터 떨어진 순천만
습지로 이동했습니다. 억새가 바람에 흔들리며 거대한
은빛 물결을 만들어내고 있었습니다. 갯벌에서 게가
움직이는 게 보였습니다. 가만히 걸으면서 새소리를
듣는데 마음이 편안해졌습니다. 국내외 조경가들이
순천만국가정원보다 훨씬 더 아름다운 곳이라고 극찬하는
장소입니다. 최 씨는 바로 이 순천만을 보호하기 위해
스카이큐브로 순천만과 정원박람회장을 연결했습니다.

"그동안 문화유적에 의존하던 관광형태가 정원과
습지, 식물원 등 생태관광으로 변하고 있어요. 소득이
높아질수록 고요한 자연을 찾게 돼 있습니다. 앞으로
새를 관찰하는 탐조 관광이 활성화하면 순천만의
가치는 세계적으로 더 크게 부각될 것입니다."

최 씨는 2023 순천만국제정원박람회를 끝내고 다시
민간 강연자로 돌아왔습니다. '공무원은 철밥통'이라는
말이 듣기 싫어 열심히 일했던 그는 혁신적인 공직문화를
바라며 후배들에게 그간의 경험을 나누고 있습니다. 요즘
국가정원을 조성하려는 여러 지자체도 그에게 자문을
구합니다. 그때마다 그가 가장 먼저 하는 말이 있습니다.

"왜 하려는 겁니까. 우선 그 답이 뚜렷해야 합니다."

"순천은 그 답이 명확했거든요. 왜
순천만국제정원박람회인가? 순천만 보전을 위해
에코 벽을 정원으로 조성하기 때문이었습니다. 왜
2013년인가? 2012년에 여수세계박람회를 계기로
주변 지역 기반시설이 모두 완료됐기 때문입니다.
지자체 선거직은 임시직입니다. 선거직에 휘둘리면
국가 경쟁력이 떨어집니다. 국가정원을 만들겠다면
자연을 보호하기 위해서인지 관광화가 목적인지부터
명확히 해야 합니다. 각 지역 특색에 맞는 이유와
의미를 찾아야지 무턱대고 다른 도시를 모방하면 안
됩니다."

그는 이마누엘 칸트의 '행복의 3원칙'을 자주
얘기합니다. 첫째, 어떤 일을 잘할 것. 둘째, 어떤 사람을
사랑할 것. 셋째, 어떤 일에 희망을 가질 것. 그가 말한
행복의 조건에 '공무원 덕림 씨'를 대입해 보았습니다. 9급
공무원에서 시작해 열정을 쏟아부은 그는 새로운 가치를
만들고 확산시켜 남도 끝자락의 소도시를 살려냈습니다.
수많은 관료들과 학자들이 지방소멸의 미래를 내다보고

'순천하세요'라는 문구가 쓰인 양산

있지요. 하지만 제2, 제3의 '공무원 덕림 씨'들이 뒤를
잇는다면 그 미래는 바뀔 수 있다는 희망을 가져 봅니다.

순천만국가정원의 '가든 스테이'

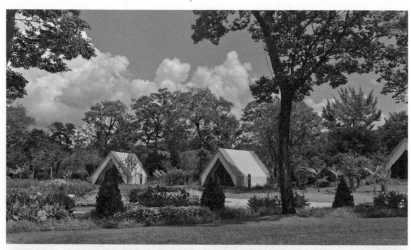

순천만 습지(photo ⓒ 순천시)

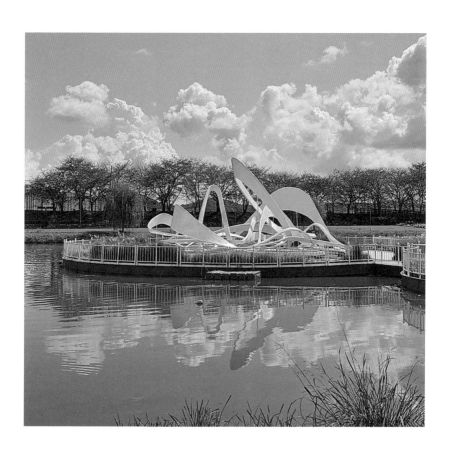

순천만국가정원

정원 도시로
가는 길

 목포역에서 내려 차로 산이교를 건너기 전,
현대호텔 앞 전망대에 섰습니다. '영암·해남 관광
레저형 기업도시 솔라시도'의 조감도가 있었습니다.
영암 국제자동차경기장이 있는 삼포지구와 그 옆
골프리조트 단지가 계획된 삼호지구, 맞은편에는
드넓은 해남 구성지구가 있었습니다. 특히 구성지구는
하나의 미래도시, 아니 하나의 미래국가 같았습니다.
태양광발전단지, RE100산업단지, 자율주행기반
스마트시티, 호텔컨벤션센터, 솔라시도 CC와 타운하우스,
그리고 산이교를 건너 해남으로 들어서면 바로 보이는
산이정원……. 대체 한반도 남쪽 끝에서 무슨 일이
벌어지고 있는 걸까요?
 구성지구, 삼호지구, 삼포지구 이렇게 세 개 지구로

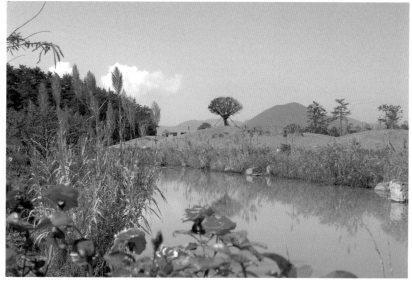

위 산이정원의 '물이정원'(photo ⓒ 산이정원)
아래 산이정원의 '흐름원'(photo ⓒ 산이정원)

구성된 영암·해남 관광 레저형 기업도시의 이름이
'솔라시도'(1024만 평)입니다. 음계의 높은음자리 음인
'솔·라·시·도'를 차용해 태양(solar)과 바다(sea)가
조화롭게 어우러지는 도시를 만들겠다는 뜻이랍니다.
보성그룹과 전남도 등이 세운 특수목적법인(SPC)인
서남해안기업도시개발이 이끄는 국내 최대 규모의
신(新)환경 스마트시티 사업입니다. 1차로 2030년까지
632만 평에 2조 8000억 원을 들여 구성지구를 완성할
계획입니다.

　　서울에서 320킬로미터 떨어진 이곳은 다도해,
영암호와 금호호를 끼고 있고 인근에 해남 두륜산
대흥사와 달마산 미황사, 강진 백운동 원림과 다산초당
등이 있어 자연과 역사와 문화가 함께 숨 쉽니다. 그런데
해남군 산이면 구성리는 바다를 막아 땅을 만들긴
했지만 오랫동안 방치돼 있던 척박한 간척지였습니다.
솔라시도는 이곳에 아홉 개의 정원이 어우러지는
'정원도시'를 만들겠다는 꿈을 꿉니다. 그중 솔라시도의
상징 '산이정원'은 '산이 정원이 된다'는 뜻의 정원형
식물원입니다. 2025년까지 조성할 16만 평 중 5만 평이
2024년 5월에 먼저 문을 열었습니다.

　　솔라시도가 꿈꾸는 정원도시는 무엇일까요? 솔라시도

위 산이정원의 '생명의 나무'(photo ⓒ 산이정원)
아래 산이정원의 '날씨 사냥꾼의 정원'(photo ⓒ 산이정원)

측은 친환경 재생에너지 발전단지를 짓고 숲과 정원을 조성해 탄소 배출량을 줄이겠다고 합니다. 주택이나 건물 사이에 인위적으로 공원을 두는 게 아니라 본래의 자연 속에 도시의 시설을 담겠다고 합니다. 정원이 랜드마크가 되는 도시가 아니라, 거대한 땅을 개발단계에서부터 정원도시로 만드는 국내 최초의 사례입니다. 2020년 국내 최대 규모의 태양광 발전소 중심에 '태양의 정원'을 조성한 것을 시작으로 꽃단지와 연계한 '대지의 정원', 솔라시도 골프앤빌리지의 '별빛정원' 등을 조성하고 있습니다. 산이정원은 단순히 자연을 감상하는 장소를 넘어 미래 세대를 응원하는 복합문화공간이 되겠다는 목표입니다.

솔라시도 프로젝트는 어머어마한 돈이 드는 사업이고 친환경과 스마트시티 등 너무 많은 개념이 섞여 있어 처음엔 여러모로 잘 와닿지 않았습니다. 그런데 이곳에 가봐야겠다는 마음을 먹게 한 분이 있습니다. 30년 가까이 경기 가평 아침고요수목원을 만들고 나서 이제는 해남에 내려가 정원도시를 일구고 있는 이병철 산이정원 대표(서남해안기업도시개발 부사장)입니다. 하늘과 땅이 돕는 가운데 뜻을 품은 한 사람이 주도해 어떤 일을 이루는 걸 그동안 많이 봐왔습니다. 그가 왜 고향도 아닌 남도에

내려가 불철주야하는지 궁금했습니다.

산이정원에서 가장 먼저 눈에 띈 건 바닷물이 호수가 된 '물이정원'이었습니다. 시냇물을 지나 우리 전통 원림에 들어서듯 호수를 건너 미래 세대를 위한 공간에 들어선다는 뜻이랍니다. 호숫가에는 어른들의 잃어버린 꿈과 아이들이 찾는 꿈을 동시에 담은 이영섭 작가의 조각 「어린 왕자」가 서 있습니다. 어린 왕자가 이렇게 말하는 것 같았습니다. "사막은 아름다워. 사막이 아름다운 건 어딘가에 샘을 갖추고 있기 때문이야." 어린 왕자의 사막을 간척지로 바꿔 상상해 보았습니다. "간척지는 아름다워. 간척지가 아름다운 건 어딘가에 샘을 갖추고 있기 때문이야." 그 샘을 찾아보고 싶었습니다.

산이정원을 둘러보니 일년초로 화려한 꽃밭을 꾸미지 않았습니다. 여러해살이 야생화와 수목으로 사계절 지속 가능한 아름다움을 전합니다. '약속의 정원'에는 미래 세대를 위한 책임을 다하겠다는 약속을 담아 탄소 저감 나무 2050그루를 기부받아 심었습니다. '나비의 숲'은 청띠제비나비 서식처인 후박나무 군락지를 보존했습니다. 언덕 위 커다란 동백나무는 마을의 어르신이 100여 년 전 선조가 후손을 위해 심어주신 뜻을 담아 정원 측에 전달한 것이라고 합니다. 사이프러스를 죽 심어 이탈리아

산이정원의 '동화의 정원'(photo ⓒ 산이정원)

토스카나 정원을 연상시키는 '하늘마루 정원'은 아이들이
마음껏 뛰어놀 수 있는 공간입니다. 이곳에서 동박새
소리를 듣고 자색 토끼풀과 바위솔 같은 작은 생명체들을
만났습니다.

　　이병철 산이정원 대표는 이 일을 왜 하게 되었을까요?

"(경기 가평의) 산에서 내려온 거죠. 고향에서
험지로 온 셈입니다. 그런데 아침고요수목원도

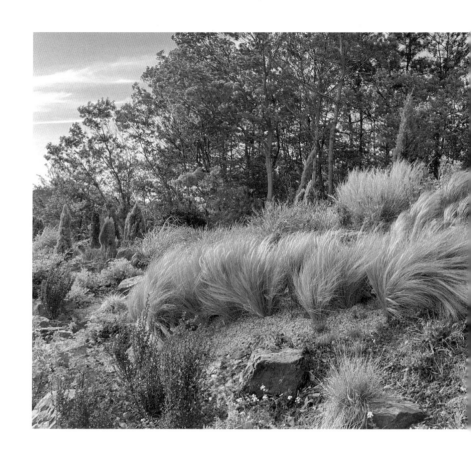

시작은 황무지 같은 땅이었어요. 화전민이 떠난
땅에 정원을 가꿔 이제는 연간 100만 명 이상이
찾아옵니다. 처음엔 아무도 안 왔는데 30년 가까이
흐르니 우리 국민의 쉼터가 됐어요. 정원을 만든다는
건 에덴동산 같은 이상향을 만드는 일입니다.
우리나라는 비정상적으로 모든 게 수도권에 집중돼

있어요. 아침고요수목원을 설립한 은사님(한상경 전 삼육대 원예학과 교수)을 도와 정원을 일궜듯, 지금은 지역소멸을 걱정하는 저희 회장님(이기승 보성그룹 회장)의 꿈에 동참합니다. 제 별명인 '행복한 정원사'의 자세로 나무를 심겠습니다."

이 대표의 개인적인 얘기를 좀 더 자세히 전하려 합니다. 그가 걸어온 길이 우리나라 정원의 역사이기도 하거든요. 이 대표는 어릴 적 여섯 명의 식구가 단칸방에서 어렵게 살았습니다. 아들 넷이 뛰어놀면 시끄럽다고 주인집으로부터 쫓겨나기 일쑤였다네요. 그런데도 그의 어머니는 이사 가는 집마다 구멍 뚫린 블록 사이에 흙을 채워서 꽃을 심었습니다. 잠자는 어린 네 아들의 시커먼 손가락에 봉숭아 꽃물도 들였고요.

"돌아가신 어머니가 진정한 '마더 네이처'입니다. 아들들의 손끝에 봉숭아 물 들여주시던 그 손길을 아직도 잊지 못합니다. 꽃을 너무나도 좋아하셨던 어머니는 어디든 온통 꽃밭으로 채우셨습니다. 그래서 저의 DNA는 꽃입니다."

집안 형편은 어려운데 동생들이 줄줄이 있어 그는 고등학교를 졸업한 후 대학에 가지 않았습니다. '대학 가는 애들이 4년 동안 돈 쓰면서 시간 보낼 동안 나는 돈을 번 뒤 시험을 봐서 공무원이 되어야지.' 하지만 장사도 하고 우유 배달도 하면서 어린 나이에 세상의 온갖 쓴맛을 봤습니다. 우유로 목욕할 정도로 돈 많은 사람이 우유 대금을 치르지 않는가 하면 일하던 공장의 주인이 석 달 치 월급을 주지 않고 달아나기도 했다죠.

"어느 겨울날 공장에서 밤에 허탈해하면서 하늘을 보는데 큰 별이 보였어요. 그 별이 제게 말을 거는 것 같았어요. '너 평생 이렇게 살래?' 그래서 남들보다 2년 늦게 전문대에 갔어요. 뭘 공부해야 할지 몰라 도서관에 가서 백과사전을 넘겨 보는데 꽃과 정원 사진을 보니까 위로받는 느낌이 들더라고요. 그래서

이런 일을 전문으로 하는 직업을 갖고 싶어 당시에는
전문대이던 삼육대 원예학과에 진학했습니다.
그곳에서 제 평생의 은사인 한상경 교수님을 만나게
됐고요."

한 교수는 "한국을 대표하는 정원을 만들겠다."는
꿈을 안고 1994년 경기 가평 축령산 자락의 10만 평
부지를 사들였습니다. 꿈을 이루기 위해 여기저기에서
돈을 융통했다고 합니다. 화전민이 살던 돌밭의 돌을
골라내며 정원의 토대를 다진 게 한 교수와 그의 제자인
이 대표였습니다. 1996년에 문을 연 아침고요수목원은
수준 높은 정원 연출로 국내에 정원문화를 널리
알렸습니다. 이 대표는 30여 년 가까이 아침고요수목원에
몸담으면서 서울시립대에서 박사학위(환경원예학)도
받았습니다. 아침고요수목원 정원총괄 이사와 정원디자인
연구소장을 지내고 나올 때까지 대자연의 섭리처럼
물 흐르듯 어우러지는 정원을 만들려고 노력했답니다.
그가 "(우리나라) 남쪽에 가서 할 일이 생겼다."고 했을
때 은사는 서운한 게 있느냐고 물었습니다. "아닙니다.
제게는 아침고요수목원이 뿌리입니다. 30년 자란 나무의
뿌리를 뽑아내려면 얼마나 흔적이 큰지 잘 압니다. 하지만

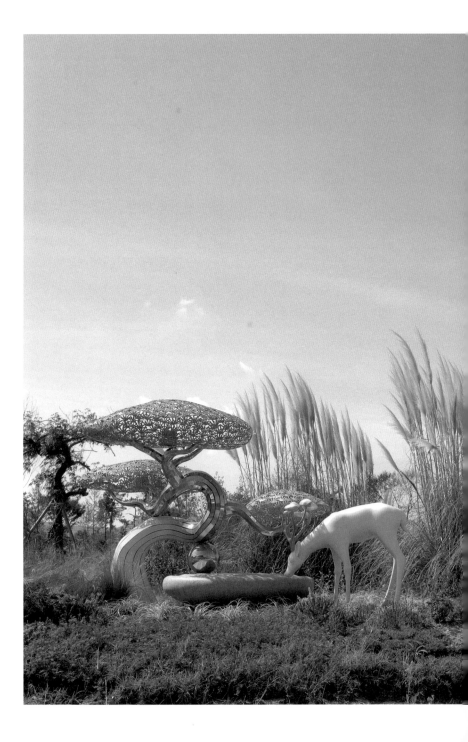

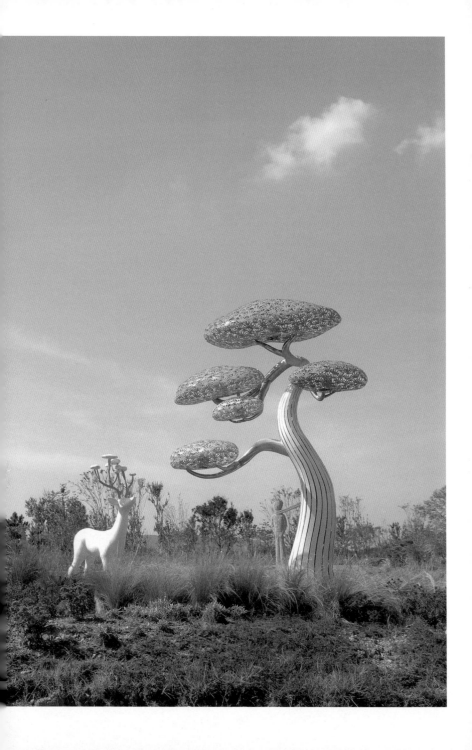

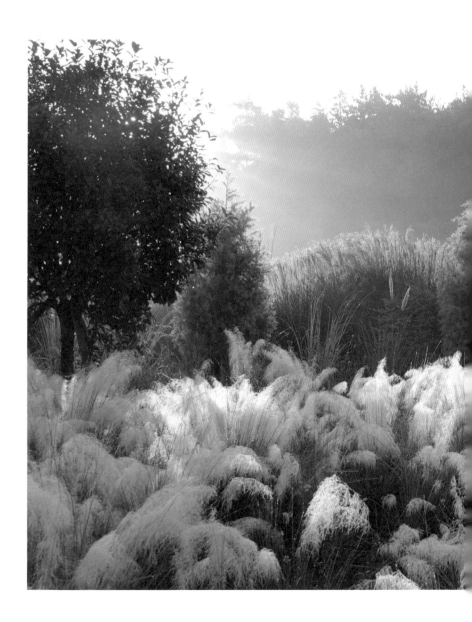

정말 어렵게 용기를 낸 것이니 응원해 주십시오."

50세 넘어 마음이 이끄는 길을 택한 그는
"(아침고요수목원에서나 산이정원에서나) 황무지에 나무 심는
데 재미 붙인 것 같다."고 말합니다. 솔라시도 프로젝트를
벤치마킹하러 오는 국내 지방자치단체들과 아랍권 국가
관계자들에게도 정성을 들여 설명합니다. 새로운 땅에서
의미를 찾는 일이 행복하기 때문입니다.

솔라시도가 눈길을 끄는 건 '정원도시'라는 새로운
패러다임을 열기 위해 서두르지 않고 진지한 모색을
해나가기 때문입니다. 솔라시도는 조경진 서울대
환경대학원 교수가 이끄는 '정원도시포럼'과 손잡고
기후위기를 비롯한 미래 이슈에 대응하는 방법을
찾습니다. 정원도시의 성격을 '자연과 관계 맺으며
도시 인프라를 구축하는 것'으로 규정하면서 회복
탄력성, 포용과 평등, 참여와 공유의 가치를 추구합니다.
솔라시도가 벤치마킹하는 사례는 걷기와 자전거 타기를
통해 도시를 여러 감각으로 경험할 수 있는 싱가포르나
캐나다, 밴쿠버 등입니다.°

○　솔라시도의 기본구상 수립안을 세운 정욱주 서울대 조경·지역시스템공학부
　　교수는 말합니다. "정원도시로서 솔라시도는 도시개발 매뉴얼이 관성적으로
　　적용되는 방식을 따르지 않는다. 대상지의 경관 자원을 발굴하고 이를 가꾸어

많은 이들이 자연 속에서 정원을 가꾸며 사는 삶을
꿈꿉니다. 하지만 교육, 의료, 문화 등이 서울과 수도권에
집중된 상황에서 과연 누가 남도의 정원도시에 거주하는
선택을 할 수 있을까요? 특히 어린이를 둔 젊은 세대가
삶의 터전으로 삼을 수 있을까요? 솔라시도가 꿈꾸는
'정원도시'로 가는 길은 순탄하지 않을 수도 있습니다.
그 누구도 먼저 갔던 길이 아니기 때문입니다. 그렇지만
사람과 지구를 생각하는 생태 문명으로의 전환은 시대적
요구라고 생각합니다. 정원도시포럼이 만든 「정원도시
조문」의 첫 조항이 "땅의 질서를 이해하고 존중하는
경관 계획을 수립한다."는 것입니다. 땅의 고유한
특성을 보존해 미래 세대에 잘 물려주자는 얘기입니다.
산이정원은 단순한 정원이 아닙니다. 우리는 어떤 장소에
살고 싶은가, 자연과 어떤 관계를 맺을 것인가, 일상에서
어떤 가치를 추구할 것인가를 묻고 그에 대한 자세를
생각하게 하는 정원입니다.

도시환경의 골격으로 승화시키는 방식을 취한다. 정원이라는 단어에 내재한
'가꾸고 돌보는' 정신이 투영돼 현황의 잠재력을 최대한 드러내는 도시 구축
방식을 제안하는 것이다. 솔라시도는 지역의 경관을 관광 자원, 에너지 자원,
농업 자원 등 자원으로 활용하는 도시다."

이병철 산이정원 대표

3부

폐허의 위로

눈 오는 정원의
피아노

희미한 어둠 속에 야마하 그랜드피아노 한 대가 놓여 있었습니다. 흑백의 건반을 비추는 동그란 조명이 보름달 같았습니다. 그래서 그는 또 다른 세상으로 가기 전『나는 앞으로 몇 번의 보름달을 볼 수 있을까』라는 자서전을 남겼던 걸까요.

2022년 12월 국내 개봉한 영화「류이치 사카모토: 오퍼스」는 세계적 음악 거장 사카모토 류이치(坂本龍一, 1952~2023년)가 암 투병 중이던 2022년 9월에 촬영됐습니다.° 세상과 작별을 예감한 사카모토는 평생 만들어 왔던 음악 중 스무 곡을 일주일의 촬영 기간

○ 그는 일찍이 전 세계를 무대로 활동해 왔기에 영어식으로 '류이치 사카모토'로 통하고 있습니다.

동안 연주했죠. 그 숭고한 모습을 아들 네오 소라 감독이
담았습니다.

　사카모토가 그랜드피아노 위에 펼치고 연주하는
순백(純白)의 악보를 보다가 어느 겨울 정원의 풍경이
떠올랐습니다. 눈 오는 날의 선유도공원입니다. 서울
양화대교 중간에 있는 선유도공원은 옛 정수장을
재활용해 2002년에 문을 연 국내 최초의 환경 재생
생태공원입니다. 한국에 몇 차례 왔던 사카모토가
선유도공원을 가 봤는지는 알 길이 없습니다. 그런데 영화
속 카메라가 천천히 비추는 피아노의 건반과 페달, 몸체와
의자는 자꾸만 선유도공원의 건축구조물을 기억 속에서
오버랩 시킵니다.

　조성룡 건축가와 정영선 조경가의 손길이 닿아
2002년 태어난 선유도공원은 과거 선유정수장이었습니다.
1978년부터 2000년까지 서울 서남부 지역의 오염된 한강
물을 식수로 바꾸는 역할을 했지요. 기능이 끝나 폐쇄된
이 정수장을 도시재생을 통해 공원으로 바꾸면서 옛
건물을 남겨둔 건 '신의 한 수'였습니다. 폐허의 흔적을
여름에는 녹색 덩굴식물이, 겨울에는 흰 눈이 풍성하게
덮으면서 시적(詩的)인 풍경을 만들어 내거든요.

　뜻밖에 눈이 많이 오던 휴일에 들러본 선유도공원은

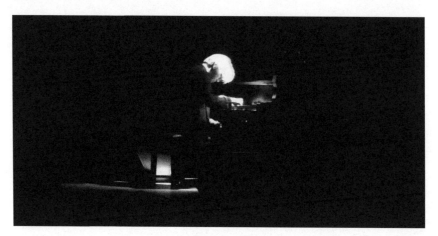

류이치 사카모토

인적이 거의 없었습니다. 나만의 설국(雪國)이었습니다.
과거 정수장이었던 이 '물의 공원'은 겨울에는 눈의
공원이 됩니다. 나무들이 눈 속에 심어진 것 같습니다.
눈을 맞은 화살나무의 줄기는 화살촉 형상이 그 어느
계절보다 선명했습니다. 줄기가 새빨간 흰말채나무는 눈
위에 피운 모닥불꽃이었죠.

　　선유도공원에서 왜 사카모토의 피아노가
떠올랐을까요? 곰곰 생각하다가 '아하' 싶었습니다. 검은
건반과 흰 건반을 오르내리는 사카모토의 구도(求道)적
손놀림이 선유도공원에 있는 '시간의 정원'을 연상시킨
것입니다. 눈 덮인 시간의 정원 계단은 피아노의 흰
건반과 같았습니다. 부서질 뻔한 옛 정수장 건물은 그

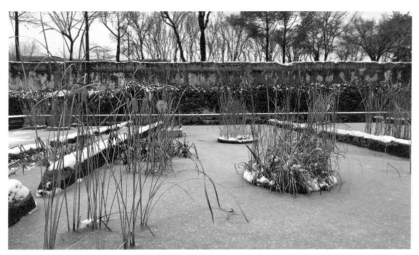

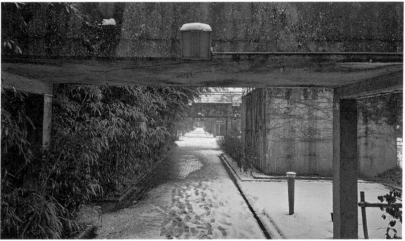

선유도공원의 눈 내린 풍경

자체로 거대한 그랜드피아노인 셈이었어요. 한 계단
오르면 '도', 세 계단 오르면 '미'. 그렇게 폴짝폴짝
오르내리니 왠지 마음이 편안해졌습니다. 삼차원의 살아
있는 자연이 정원에서 상상의 음악과 만난 것이었어요.

삶을 다하기 전 70세의 피아니스트는 길지만 투박한
손가락으로 섬세한 소리를 만들어 냈습니다. 스무 곡을
연주하는 영화에서 그의 대사는 이것뿐입니다. "다시
합시다." "잠시 쉬고 하죠. 힘드네. 무지 애쓰고 있거든."
거장도 힘들 때, 틀릴 때가 있었습니다. 그럴 때면 그는
연주를 멈추고 몇 번이고 연습한 뒤 다시 시작했습니다.
감독인 아들은 그런 순간들을 삭제하지 않고 영화에
그대로 담았습니다. 사카모토는 종종 왼손으로 건반을
누르면서 오른손으로 지휘를 하기도 했는데, 그
모습이 새의 날갯짓 같았습니다. "괜찮아. 다시 하면
돼."라고 자신을 향해, 또 우리에게 말하는 듯한 섬세한
위로였습니다.

사카모토의 음악과 선유도공원은 풍화의 세월을
겪은 숭고미를 갖고 있다는 점, 절망 속에서도 희망을
전하는 점이 닮았습니다. 선유도공원 조경을 맡은 정영선
조경가는 말합니다.

겸재 정선이 한강의 풍경을 그리던 곳 아닌가.
팔당부터 마포까지 죽 이어지는 풍경을 살려야겠다고
생각했다. 용도 폐기된 정수시설을 부숴 버리면
그 시절의 기억이 사라지기 때문에 옛것과 새것을
연결했다. 원래 있던 동쪽 기둥에 나무를 심으니 녹색
기둥 정원이 됐다. 공원도 여러 형태가 필요하다.
선유도공원은 마음이 쓸쓸한 사람들이 와서 쉬었으면
했다. 한 여성이 삶을 끝내려고 갔다가 살아야겠다고
마음먹고 돌아왔다는 얘기를 들었을 때 감사했다.
기도하고 싶으면 기도하고 쉬고 싶으면 쉬는
자유로운 공간이 됐으면 좋겠다.

선유도는 조선 시대에는 섬이 아니라 육지에 붙은
봉우리였습니다. 경치가 하도 아름다워 '신선이 놀던
산'이란 뜻의 선유봉(仙遊峯)이라 불렸습니다. 그러나
1925년 큰 홍수 이후 선유도의 암석을 채취해 한강
제방을 쌓는 작업으로 인해 훼손되기 시작했고, 1978년에
선유정수장이 세워지면서 영예롭던 과거는 사라졌습니다.
선유도가 2002년에 폐허를 기억하는 환경 재생
생태공원으로 거듭난 것은 아름다운 경관을 다시 누릴 수
있게 된 감사한 선물입니다.

영화「오퍼스」에서 사카모토는「20180219」라는
곡을 연주합니다. 2018년 2월19일 만들어 연주한 곡일
것입니다. 그는 피아노 현 위에 집게와 나사 등을 꽂은
프리페어드피아노(prepared piano, 현이나 해머에 이물을
장치해 음을 변질시킨 피아노)로 2분음표 길이의 화음들을
연주했습니다. 현대 음악의 거장 존 케이지가 완성했던
프리페어드피아노의 전자음악 소리였지요. 소음과 정적도
아우르는 음악, 기존의 고정관념을 뒤엎는 음악…….
 정수장 폐허를 거친 풍경으로 활용한 선유도공원도
'공원은 말끔해야 한다.'는 기존 문법을 뒤엎었기
때문에 회복탄력성과 긴 생명력을 갖는 게 아닐까
합니다. 옛 정수장 건물은 날실과 씨실처럼 땅 위에서
직조(織造)됩니다. 쓸모가 다한 산업시설을 공원으로
부활시키는 발상의 전환은 제2, 제3의 선유도공원을
낳았습니다. 정수장을 활용한 서울숲(2005년 개장)과
서서울호수공원(2009년 개장), 철도 폐선을 활용한
경의선숲길(2012년 개장)……. 눈 오는 선유도공원에서
생각합니다. 폐허의 미학이 있다면 이런 게 아닐까?
 사카모토는 평화로운 일상을 일순간에 폐허로 만드는
일본의 쓰나미와 지진을 자주 겪었습니다. 하지만 폐허
속에서도 희망을 보았습니다. 그는『나는 앞으로 몇 번의

보름달을 볼 수 있을까』에 이렇게 썼죠.

쓰나미로 인해 흙탕물을 뒤집어쓴 피아노의
건반을 누르며 귀를 기울여 보니 완전히 흐트러진
조율의 현이 뭐라 말할 수 없을 정도로 정취 있는
소리를 내는 거예요. 그러고 보면 피아노라는
것은 원래 목재라는 물질을 자연에서 가져와
철로 연결해 우리가 선호하는 소리를 연주하도록
만든 인공물이잖아요. 그러니 역설적으로 말하면
쓰나미라는 자연의 힘에 인간의 '에고'(ego. 자아)가
파괴되어 비로소 자연 본연의 모습으로 회귀한 것은
아닐까 하는 느낌도 들었습니다.

그는 환경과 생태 보존에 적극적으로 참여했습니다.
삼림보전단체 '모어트리즈(More Trees)'를 설립해 나무
기부 활동을 벌이고, 점차 사용량이 줄어드는 원목을
활용하는 캠페인을 벌였습니다. 모어트리즈 홈페이지에는
사카모토의 사진과 그가 남긴 글이 있습니다. "인간은
항상 숲과 공존해 왔습니다. 하지만 숲이 무너지면
문명도 무너집니다. 우리는 미래 세대를 위해 소중한
숲을 물려줘야 합니다." 그는 동일본대지진 피해

지역 어린이들을 모아 '도호쿠 유스 오케스트라'도
창립했습니다. 커다란 마음의 폐허를 음악으로
위로했습니다.

영화 「오퍼스」는 발소리로 마무리됩니다. 사카모토가
또 다른 세상으로 걸어가는 소리일 거라고 상상했습니다.
생전에 그는 완성된 영화 편집본을 보고 "좋은 작품이
되었다."고 했답니다. 살아온 날들을 피아노 연주로
마무리하며 만족스럽게 세상과 작별하는 것. 이 얼마나
멋지고 부러운 작별인가요.

선유도공원에도 피아노가 있습니다. 야마하
그랜드피아노는 아니어도 누구나 연주할 수 있게 야외에
둔 갈색의 업라이트피아노입니다. 시간이라는 악보를
연주해 왔고 앞으로도 그럴 것 같은 그 피아노를 보면서
마음속에 '상상의 풍경'을 그려 봅니다. 사카모토가
겨울의 선유도공원에서 「메리 크리스마스 미스터
로렌스」를 연주하는 모습을…… 그는 이 곡의 멜로디를
떠올리는 데 걸린 시간이 30초였다고 소개한 적이
있습니다. 피아노 앞에 앉아 무의식적으로 눈을 감았다가
다시 뜬 순간에 이미 화음을 갖춘 멜로디가 악보의 오선지
위에 그려져 있었다고요. 그러면서 말했습니다.

"말도 안 되는 일이라고 생각할지도 모르지만,

겨울 산책자들의 발자국

선유도공원의 '선유정'

사실입니다. 그러니 단 1분, 2분이라도 더 살 수
있다면 그만큼 새로운 곡이 탄생할 가능성도 커지지
않을까요." 그래서 그는 암을 진단받고도 "앞으로
암과 더불어 살아가게 되었습니다. 조금만 더 음악을
만들어 볼 생각입니다. 여러분이 지켜봐 주시면
감사하겠습니다."라고 했고, 생을 아름답게 마감하는
음악을 우리에게 선물하고 떠났습니다.

　세월의 더께가 쌓인 선유도공원은 고요한 사색을
이끄는 장소입니다. 사각사각 눈 내리는 소리와
사카모토의 숨소리와 건반 소리가 어우러지는 음악을
상상합니다. 명상가인 에크하르트 톨레는 "우리가
생명에 뿌리내리고 있음을 잊어버리면 세상 속에서 나를
잃어버린다."고 했었죠. 인생이라는 선물을 어떻게 살아낼
건지, 어떻게 나만의 새로운 곡을 연주하면서 나이 들어갈
것인지 선유도를 천천히 걸으며 생각해 봅니다.

아버지를 기억하는
폐허 정원

제주의 현무암 돌무더기 사이로 잎이 작은 백리향과 담쟁이 넝쿨의 등수국이 반짝였습니다. 빗물과 햇빛을 받은 식물들의 초록이 유독 명료했어요. 땅 위에서 기껏해야 세 뼘 높이로 심어진 산뚝사초는 지형에 깊은 그늘을 드리웠습니다. 바닷가에서 주운 나뭇가지로 만들었다는 삐뚤빼뚤한 서체의 '베케' 두 글자가 현무암을 품은 검은색 콘크리트 건물에 붙어 있었죠. 2018년 제주 서귀포시 효돈로에 문을 연 이래 젊은 세대의 초록 성지가 된 베케 정원 이야기입니다.

이 정원을 만든 이는 조경회사 '더 가든'의 김봉찬 대표(1965년생)입니다. 그는 꽃과 인공 장식물 위주였던 기존의 정원 조성 공식을 깨고 풀과 양치식물, 돌과 이끼가 경관의 주인공이 되는 '한국식 자연주의 정원'을

선보여 왔습니다. 경기 포천시 평강식물원, 경기 광주시 화담숲 암석원, 제주 서귀포시 핀크스 비오토피아 생태공원, 충남 태안군 천리포수목원 어린이정원, 서울 성수동 아모레성수와 남산 피크닉의 정원이 그의 손에서 태어났습니다.

그렇기에 정원과 조경에 관심 있는 사람들에게 '김봉찬'이라는 이름 석 자는 묵직한 무게감을 전합니다. 정작 그는 "정원은 인간이 만들긴 하지만 자연의 가르침을 겸손하게 배우는 공간"이라고 말하지만요.

> "나보다 더 잘난 사람이 많은 곳에서는 주눅이
> 들잖아요. 크고 아름다운 것들이 뽐내는 공간이
> 아니라 작고 조용한 것들이 편안함을 주는
> '치밀하지만 엉성한' 정원을 만들고 싶었어요."

베케 정원에 딸린 카페에 들어서면 커다란 통창을 통해 돌무더기와 이끼들이 시원하게 펼쳐집니다. 밭을 일구다가 나온 돌을 쌓은 돌무더기를 뜻하는 제주 방언이 '베케'입니다. 곳곳에 베케가 있는 3000평 규모의 이 정원은 김 대표의 인생이 오롯이 깃든 감귤농장이었습니다. 제주에서 귤이 맛있는 동네로

통하는 서귀포 효돈동의 이 농장에서 그는 꼬마
때부터 아버지를 도와 감귤나무를 심고 농사일을 돕고
뛰어놀았습니다.

"1970년대가 되어서야 동네에 아스팔트가 깔렸어요.
아스팔트 도로가 한없이 신기해서 아버지가 사준
고무신을 품에 안고 맨발로 달렸던 기억이 나요. 그
후 동네는 감귤 농사가 번창해 남부럽지 않게 잘 사는
동네가 됐어요. 1980년대에 나이키 운동화를 신고,
다들 감귤로 아이들 대학을 보냈으니까요."

풍족한 유년을 주었던 아버지는 그가 초등학교 6학년
때 하늘나라로 너무 일찍 떠났습니다. 하지만 아버지와
자연에서 함께한 추억은 지금의 그를 있게 했습니다.
제주의 산과 들에서 식물을 채집해 표본을 만들며 놀았던
그는 제주대에서 식물생태학을 전공한 후 여미지식물원
식물과장과 평강식물원 소장을 지냈습니다. 알록달록한
놀이공원 스타일의 정원이 아닌 암석과 습지를 활용한
신비로운 느낌의 '김봉찬 스타일' 정원은 그렇게 시간의
베케처럼 쌓아 올려진 것입니다.
이끼 정원을 바라보며 그와 나란히 앉은 자리로

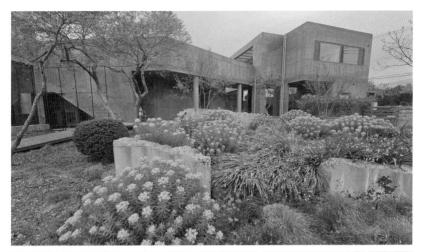

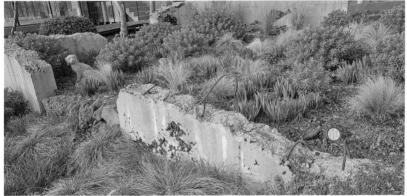

베케의 '폐허 정원'

'메리그라스'라는 이름의 차(茶)가 나왔습니다. 정원의
중심에 있는 그라스(풀)를 생각하며 제주조릿대,
레몬그라스, 메리골드 등을 블렌딩한 차라고 했습니다.
"제가 아침마다 여기에 앉아 하늘에서 내려오는 보석을
봐요." 아, 이슬이군요. 그가 고개를 끄덕였습니다.
"이끼처럼 작은 식물일수록 보석을 많이 품어요."

　　그는 방문객들이 "자연을 겸허한 자세로 볼 수
있도록" 카페 건물의 실내 바닥을 지하로 팠습니다.
그래서 작은 풀과 이끼를 저절로 눈높이에서 바라보게
됩니다. 석창포, 솔이끼, 금새우란이 어우러진 서로
다른 초록의 선 위로 눈여뀌바늘이 몽글몽글한 점을
그려냈습니다.

　　"낮은 자세로 자연을 보면 식물과 곤충의 작은
　　움직임도 살피게 돼요. 적절한 어둠이 깃든 이끼
　　정원은 우리 내면도 들여다보게 합니다. 팍팍한 삶에
　　휩쓸리는 우리는 깊은 사색을 필요로 하잖아요."

　　식물생태학을 공부한 그는 1990년대 들어 정원
식물에 관심을 두면서 아버지가 남기고 떠난 감귤농장에
하나둘씩 씨앗을 뿌렸습니다. 열매가 안 달리는 정원수의

씨앗이었습니다. 30여 년 전 땅에 심은 씨앗들은 이제
거대한 수목들이 되었습니다. 정원수를 심으려고
감귤나무를 조금씩 베어내다가 결국엔 과수원 하나가
통째로 없어졌습니다.

"어머니가 반대하니까 스며드는 듯 씨앗을 심었죠.
대개 사람들은 정원을 빨리 가꾸고 싶은 욕망에
처음부터 큰 나무를 심으려는 경향이 있어요. 하지만
나무는 어린 강아지를 키우듯 씨앗부터 시작해
세월을 함께 경험하는 게 좋아요. 정원을 갖는
건 남에게 자랑하기 위해서가 아니라, 그 속에서
힐링하고 자연을 배우기 위해서니까요."

그래도 아들은 아버지와의 추억을 베케 정원에
남겨두었습니다. '폐허 정원'이라는 이름으로……. 애당초
무허가 건물이라 철거해야 했던 감귤 보관 창고의 터를
남기고 그곳에 정원을 만든 것입니다. 땅이 간직해 온
쓰임새와 흔적을 기억하고 싶어 창고 바닥과 일부 벽체를
유지했습니다.

"폐허는 낡고 무너진 것을 뜻하지만 그 안에

품은 오랜 시간과 묵은 분위기는 또 다른 낭만을
불러일으키더라고요. 폐허도 얼마든지 아름다울 수
있어요."

그는 부서진 창고의 흔적 위로 야생의 자연을
구현했습니다. 억새와 수크렁 같은 대형 그라스 앞에는
존재감이 확실한 용설란을 심었습니다. 범부채와
매발톱꽃속 등을 섞고 제주의 들판에서 볼 수 있는
예덕나무도 심었습니다. 배수가 뛰어나고 해가 잘
드는 곳이라 제주 해안가 바위틈에서 자라는 암대극도
심었습니다.

"폐허 정원에서는 '암대극'이라는 식물을 빼놓고
얘기할 수 없습니다. 1993년 여미지식물원에서 일할
당시 서귀포 해안 암석지에서 씨앗을 받아 키웠던
몇 안 되는 야생화 중 하나이거든요. 이 폐허 정원에
심은 암대극은 2004년 발아시킨 것이라 벌써 20년이
되었습니다. 더운 여름 동안 잠을 자고 가을에 깨어나
겨우내 풍성함을 유지하고 봄에 꽃을 피웁니다."

베케 정원은 입구 정원, 이끼 정원, 빗물 정원, 고사리

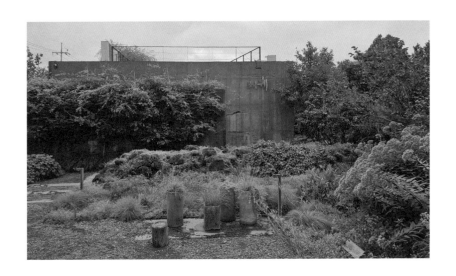

정원 퍼너리(fernery), 낙우송 정원, 폐허 정원, 겨울 정원,
나뭇길, 실험정원 등 다양한 감각의 공간으로 구성돼
있습니다. 지금은 초록빛인 말채나무는 겨울이 찾아오면
노랑, 주황, 빨강의 따뜻한 색감으로 변신합니다.

"겨울 정원의 나무들은 잎이 다 떨어졌을 때
드러나는 줄기와 가지가 예술이에요. 시든 것들의
아름다움이라고 할까요. 그라스는 볏짚 색으로
바뀌고, '미드윈터 파이어'라는 이름의 말채나무는
지금과는 완전히 다른 화려한 붉은빛을 보여
주니까요."

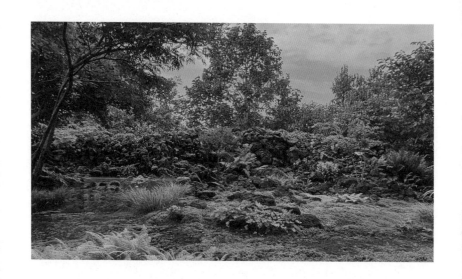

불과 5년 전까지만 해도 귤밭이던 베케는 지금은
천연보호구역 분위기의 정원으로 바뀌었습니다. 그
변화를 도운 주역 중의 하나가 고사리입니다. 김 대표는
한국의 자생식물인 청나래고사리 옆에 천남성을 심어
고사리의 촉촉한 생명력과 투박한 아름다움을 돋보이게
했습니다. 주변 나무들은 선을 중첩시켜 있어도 없는 듯한
깊은 공간감을 부여했습니다.

그는 함께 정원을 걷는 동안 "숲이야말로 가장
민주적인 공간"이라는 말을 했습니다.

"안정된 음수림이 형성되면 특정 종이 숲의 빛을
독식할 수 없어요. 숲의 나무들은 태풍이나 병충해

같은 외부의 힘에 공동으로 대응하죠. 생태 정원은 식물들이 이루는 궁극의 야생 서식처예요."

베케 정원에서 제법 큰 여름꽃인 에키네시아 위로 '도둑놈의갈고리'라는 이름의 가녀린 꽃이 바람에 흔들리는 순간을 보았습니다. 보라색 붓들레아는 벌과 나비를 한껏 끌어모으고 있었습니다. 풍지초는 가는 점들이 땅과 풀과의 관계를 몽환적으로 그려냈습니다. 세상에는 보잘것없는 풀이 하나도 없다는 김 대표의 말을 어렴풋이 이해할 수 있었습니다.

"상대방을 심오하게 만들어 주는 풀이 아름답습니다. 이곳에 무지개색이 즐비하다면 힐링하기 힘드니까요. 내 집에서 매일 잔치를 열면 주인은 피곤할 수밖에 없는 것과 같은 이치죠."

그러고 보니 남을 빛나게 해주는 '위대한 조연'들이 잘나가는 세상이 온 것 같다고 나는 맞장구를 쳤습니다. 이름 모를 나뭇잎들이 빛과 바람에 반짝이고 흔들렸습니다. 그래서 그 속의 사람들이 한층 더 또렷하게 보였습니다.

김 대표는 기존의 베케 옆에 새로운 건물을 추가로 지어 2024년 봄에 문을 열었습니다. 그곳에 다시 가봤습니다. 원래 평지였던 곳을 분화구처럼 파내어 그 위에는 새로운 건물을, 파낸 곳에는 자연주의 정원을 조성했습니다. 하얀 꽃이 동백처럼 뚝뚝 떨어진다고 해서 '여름 동백'으로 불리는 노각나무와 관중 고사리, 제주의 야생화인 무늬천남성 등이 자연의 숲을 빼닮은 경관을 이루고 있었습니다.

"정원과 건축이 명료한 대비 속에 공존하는 곳입니다. 제주의 자연을 닮은 정원에서는 빛, 바람, 물, 문명과 야생이 통합니다. 건축물은 자연과 정원을 만드는 하나의 길이 됩니다. 빛이 깊이 스며드는 오전 시간이 더 매력적인 공간입니다."

그는 기존 건물의 카페를 이 새로운 공간으로 옮겨 오고, 정원 문화 확산을 위한 정원 교육을 하겠다고 합니다. 과학자가 본 정원의 아름다움을 물리 공식으로 풀어내는 토크쇼도 예정하고 있습니다. 원래 카페가 있던 건물은 마루를 깔아 정원을 보며 명상할 수 있는 공간으로 만들었습니다.

베케를 만든 김봉찬 '더 가든' 대표

　　역시나 한국의 자연주의 정원을 이끄는
'김봉찬스러움'이 있는 계획입니다. 그런데 폐허 정원에
서면 그의 진정한 의도를 느낄 수 있습니다. 새로운
건축물이 옛 감귤 보관창고의 허물어진 담장을 껴안는 듯
든든한 배경을 이루고 있거든요. "맞습니다. 폐허 정원이
주인공이죠. 정원은 자연과 인생을 보는 태도를 배우는
장소입니다." 폐허를 소중하게 기억하며 미래를 꿈꾸는
경관의 단면이 그곳에 있었습니다. 굉장히 매혹적이고
창조적인 모습으로요.

기존의 베케 옆에 추가로 지은 공간(2024년)

베케의 산책로(photo ⓒ 베케)

야생의 자연을 끌어들인 내부 공간

피트 아우돌프와
태화강

키가 큰 금발의 남자는 멀리에서도 잘 보였습니다.
노랗게 물든 울산시 태화강국가정원의 나무들 아래로는
가을 억새가 햇빛을 받아 은빛으로 반짝였습니다. 톤
다운된 초록색 진 재킷과 청바지 차림의 그는 동료들과
함께 찬찬히 땅을 살피고 있었습니다. 다소 심각한
표정이었습니다.

"반갑습니다. 네덜란드에서 울산까지 오시느라
피곤하시겠어요." 다가가 인사를 건네자 그는 굳은
표정을 풀고 미소로 반겼습니다. "기나긴 비행이었죠.
그래도 이렇게 아름다운 계절에 다시 와서 기쁩니다."
그는 2022년 10월 태화강국가정원(83만제곱미터)에
'후스·아우돌프 울산 가든-자연주의 정원'(1만
8000제곱미터)을 조성한 네덜란드 출신의 세계적 정원

디자이너 피트 아우돌프(1944년생)입니다.

그가 2023년 10월 말에 한국을 다녀갔습니다. 조성한 지 1년 된 태화강국가정원 내 자연주의 정원을 점검하고 새로운 '서울 프로젝트'를 준비하기 위해서였습니다. 태화강국가정원에서 만난 그는 자원봉사자들과 함께 이듬해 봄을 준비하고 있었습니다. 알리움과 카마시아 등 구근 5만 개를 심는 일이었습니다.

"구근은 정원의 시작이라고 할 수 있어요. 다른 식물들이 겨울잠을 잘 때, 구근이 먼저 꽃을 피우면서 봄을 알리니까요." 아우돌프가 직접 손으로 그린 컬러풀한 식재(植栽)도에는 구획마다 각기 다른 구근 식물을 심는 안내 사항들이 담겨 있었습니다. '알리움은 35개씩 그룹 지어 30센티미터 간격으로 심을 것', '무스카리는 100개씩 그룹 지어 흩뿌려 느슨한 간격으로 심을 것'……. 색색의 점으로 표현된 그의 식재도는 손으로 그린 한 편의 그림이었습니다. 분홍, 노랑, 초록의 점들이 밝은 기운을 전해 한 장 얻어 액자에 담아 걸어두고 싶을 정도였어요. 자원봉사자들을 도와 구근을 땅에 흩뿌리며 깨달았습니다. 아, 야생의 초원을 떠올리게 하는 그의 자연주의 정원은 그냥 이뤄지는 게 아니구나. 실은 정교하게 계산된 것이었구나.

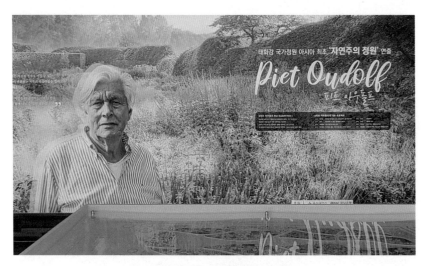

태화강국가정원의 자연주의 정원 전시관

　　피트 아우돌프의 자연주의 정원은 자연에서
느낀 감흥을 예술적 식재로 표현합니다. 비결은
여러해살이풀을 심는 것입니다. 이른 봄 싹트는 순간부터
겨울에 식물의 형태가 남아 있을 때까지 사계절 자연의
순환을 보여 줍니다. 시드는 아름다움, 빛바램의 퇴장마저
관조합니다. 아우돌프와 구근 심는 작업을 함께 한 오세훈
정원사는 이렇게 말합니다. "그라스(풀)의 수수한 느낌을
사랑하는 아우돌프는 구근류도 크고 화려한 것보다는
작고 부드러운 내추럴한 감성을 선호합니다."

　　미국 뉴욕 하이라인파크, 시카고 밀레니엄파크의
루리가든, 독일 바일 암 라인의 비트라캠퍼스, 영국

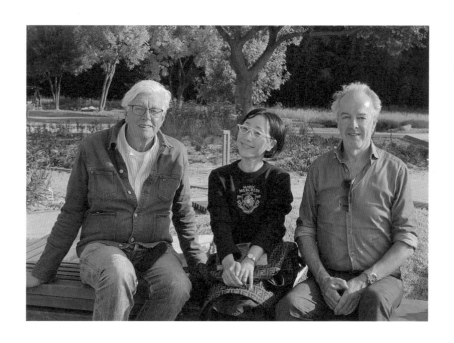

위 피트 아우돌프,
저자 김선미, 바트 후스
아래 구근을 심는
한국 자원봉사자들

런던 서펜타인갤러리 파빌리온 정원과 하우저앤드워스
서머싯 정원……. 80세를 앞둔 정원 디자인 거장의
행보는 거침이 없습니다. 바텐더와 웨이터, 생선 도매상
등을 하다가 조경을 배워 1975년부터 정원 디자이너로
활동해 온 아우돌프의 자연주의 정원들은 꽃과 장식
위주의 영국식 정원 문법을 깨뜨리는 '혁신'이었습니다.
그럴지라도 태화강국가정원 내 자연주의 정원은 그가
아시아에서는 처음으로 조성한 정원이라는 점에서 새로운
도전이었습니다.

아우돌프가 아시아에서는 처음으로 울산에 만든
정원이라기에 2022년 11월에도 방문한 적이 있습니다.
하지만 당시엔 정원 조성 직후라 땅에 막 심은 모종들의
이름 푯말만 볼 수 있었습니다. 그 식물들이 자라나 1년
만에 형태를 보여 주고 있었습니다. 그의 기대대로 잘
자란 건지 궁금했습니다.

"모두 잘 자랐다고 말하긴 어렵습니다. 그동안 여름이
건조한 북미와 유럽기후에 맞는 식물들을 주로 다뤄
왔기 때문에 한국 기후에 어떤 식물이 맞는지 좀 더
살펴야 하겠습니다. 한국의 여름 폭우가 식물들의
생장에 타격을 줬습니다. 그래도 더 많은 식물이

실망시키지 않아 다행입니다.”

처음 인사를 나누기 전, 그의 심각한 표정은 이런
상황 때문이었습니다. 그는 오랜 지인이자 자연주의
정원의 총괄 조경가인 바트 후스, 카시안 슈미트 독일
가이젠하임대 조경학과 교수 등과 함께 정원 구석구석을
돌며 식물들의 상태를 꼼꼼하게 살폈습니다. 식물
육종가이자 식물 마니아답게 한국의 습한 기후에
약하거나 수입이 원활하지 않은 식물은 다른 식물로
교체할 것을 바로바로 지시하는 모습이었습니다. 정원은
한 번 조성하고 마는 곳이 아니라 끊임없이 소통하며
관리하는 곳이었습니다.

그는 정원에 늘 새로운 식물을 시도합니다.
태화강국가정원 내 자연주의 정원에는 향등골나물,
벌개미취, 돌마타리, 숫잔대 등의 한국 자생식물을
심었습니다. 그는 가을 색이 고운 복자기나무와
당단풍나무에 대한 찬사도 아끼지 않았습니다. 한국의
자연이 놀랍도록 아름답다고 합니다.

“모든 계절이 각각의 특징을 갖지만, 가을은
여름의 초록 잎들이 따뜻한 색으로 바뀌는 극적인

계절입니다. 특히 한국의 가을 자연은 유럽과는
비교할 수 없는 감성이 넘칩니다. 한국의 가을에서는
종종 시(詩)적인 순간을 느낍니다. 경기 포천시
국립수목원을 방문했을 때, 한국의 종(種) 다양성과
식물들의 풍성한 색감에 놀랐습니다."

그를 안내했던 배준규 국립수목원
정원식물자원과장은 말합니다. "아우돌프는 소나무숲의
하층 식생 등 다양한 식물들이 조화롭게 어울려 사는
모습에 큰 관심을 보였습니다. 가을 낙엽을 주워 담으면서
우리나라의 식생 경관에 감탄했습니다."
아우돌프는 가을 햇볕이 쨍쨍한 자연주의 정원
돌무더기에 걸터앉아 성심껏 질문들에 답했습니다.
진작부터 알고 지내던 동네 어르신 같은 느낌이었습니다.
대화 도중 그가 시계를 확인하더니 양해를 구했습니다.
"5분만 실례할게요. 아내와 화상 통화하기로 약속한
시간이어서요." 그는 휴대전화 화면에 나타난
아내에게 태화강국가정원의 모습을 구석구석 보여
주었습니다. 통화 도중 주변 사람들에게도 화면을 보여
줘 네덜란드에서 아침을 맞는 그녀에게 인사할 수
있었습니다.

그의 아내 안야 아우돌프는 지금의 피트 아우돌프를
만든 영혼의 동반자입니다. 1982년 이들 부부는 어린
두 아들을 데리고 네덜란드 동부 시골 마을 후멜로의
오래된 농가로 이사했습니다. 정원 디자이너로 인생의
길을 정한 남편이 너른 땅에서 식물을 기를 수 있게 하기
위해서였죠. 땅값이 싼 변두리에 정착하느라 폐허의
땅이었지만 부부는 아이들과 함께 즐겁게 터를 일구고
집을 수리해 육묘장을 만들었습니다. 이렇게 태어난
그들의 거처 '후멜로'는 오랫동안 세계적 정원 투어의
성지였습니다. 그가 다루는 식물을 재배하는 육묘장이
이제는 많이 생겨나 부부는 2010년대 들어 후멜로를
닫고 정원 디자인에 주력하고 있습니다. 그래서 쾌활한
성격으로 멀리에서 온 손님들을 반갑게 맞던 안야의
모습을 많은 이들이 그리워합니다.

태화강국가정원이 특별한 건 태화강과 아우돌프의
만남 때문입니다. 둘은 폐허에서 생명을 피워낸
공통점이 있습니다. 울산은 1962년 특정공업지구로
지정된 이후 대규모 공단이 들어서면서 공해 도시의
오명을 얻었습니다. 태화강은 공장 폐수로 인해
물고기들이 떼죽음을 당하는 '죽음의 강'이었습니다.
울산시는 2004년 인간과 자연이 공존하는 생태 도시로

거듭나겠다는 '에코폴리스 울산 선언'을 공표하고
시민들과 함께 태화강 살리기에 나섰습니다. 국내 최초의
수변형 생태 정원으로 거듭난 뒤에는 국가정원으로
지정받기 위해 시민들이 똘똘 뭉쳐 자발적 서명운동도
했습니다. 이제 태화강국가정원의 연간 방문객은 200만
명. 전국에서 정원사들이 자원봉사로 참여해 가꿨고
지금도 시민정원사들이 연중 관리를 합니다. 민관의
노력으로 생명의 강으로 부활한 태화강에는 철새들이
날아들고, 강변에는 달리는 시민들로 가득합니다.
아우돌프는 이렇게 말합니다.

"공장 폐수로 오염됐던 태화강이 생명의 강으로
부활했다는 이야기를 전해 듣고 '울산 프로젝트'를
맡아야겠다고 생각했습니다. 공공정원 작업은 불특정
다수를 대상으로 그들의 마음을 어루만지는 경관을
만드는 일입니다. 집에 정원이 없는 사람들이 편히
찾아와 자연의 변화에 감동하고 경관에 대해 열린
관점을 갖도록 하는 일입니다. 제 인스타그램 계정을
방문하고 제가 만드는 정원을 좋아하는 연령층은
주로 25~40세입니다. 태화강국가정원이 젊은 세대가
자연을 접하는 '지속 가능한' 정원이 되기를 바랍니다.

자원봉사자들이 찾아와 함께해 주는 모습이 힘이
됩니다."

그는 여전히 바쁩니다. 스웨덴 반달로룸 미술관 정원
작업을 끝냈고, 알렉산더 칼더 재단의 의뢰를 받아 미국
필라델피아의 벤저민 프랭클린 파크웨이에 정원 공사를
시작했습니다. 그의 오랜 지인 작가인 노엘 킹스베리가
아우돌프의 그간 작업을 정리한 책『Piet Oudolf at
Work』도 예술 전문 출판사 '파이돈'을 통해 출판됐습니다.
2023년 10월 27일은 그의 79번째 생일이었습니다.
그는 한국에서 지인들이 준비해 준 생일파티를 네
번이나 가졌습니다. 그가 한국에 올 때마다 통역과
식재 등을 돕는 자원봉사자 최가영 씨는 특별한 생일
케이크를 준비했습니다. 아우돌프 부부가 반려견들과
정원을 산책하는 모습을 형형색색 크림으로 표현한
케이크였습니다. "지금껏 고국에서도 이렇게 따뜻한 생일
축하를 받아본 적이 없습니다. 한국은 자연뿐 아니라
사람들의 마음이 아름답습니다. 먼 거리여도 한국에 자주
오고 싶습니다." 30만여 명의 팔로워를 지닌 아우돌프가
인스타그램에 한국의 가을 풍경과 생일파티 사진들을
올리자 전 세계 팔로워들의 '좋아요'가 이어졌습니다.

세계적 정원 디자이너라는 명성 때문에 지레 괜한 걱정을 했었습니다. 아우돌프가 상대하기 어려운 성격이면 어쩌나 하고요. 그를 만나 보니 "식물을 좋아하는 사람이라면 누구에게나 마음을 열고 반기는 분"이라던 주변 얘기들이 맞았습니다. 그가 조성한 정원 이름이 '후스·아우돌프 울산 가든-자연주의 정원'인 것도 그의 세심한 면모를 보여 줍니다. 그는 자신보다 먼저 울산을 방문해 조경의 큰 그림을 그린 바트 후스의 이름을 자신의 이름보다 앞에 두도록 한 것입니다.

태화강국가정원에는 아우돌프가 직접 육종한 '살비아 랩소디 인 블루' 등의 식물이 한국 자생식물들과 어우러져 삽니다. 야생을 사계절 내내 풍경 시(詩)로 구현해 내는 그의 정원에서는 식물들이 공동체를 이루면서 생명력을 갖습니다. 50년 가까운 경력의 세계적 정원 디자이너에게도 낯선 한국의 기후와 토양은 크나큰 도전이었을 겁니다. 폐허의 상처를 생명의 강으로 살려낸 태화강은 한국의 소중한 자연입니다. 태화강국가정원은 '피트 아우돌프'라는 이름에만 기대면 안 됩니다. 모두가 합심해 태화강을 살려냈듯, 이 정원도 지속 가능한 정원으로 지켜내야 할 것입니다. 한국을 사랑하는 정원 디자인 거장도 간절히 소망하는 바입니다.

다시 시작할 수 있는 힘

한여름 수국 꽃다발 같은 뭉게구름이 피어오르는
해발 700미터 강원 인제군 찍박골. 개인 정원이라
'찍박골정원'이라는 푯말 같은 건 없었습니다. 하지만
산비탈을 오르는 길에 빨간색 베르가못과 아기 얼굴
크기의 애나벨수국이 탐스럽게 피어 있는 걸 보고 정원이
시작되고 있음을 느꼈습니다. 소나무숲 트리하우스
옆에 차를 세우자 흰 풍산개가 따라왔습니다. 저 멀리
연푸른색의 설악산 중청이 탁 트인 시야로 들어왔습니다.
"남편은 하고 싶은 게 있으면 그것만 보고 가는
사람이에요. 산속에서 살겠다고 온갖 산을 찾아다니더니
11년 전에 여기 땅을 사서는 처박혀 나오지 않는 거예요.
학원이 굴러가든 말든 내버려 두고요."
　시골 생활에 통 관심이 없던 안주인 김경희

씨(1964년생)는 이사하는 마음으로 가볍게 따라왔다가
눌러살게 됐습니다. 그의 남편은 입시학원 '글맥학원'의
설립자이자 원장이던 김철호 씨(1955년생)입니다. 여덟
개 분원에 1만 2000여 명의 학생이 다니던 이 학원은
2000년대 중반 한 해에 700여 명을 특목고에 진학시키며
명성을 날렸습니다. 김경희 씨는 30년 전 이 학원의 영어
강사로 입사해 일하다가 나중에는 함께 경영했습니다.
그들은 2013년 학원 경영에서 완전히 손을 뗐고,
인제군의 찍박골 산속에서 부부의 연을 맺었습니다. 둘 다
재혼이었습니다. 아내는 말합니다.

> "염소를 키우던 곳이라 처음에는 나무 한 그루 없는
> 풀밭이었어요. 그래도 다 큰 저희 세 아들의 축하를
> 받으며 야외 결혼식을 올렸습니다. 어느 날, 글맥학원
> 사옥을 지어줬던 최시영 건축가가 '신혼여행 삼아
> 영국으로 가든투어나 갑시다.'라고 하더군요. 그
> 여행을 통해 제가 전혀 모르던 정원의 세계를 접하며
> 문화적 충격을 받은 후 지금까지 정원 가꾸는 재미에
> 푹 빠져 살았습니다. 정원은 제게 제2의 인생을
> 열어주었습니다."

찍박골이라는 지명은 직박구리가 자주 날아들어 동네 어르신들이 부르기 시작한 이름입니다. 1만 평 부지의 절반 정도를 차지한 찍박골정원은 여름꽃이 만발해 있었습니다. 벌과 나비가 날아앉는 에키네시아, 몽환적 느낌이 나는 노루오줌(아스틸베), 촛불처럼 뾰족하게 올라온 꼬리풀, 여왕처럼 화려한 빨간 헬레니움 '모하임 뷰티', 영국의 정원 잡지들이 노동력을 많이 투입할 수 없는 어르신들이 가꾸는 정원에 추천하는 꽃 1순위라는 노란색 원추리…….

"농사를 지으면서 부리는 최고의 여유이자 사치가 꽃이에요. 그런데 실은 이 정원은 온갖 실패를 먹고 자란 정원이죠. 아무것도 모르면서 '영국 정원 만들기'라는 목표를 향해 돌진했거든요. 영국의 시싱허스트캐슬 가든처럼 만들겠다는 목표죠. 정원에서 10년을 보낸 이제야 봄의 환희, 여름의 치열함, 가을의 느린 넉넉함을 느낍니다. 겨울에는 푹 쉬고요. 한국인이 가장 못 하는 게 참는 것이라죠? 정원을 만들고 싶다면 1년 정도는 그저 가만히 지켜보세요. 어디에서 바람이 불어오는지, 땅은 얼마나 촉촉한지……. 실은 정원에서 가장 정성을

찍박골정원

쏟아야 하는 대상은 흙이에요. 토양이 건강해야
식물이 잘살 수 있어요. 한 해 늦게 가도 됩니다. 안
그러면 저처럼 심고 파내고 또 심고 파내면서 몇
년간을 신참내기 정원사로 살아야 해요.”

　김경희 씨는 앞마당정원, 텃밭정원, 댄싱가든,
화이트가든, 암석정원, 자작나무숲, 개울정원,
사과공원, 숲자락정원 등 10년에 걸쳐 아홉 개의 정원을
만들었습니다. 잔디 깎는 로봇이 앞마당정원에서 분주히
일하고 있었습니다. 그 정원을 바라보는 야외 테이블에
앉자 김경희 씨가 ‘애플카인드’ 사과주스를 내왔습니다.

애플카인드는 김 씨 부부와 세 아들이 강원 양구군에서
2016년부터 운영하는 농업회사법인입니다. 이 법인의
회장이 남편 김철호 씨, 이사가 아내 김경희 씨입니다.
애플카인드 회사 홈페이지에는 이렇게 쓰여 있습니다.
"자연의 순리 속에서 사람도 사회도 사과 농사도 행복할
수 있다고 믿습니다. 젊은이들이 함께할 수 있는 행복한
농촌 생활, 풍요와 여유가 있는 농촌 생활, 바쁜 도시
생활에 지친 현대인에게 산소 같은 대안이 될 수 있는
농촌 생활의 모범이 되겠습니다.'

　　챙이 넓은 모자와 장화 차림으로 정원 일을 하던 남편
김철호 씨가 다가와 인사를 건넸습니다. 여름 햇빛에
까맣게 탔지만, 윤기 흐르는 얼굴에는 주름살이 보이지
않았습니다. 칠순 가까운 나이라는 게 믿기지 않았습니다.
"정원 일이 나뭇가지 잘라주는 일처럼 힘쓰는 일이 많아
여자 혼자 다 할 수가 없어요." 남편과 아내가 환하게 웃는
모습이 참 닮았습니다. 아내가 노래하는 작은 새라면
남편은 듬직하게 서 있어 주는 나무의 느낌이었어요.
둘은 그동안 얼마나 많은 역경을 함께 헤쳐왔을까요.
하지만 그들의 표정은 평온했습니다. 가진 걸 다 내려놓고
찍박골에서 다시 시작한 '제2의 인생'은 남의 시선이
아니라 그들의 행복에 방향이 맞춰져 있었으니까요.

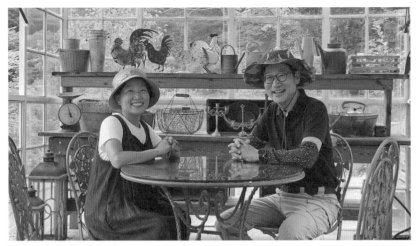

위　　김경희, 김철호 씨 부부
아래　　찍박골정원의 자작나무 숲

아내 김경희 씨는 오랫동안 학원을 경영한 경험을 살려 정원에서의 생활을 꼼꼼하게 기록해 파일로 정리해 왔습니다. 가드닝 잡지의 객원기자로 활동하고, 블로그에 꾸준히 올린 글을 바탕으로 『찍박골정원』이라는 책도 펴냈습니다. 정원 가꾸는 강의도 합니다. 식물과 정원을 사랑하는 사람들에게 온몸으로 배운 자신의 경험을 나누고 싶기 때문입니다.

10년 전 나무 한 포기 없던 이곳에서 결혼식을 올렸던 부부는 2019년에 손가락 굵기만 한 한 살짜리 자작나무 100그루를 심었습니다. 둘째 아들이 결혼식을 올리고 피로연을 열었던 장소입니다. 파라솔로도 가려지지 않는 열기 때문에 막내아들에게는 작은 숲을 만들어 숲속 결혼식을 해주고 싶었답니다. 자작나무 껍질을 의미하는 '화촉(樺燭)'이라는 단어도 좋았습니다. 불과 몇 년 새 그 나무들이 자라서 정말로 숲을 이뤘습니다. 가을에 노란색으로 물드는 자작나무 단풍은 은행나무 단풍 부럽지 않습니다. "나중에 우리가 떠나고 없어도 이 자작나무 숲에서 우리 아이들은 모임을 하고, 더운 여름날 그늘 아래에서 꾸벅꾸벅 졸음을 즐기고, 우리 손주들은 결혼식을 올리는 인생 이야기를 쌓아 가기를 바랍니다. 저는 겸손과 지혜를 가진 할머니로 나이 들고 싶습니다."

부부는 '자연의 순리'라는 말을 자주 했습니다. 30여 년간 학원을 경영하며 스트레스를 많이 받아 수면제를 늘 달고 살던 이들은 이제 정원에서 즐거운 노동을 마치고 푹 잠에 듭니다. 낮잠도 밤잠도 다 잘 잡니다. 점심때가 되자 부부는 마을의 경로당으로 안내했습니다. 평소 쌀과 반찬거리 등을 이곳에 가져다 두고 마을 어르신들과 함께 점심을 먹는다고 합니다.

"서울에 살 때는 사람이 일한다고 생각했어요. 그런데 여기 찍박골에 와서 생각이 바뀌었어요. '아, 사람이 일하는 게 아니라 자연이 하는 거구나.' 아무리 기를 써서 물과 양분을 준다고 해도 사과는 여름에 절대로 열리지 않잖아요. 모든 게 채워져야 맛있는 열매가 되고 아름다운 꽃이 됩니다. 내가 원하는 대로 되지 않는 건 내가 아직 부족하기 때문입니다."

김경희 씨의 얘기를 듣다 보면 정원에 인생이 고스란히 담겨 있습니다. 인생 철학자가 따로 없습니다.

"정원에서는 역지사지(易地思之)를 배워요. 식물에게 문제가 생기면 '얘는 뭐가 마음에 안 들었을까?'

식물의 입장에서 생각하면 해결될 때가 많아요.
식물이 말을 안 해주니 제가 알아채는 수밖에 없어요."

"떠날 때를 알고 얌전하게 사라져주는 아이, 추레함의
끝판왕처럼 시들어 가는 아이, 욕심껏 씨앗을 뿌리고
사라지는 아이, 시들고 난 이후의 모습이 꽃 필 때보다
더 아름다운 아이가 정원에는 다 있습니다. 그리고
모든 식물은 자기 자리가 있습니다."

"묵은 꽃송이를 잘라 줘야 새로운 꽃송이가 잘
올라옵니다. 어른 세대는 젊은 세대에게 적당한 때에
자리를 비켜주는 지혜를 배웁니다."

『찍박골정원』 책을 가져가 사인해 달라고 하자
김경희 씨는 "정원이 우리 모두로부터 멀지 않은 곳에
있길요."라는 글귀를 적고 그 옆에 에키네시아꽃을 그려
넣었습니다. 그날로부터 정말로 정원이 멀지 않은 곳에
있는 것 같습니다. 가끔 마음에 비가 내릴 때 그가 그려준
에키네시아꽃을 떠올리며 다시 살아갈 힘을 냅니다.

찍박골정원의 살림집

화재에서 재건한
옥상정원

2007~2010년 '홍경택'이라는 이름 석 자가 한국 미술계를 뜨겁게 달궜습니다. 크리스티 홍콩 경매에서 그의 연필 그림과 서재 그림이 당시 추정가의 열 배인 6, 7억 원대에 낙찰됐지요. 홍경택 작가는 30대 후반~40대 초반에 일약 한국 미술계의 '스타'가 되었습니다.

그런데요, 언제부터인가 그의 이름이 들려오지 않았습니다. 간혹 궁금했습니다. 어떻게 살고 있을까? 2023년 9월 서울에서 9년 만에 개인전을 연 그를 만났습니다. 그는 어느덧 50대 중반이 돼 있었습니다. "너무 떠들썩했고 너무 소진됐었죠. 잘 그려야 한다는 압박감 속에 매일 마감에 시달리니 우울해지더라고요. 해외 전시와 미술관 전시만 하고 상업 갤러리 전시는 안 하겠다고 했더니 점점 입지가 좁아졌어요."

작약 '캔자스'와 '소르베'

　　서울 강동구 천호동에 있는 그의 작업실을 찾아갔던
날에는 가을비가 세차게 내렸습니다. 주소를 들고 찾아간
곳은 4층 건물이었습니다. 주택가 골목에 내놓은 식물
화분들이 비를 맞아 세수한 듯 싱그러운 얼굴이었죠.
연보라색 '노발리스' 독일 장미가 한껏 탐스러웠습니다.
그런데 반팔 메리야스 차림의 남자가 화분을 정리하고
있는 게 아닙니까. 홍경택 작가였습니다. 알고 보니
제가 방문하는 날을 하루 뒤로 착각했던 것이었습니다.
화가의 인간적 면목을 접한 것 같아 오히려 반가웠습니다.
들어가서 얼른 옷을 갈아입고 나온 그가 말했습니다.
"스트레스를 받을 땐 물 주고 꽃 보는 게 가장 좋아요.
소소한 행복을 자주 느끼는 게 정신 건강에 좋다잖아요.

아마릴리스

새로운 꽃들이 피어나는 걸 보는 게 삶의 기쁨이에요."

그의 정원에 갔던 건 그가 인스타그램에 띄우는 새빨간 아마릴리스 사진이 매우 강렬했기 때문이었습니다. 그런데 그곳에는 '그린 드래곤'이나 '레몬 스타' 같은 이름의 아마릴리스만 있는 게 아니었어요. 그가 가장 좋아한다는 '메어리 로즈'라는 이름의 영국 장미, '기 드 모파상'이라는 이름의 프랑스 장미, 각종 다육식물과 난초, 그리고 카나리아 같은 새들…… 그의 작품 세계가 정원에서 비롯됐음을 단박에 알아차릴 수 있었습니다.

홍경택 화가는 연필, 책, 스피커 박스 등을 소재로 그림을 그립니다. 뭔가를 기록하고 남기는 도구, 문명과

지식이 생겨나고 축적되는 원천 말이에요. 그런데
신기하지요, 그가 플라스틱 연필 여러 자루를 다발로
뭉쳐 그리면 그 형상은 꽃이 되기도 우주가 되기도 해요.
"정물은 어디서든 구하기 쉽잖아요. 저작권 문제를
걱정 안 해도 되고요. 우리 시대의 속성이 가볍고
화려하고 변신 가능하다는 점에서 플라스틱을 닮았다고
생각했어요."

홍 작가는 서울 '천호동 토박이'입니다. 그가
태어나기 전부터 부모님이 터를 잡고 살았던 그의 동네는
거의 모든 집에 정원이 딸려 있었다고 하네요. 그는 어린
시절 통장 아저씨 댁의 목련 몇 그루가 동네를 환하게
밝혔던 것을 아직도 떠올립니다. 집집마다 빠짐없이
유실수와 꽃나무가 심어진 풍경이 당시에는 흔한
모습이었다고 해요.

어릴 적 홍 작가네 정원은 수백 평 규모로 꽤
넓었습니다. 하지만 소위 말하는 일반적인 정원수가
심어진 정원은 아니었어요. 보통의 개인 정원에는
심지 않는 커다란 나무들이 주를 이뤘으니까요. 근처
나무농장이 국가에 강제 수용되면서 갈 곳 없게 된
나무들이 마침 새로 지은 홍 작가네 집 마당에 옮겨
심어졌기 때문이에요. 나무농장 주인은 결국 홧병으로

돌아가시고 말았습니다. 홍 작가의 부모님은 그를
생각하며 한동안 슬퍼하셨죠.

　그 당시 홍 작가네 정원에는 나무가 가득했습니다.
잎이 크고 시원했던 훤칠한 오동나무, 대문 옆에 심어져
봄마다 달콤한 보랏빛 향기를 내뿜던 라일락, 저녁이면
잎을 오므려 신기했던 이국적인 자귀나무, 온 집을
휘감아 결국은 퇴거 명령이 내려졌던 거대한 등나무…….
양지바른 거실 쪽 앞마당에는 철쭉과 장미, 명자나무,
창포, 황매화가 있었습니다. 수돗가에는 앵두나무 두
그루가 봄마다 여리여리하고 투명한 분홍색 꽃으로 어린
홍경택을 감동시켰죠. 철마다 이름 모를 꽃들이 마당에
피고 지며 새들과 작은 짐승들의 놀이터가 되었습니다.
그는 부모님을 따라 화원에 가서 마당에 심을 각종
일년초와 음식 재료로 쓸 푸성귀 모종을 사다 심었습니다.
어릴 적부터 자연 친화적인 삶을 살다 보니 중학생
시절부터는 금붕어, 열대어, 작은 새들도 스스로 키우기
시작했습니다.

　그런데 그가 20대였던 어느 날, 그의 '지상 천국'이
폐허로 변하고 말았습니다. 옆집에서 난 불이 옮겨붙으며
화마가 정원을 집어삼켰습니다. 그의 가족은 정든 정원이
있던 단독주택을 떠나 인근에 새로 주거용 건물을

위 　　홍경택, 「정원」(72.7×60.6cm, 2023년)
아래 　　홍경택, 「구원 환상 2」(41×32cm, 2024년)

지었습니다. 그리고 그 건물 옥상에 80평 규모의 정원을
꾸미게 되었습니다. 불로 타버린 예전의 수백 평 정원에
비하면 한참 작은 정원이지만 햇빛이 잘 들어 식물들이
매우 건강하게 자랐습니다. 멀찍이 강과 산이 보이는
풍경도 나쁘지 않았습니다.

폐허에서 일어나 새로 가꾼 홍 작가네 옥상정원에는
지금 높이 3미터가 넘는 복숭아나무가 있습니다. 15년
전쯤 가족들이 복숭아를 먹고 나서 씨앗을 심었더니
그리 잘 자라 주었습니다. 수백 개 열매가 열리는
개복숭아의 맛이 기막히게 좋다 하니 언젠가 다시 들러
맛보아야겠다는 생각이 들었습니다. 봄에는 화엄사
홍매화 부럽지 않을 홍매화도 핍니다. 홍 작가의 어머니가
정성을 기울여 가꾼 옥상정원의 풍경입니다.

"어머니와 함께 가꾸는 정원이었지만 바쁘다는
펑계로 어머니께 일을 미루는 일이 많았어요.
어머니는 정말 꽃을 사랑하셨죠. 새벽 무렵부터
일어나 청소를 하고 잡초를 뽑고 물을 주곤 하셨는데
길어야 한두 달 정도 꽃을 보기 위해 사계절 내내
수고를 마다하지 않았어요. 어디선가 이름 모를
꽃들을 구해 와 심으셔서 정원은 늘 꽃들로 가득

찼어요. 사랑이 많던 어머니는 봄에는 잡초를 뽑기도
아까워하실 정도로 꽃들을 아끼셨어요."

언젠가부터 불길한 느낌이 들었습니다. 어머니가
옥상정원에 올라가는 횟수가 줄어들기 시작할
때였습니다. 80세가 넘어서도 가업을 돌보고 낮잠조차
주무시는 일이 드물 정도로 근면했던 어머니는 1년이
채 되지 않아 세상을 뜨셨습니다. 그 후 홍 작가는 이
옥상정원에 올라갈 때마다 어머니의 환영(幻影)을 보는
듯했습니다. 화초들 사이에서 어머니가 일하고 계시는
모습이 스쳤습니다. 어머니가 쓰던 모자와 장갑만 봐도
한동안 눈물이 핑 돌았습니다.
 홍 작가의 부모님은 장갑 공장을 운영하셨습니다.
그의 색감은 어릴 적부터 보고 자란 형형색색 장갑에서
비롯됐을 것이라고 생각합니다. 어머니의 빈자리를
메우기라도 하듯 홍 작가는 어머니가 떠난 옥상정원에
장미와 달리아, 아마릴리스를 아주 많이 심었습니다.
아마릴리스는 그가 20대 때부터 키운 꽃입니다. 잘생기고
빨간 '레드 라이언'에 흠뻑 빠진 후로 온갖 종류를
심었으니까요. 키우기가 아주 쉽고 꽃이 오래가고 꽃대
하나에서 많게는 여섯 송이까지 화려한 꽃을 피우는

아마릴리스는 그에게 크나큰 위로가 되었다고 합니다.
그와 대화를 나누면서 꽃을 사들이고 돌보는 수준이 거의
전문가급이어서 놀랐습니다.

그는 새벽 5시에 일어나 세 시간 정도 정원 일을
합니다. 보관해 둔 빗물로 식물에 물을 주고 분갈이도
하고 잡초도 뽑아 줍니다. 꽃이 피면 같이 웃고 꽃이 지면
같이 울던 어머니는 이제 없습니다. 그래도 유난히 파란
하늘을 배경으로 무심하게 핀 꽃들이 그에게 조용한
위로를 건넨다고 합니다.

"가족만이 아는 그 힘든 시간 속에서 어머니를
지탱하게 만들었던 장소가 정원이었어요. 저
또한 힘든 시기를 정원의 꽃과 나무들과 함께
버텨나갑니다. 속 모르는 사람들은 저 쓸데없는
일을 왜 하나 싶겠지만 정원은 어머니께서 물려주신
유산이자 안식처입니다. 저는 날마다 새롭게
피어나는 꽃들과 행복하게 나이 들어갈 것입니다."

그에게 질문했었습니다. 다육식물은 종종 그리면서
왜 장미나 아마릴리스같이 화려한 꽃은 그리지 않냐고.
그는 말했습니다. "다육이는 혹독한 사막에서도 살아남는

정신이 있잖아요. 그래서 인류의 유산인 서재에 어울리는
식물 같아요. 그런데 장미는 달라요. 진짜 꽃보다 아름다운
꽃 그림을 본 적 있으세요? 나이가 들수록 점점 화려한
꽃이 좋아지긴 하는데 꽃 그림은 다른 문제 같아요.”

　해가 바뀌어 2024년 새해에 홍 작가에게 안부 전화를
걸었더니 그가 말했습니다. “요즘 장미를 많이 그리기
시작했어요. 그때 주신 질문을 받고 곰곰 생각해 봤더니
제가 진짜로 좋아하는 것을 의도적으로 피하며 살았던 것
같더라고요. 이제는 그러지 않으려고요.”

　홍 작가의 형제들은 옥상정원을 ‘엄마의 정원’이라고
부릅니다. 폐허 속에서 함께 힘을 합쳐 재건한 그
옥상정원에서 그들은 엄마를 여전히 만나고 있을
것입니다. 꽃 피는 계절마다 들러서 그 정원이, 정원을
함께 가꿨던 어머니가 화가에게 어떤 힘과 위로를 주는지
들어보고 싶습니다.

위　　나리꽃 '퍼플 마블'
아래　아마릴리스 '댄싱 퀸'

홍경택 화가의 작업실

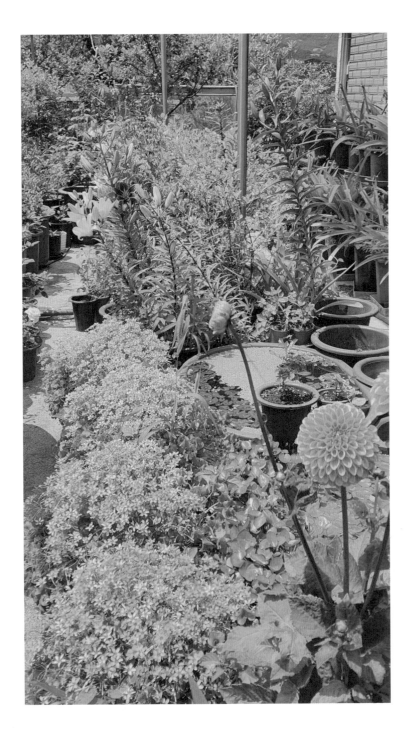

4부

시간의 위로

민병갈 원장님
전상서

민병갈 원장님. 선생님이 여든한 살 나이로 하늘나라
가시고 어느덧 20년 넘게 흘렀네요. 달력이 9월을
말하기 시작할 때, 원장님이 생전에 정성껏 가꾸신
천리포수목원에 다녀왔습니다. 연못의 수련이 별처럼
빛나는 입구 정원부터 꿈결이 펼쳐졌어요. 햇빛에
반짝이는 노란색과 오렌지색 상사화, 에메랄드그린 색의
부탄 소나무, 지는 모습이 격조 있는 수국, 손등을 스치는
바람과 새소리……. 여름에서 가을로 넘어가는 계절의
감각들이 피어나고 있었어요. 두 계절의 식물을 만날
수 있는 간절기의 축복이죠. 원장님 동상 옆에 가만히
앉아보았습니다.

　　원장님, 정말 고마워요. 한국으로 귀화해 이 땅에 묻힌
첫 서양인으로서 우리 국민에게 이렇게 아름다운 정원을

낭새섬이 보이는 천리포수목원에서

남겨주셔서요. 살아갈 힘이 필요할 때 누구든 찾아올 수
있는 정원이 있다는 건 얼마나 큰 축복인가요. 게다가
바다와 숲을 함께 누릴 수 있는 정원이라니요. 천리포
해변과 접한 수목원 내 어린이정원에는 지금 팜파스
그라스가 활짝 폈어요. 깃털 모양의 풍성한 이삭이 초가을
바람에 살랑살랑…… 그런데 참, 이상해요. 원장님.
천리포수목원에서는 발걸음도 생각도 속도가 늦춰져요.
안단테(andante), 안단테…….

　원장님은 천리포수목원에 두 개의 연못 정원을
만드셨죠. 빅토리아수련이 가득한 큰 연못 정원과
낙우송이 물속에 심어진 작은 연못 정원. 저는

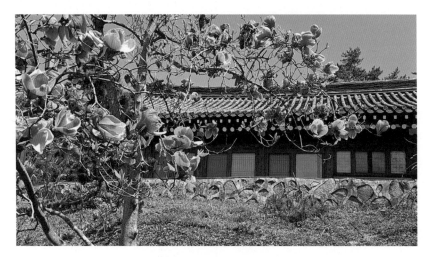

목련집 앞 '조 맥다니엘' 목련

이곳에서 미국 시인 메리 올리버(1935~2019년)의
시들을 떠올렸어요. 미국 매사추세츠주의 소도시
프로빈스타운에서 날마다 숲과 바닷가를 거닐던
그녀가 풀어냈던 풍경들과 닮았기 때문인가 봐요.
"그레이트 연못에 해 떠오르네/ 오렌지빛 가슴 무성한
소나무에 긁혀, (……) 한편 내 주위에선 수련이 다시
피어나네."(「그레이트 연못에서」에서.)

 그녀가 생전에 원장님과 인연이 닿아 '천리포의
그레이트 연못'에 와봤다면 얼마나 좋았을까요. 이곳에서
'서쪽 바람'과 '천 개의 아침'을 맞았다면 어땠을까요?
('서쪽 바람'과 '천 개의 아침'은 메리 올리버의 시 제목이에요.)

감사를 뜻하는 말들은 많다.
그저 속삭일 수밖에 없는 말들.
아니면 노래할 수밖에 없는 말들.
딱새는 울음으로 감사를 전한다.

—메리 올리버, 「아침 산책」에서

천리포수목원에서 보낸 한나절이 왜 그토록 꿈결
같았나, 곰곰이 복기해 보았습니다. 감사와 감동의 마음
때문이었던 것 같습니다. 24세 장교로 인천에 첫발을
디뎠던 원장님은 미국인 칼 페리스 밀러였죠. 한국의
매력에 이끌려 1950년대부터 한국은행에서 일하다가
1970년대에 천리포수목원을 일구고 한국인으로 귀화했죠.
수목원 내 민병갈 기념관에 쓰여 있는 원장님 말씀에
뭉클해졌습니다.

내가 수목원을 개발하기로 결심한 동기는 한국의
어디에도 수목원이 없었기 때문이며, 또한 수목원
개발 및 조성이 나를 키워준 나라 한국에 가치 있는
일로 남을 것이라 생각했기 때문이다.

맞아요, 원장님. 한국의 국립수목원은 광릉숲에

1987년에야 문을 연결요. 18만 평 천리포수목원(2만 평만 개방 중)에는 1만 6862종의 식물이 살고 있습니다. 국내에서 가장 많은 식물 종을 보유한 수목원이죠. 원장님이 1978년부터 세계의 저명한 수목원들과 잉여 종자를 교환하는 방식으로 다양한 수종을 확보한 덕이지요. 목련나무, 감탕나무, 동백나무, 무궁화나무, 단풍나무……. 해외에서 더 인정받는 자랑스러운 천리포수목원의 나무들입니다.

천리포수목원에는 사람으로 치자면 X세대 나무들이 살고 있더라고요. 원장님이 천리포에서 수목원을 조성하기 시작한 게 1970년, 천리포수목원 재단법인 등록을 마친 게 1979년입니다. 씨앗부터 키운 나무들이 지금 울창한 숲을 이뤘습니다. '나알못'(나무를 알지 못하는) 금융인이었던 원장님이 50세에 나무 심는 일을 시작해 자나 깨나 나무 공부를 했다는 사실이 존경스럽습니다. 50세에도 새로운 도전을 할 수 있다고 이제 50세가 된 X세대에게 희망을 주시는군요. 살아온 날들과 살아갈 날들, 가치 있는 일에 대해 생각하게 됩니다.

나는 충분히 살았을까?
나는 충분히 사랑했을까?

위　　　　'투 스톤' 별목련

아래　　　튤립을 닮은 '새티스팩션' 목련

왼쪽 위　　후박나무집 앞 '선듀' 목련

왼쪽 아래 후박나무집 앞 '스타워즈' 목련

올바른 행동에 대해 충분히 고심한 후에
결론에 이르렀을까?
나는 충분히 감사하며 행복을 누렸을까?
나는 우아하게 고독을 견뎠을까?

나는 그런 말을 해, 아니 어쩌면
그냥 생각만 하고 있는 건지도 모르지.
사실, 난 생각이 너무 많은 것 같아.

그러곤 정원으로 걸어 들어가지,
단순한 사람이라는 말을 듣는 정원사가
그의 자식들인 장미를 돌보고 있는.

—메리 올리버,「정원사」에서

　　수목원 서해전망대에서 바라보는 바다 풍경은
다정한 느낌이었습니다. 하루 두 번 물길이 열리면 닿을
수 있다는 초록빛 낭새섬 때문이었을까요. 닭섬으로
불렸던 이 섬을 원장님은 천리포수목원으로 편입시키고
'낭새섬'이라고 고쳐 불렀죠. 아버지를 일찍 여의고
닭을 잡아 생계를 잇느라 닭이라면 지긋지긋하셨다고요.
우리 자생식물이 심어진 이곳에 과거 살았다는

낭새(바다직박구리)가 다시 날아든다면 원장님이 하늘에서 얼마나 기뻐하실까요.

천천히 수목원을 거닐다 보면 원장님은 진정한 자연주의 정원사라는 생각이 듭니다. 수목원 조성 전부터 있던 논을 정원의 한 요소로 남겨두셨죠. 잔잔한 논 풍경이 다른 식물들을 돋보이게 하는 '주연 같은 조연', '조연 같은 주연' 역할을 하는 것 같습니다. 원장님은 수목원이 '식물들의 피난처'라며 관상을 위해 인위적으로 가지를 치지 말라고 하셨죠. 그래서인지 천리포수목원의 나무들에서는 자연스러움에서 나오는 품격이 느껴집니다. '세상에서 가장 아름다운 수목원'(국제수목학회, 2000년)이라는 찬사가 그래서 나왔나 봐요.

연못가의 울창한 '닛사' 나무도 기억에 남습니다. 가지들을 풍성하게 아래로 늘어뜨려 안쪽에 널찍한 공간을 만들어 내는 모습이 마음 넉넉한 친구 같더라고요. 텐트를 친 모양새라 '텐트트리'로도 불린다지요. 작은 묘목이 이렇게 거목으로 자라났습니다. 우리 삶도 이렇게 성장하고 있을까요. 쉼터가 간절하게 필요한 누군가에게 아늑한 그늘을 만들어줄까요.

천리포수목원을 나서면서는 플랜트센터에서 작은 완도호랑가시나무 화분을 샀습니다. 원장님이 전남

위 천리포수목원 설립자 민병갈 원장

아래 천리포수목원의 목련

완도에서 1979년 발견해 국제식물학회에 발표했던
바로 그 나무요. 크리스마스트리에도 구세군의 상징인
'사랑의 열매'에도 사용되는 이 나무는 원장님을 통해
세계에 널리 알려졌습니다. 그런데 공익재단 형태의 사립
수목원인 천리포수목원이 어떻게 유지 계승돼야 하는지
문득 걱정되었습니다. 원장님이 떠나신 뒤 세상에서 가장
아름다운 미래의 정원을 위해 우리는 지금 무엇을 해야
할까요?

원장님과 함께 일했던 두 분의 말씀을 전합니다.

"민 원장은 엄청난 수집가이자 기록광이었다. 그가
남긴 방대한 자료가 후대에 유익하게 쓰일 수 있도록
박물관을 건립하는 방안도 생각해 볼 수 있다.
선진국처럼 기업 후원이 뒷받침돼 주면 좋겠다."
— 임준수 천리포수목원 감사

"미국 롱우드가든과 영국 웨슬리가든에서 교육받을
때 민 원장을 처음 만났다. 천리포수목원에서
일해달라는 제안을 받고 10년을 일하면서 그로부터
식물에 대한 열정을 배웠다. 사회 지도층일수록
민 원장처럼 정원과 식물을 사랑하는 '가슴'이

필요하다."

—송기훈 미산식물원 대표

　　원장님은 생전에 장기영 전 한국은행
부총재(1916~1977년), 민병도 전 한국은행
총재(1916~2006년), 서성환 태평양그룹(현재의
아모레퍼시픽그룹) 창업자(1924~2003년) 등과 활발히
교류하셨죠. 특히 아모레퍼시픽이 제주도 황무지를
오설록 다원으로 일군 데에는 민 원장의 영향이 있었을
것이라고 하네요. 친구끼리 선한 영향을 주고받은 모습이
수목원의 나무들을 떠올리게 합니다.

　　천리포수목원에 다녀와 월 1만 원씩 내는 후원회원이
되었습니다. 그리고 가을이 무르익었을 때 다시
찾아갔어요. 후원회원만 예약할 수 있는 수목원 내
'가든 스테이'를 하러요. 수목원 안의 숙소에서 노을을
감상하고, 다음 날 아침이슬 맺힌 정원을 고요하게
둘러보는 호사를 누렸습니다. 한국의 가구와 그림을
수집하셨던 원장님의 생전 거처와 정원을 둘러보면서
생각했어요. 원장님이 제2의 고국에 남기고 싶었던 선물은
'정원과 함께하는 생활' 아니었을까.

　　이듬해 봄, 목련이 가득히 피는 무렵에도

326

다녀왔습니다. 주변에서 그러더라고요. "천리포수목원
찐팬이 되었네요." 저만 그럴까요. 3000명 가까운
후원회원들과 자원봉사자들이 고마운 마음을 안고
수목원을 찾아오지요. 이젠 우리나라도 수목원을
후원하는 문화가 꽃피울 때가 된 것입니다.

4월의 천리포수목원은 목련의 우주였어요. 세상에서
목련의 종류가 가장 많은 수목원(926종)에서 눈이
시리도록 목련을 봤습니다. 컵케이크처럼 생긴 목련을
비롯해 꽃잎이 마흔 장이나 되는 별목련까지…….
그곳에서의 한나절이 참 황홀했어요.

목련정원에서 가장 먼저 시선을 잡아끈 것은
강렬한 붉은색 목련 '불칸'이었어요. 화산을 뜻하는
'볼케이노'(volcano)와 불의 신 '불카누스'(Vulcanus)에서
이름이 유래했다죠. 그 화려한 모습이 붉은 드레스를 입은
여왕이었어요. 여왕님은 우리가 잠시 한눈을 파는 사이, 한
손에 칵테일 잔을 들고 정원을 춤추듯 거닐지 않을까요.

땅에는 노란 수선화, 하늘에는 분홍 '갤럭시'. 목련과
수선화의 조합이 이토록 로맨틱한지 몰랐답니다. 흰색
목련이 퇴장할 무렵 꽃을 피우기 시작하는 노란 목련
'옐로 랜턴'까지 가세한 진정한 봄의 정원이었어요.
궁극의 아름다움은 우주로 통하는 걸까요. 큰 키와 분홍빛

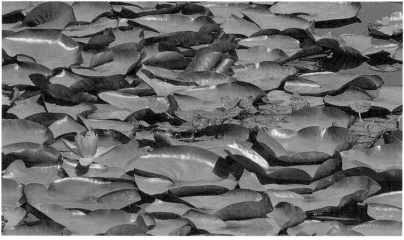

위 천리포수목원의 가을 팜파스
아래 천리포수목원의 수련

꽃이 우람한 위용을 자랑하는 목련 중에는 '스타워즈'라는
이름의 목련도 있었습니다.

천리포수목원 밀러가든의 원장님 동상 옆에는 별
모양의 '라즈베리 펀' 목련이 별 모양의 연분홍 꽃을
풍성하게 피우고 있었습니다. 1987년 원장님이 큰별목련
'레오나르드 메셀'에서 타가수분된 종자를 파종해
선발(신품종을 개발하기 위해 발현 형질이 좋은 개체를 찾는 것)한
재배종이죠. 원장님 어머니가 이 나무를 생전에 남달리
좋아했다면서요. 집 앞에 라즈베리 펀을 심고 매일 아침
"굿모닝, 맘(Mom)"이라고 인사하셨다는 말씀을 전해
들었습니다.

동상 오른쪽 앞 태산목 '리틀 젬' 아래에는 흰
국화가 놓여 있었어요. 원장님의 22주기 추모식 때 놓인
국화였어요. 50세에 척박한 천리포에 나무를 심기 시작해
81세에 세상을 뜨기 전까지 원장님은 '나무가 주인인
수목원'을 강조하셨죠. "나 죽으면 묘 쓰지 마세요. 그럴
땅에 나무 한 그루 더 심으세요." 하지만 남겨진 사람들은
차마 그러지 못해 묘를 만들었다가 2012년 10주기
때에서야 리틀 젬에 수목장을 했습니다. 저도 리틀 젬에게
인사합니다. "안녕하세요, 원장님!"

원장님이 특히 아꼈다는 '스트로베리 앤드 크림'

목련은 이름처럼 꽃이 딸기우유 빛이었어요. 하늘거리는
모습이 동양적인데 향기가 무척 달콤했어요. 겹벚꽃처럼
풍성한 꽃잎을 살랑거리는 별목련 '크리산세무미플로라',
우리 토종인 고부시 목련을 원종으로 삼아 선발한
'투 스톤' 목련, 풍성한 별 모양의 큰별목련 '메그스
피루엣'……. 봄의 정원에서 목련의 아름다움은
독보적이었어요.

그런데 구도(求道)적이고 강인한 기운의 목련을
보면서 왠지 처연한 감정이 들었어요. 왜 그랬을까요.
목련은 1억 4000만 년 전인 백악기 화석에서도 발견될
만큼 오래된 식물이죠. 그 오래된 '목련의 청춘'이 너무나
짧은 게 안타까워서였을까요. 아니면 아름다움 앞에서
인간은 작아짐을 느끼는 걸까요.

천리포수목원의 목련을 감상한 후 아름다움에 대해
깊이 생각해 보게 됐어요. 목련은 청순한 봉오리로부터
꽃을 피운 후 곧 퇴장하잖아요. 프랑스 미학자 장뤽
낭시의 『신 정의 사랑 아름다움』이라는 강연집을
꺼내 읽었습니다. 그는 '아름다움이 일시적인 것은
아닌가'라고 묻는 학생의 질문에 이렇게 답했어요.
"아름다운 질문입니다. 비 온 후 하늘의 무지개를 상상해
보세요. 곧바로 사라져 버리지요. 하지만 아름다움은

순간적이면서 동시에 영원합니다. 화가는 그림으로 그 아름다움을 화폭에 잡아두고 싶어 하지만 화폭은 훼손될 수 있어 영원하지 않아요. 영원함은 오랜 시간 지속된다는 의미가 아니라, 시간에서 벗어난 것을 일컫습니다.”

천리포수목원에는 '비온디 목련'라는 이름의 목련도 있더군요. 봄비 내린 뒤 피면서 수목원에 봄을 가장 먼저 알리기 때문에 '비온뒤 목련'으로도 불린다고요. 오랜 기다림 후에 만난 천리포수목원의 목련은 아름다웠습니다. 내년에도, 그다음 해에도 만날 수 있다는 희망이 있어 안도했어요. 목련이야말로 시간으로부터 자유로운 아름다움이 아닐까 해요. 그래서 사람들이 천리포는 계절마다 가 봐야 한다고 말하나 봅니다. 시간이 흘러도 천리포수목원을 아끼고 사랑하는 팬들이 여전히 많습니다, 원장님.

광릉숲에서 쓰는
'즐거운 편지'

1997년에 개봉했던 박신양, 최진실 주연의 영화
「편지」를 최근에 다시 봤습니다. 남자와 여자가 사랑에
빠져 행복한 가정을 이뤘는데 남자가 불치병으로
하늘로 일찍 떠난 이야기…… 라고 요약하기엔 애잔한
여운이 마음에 오래오래 남는 영화입니다. 지금
봐도 촌스럽기는커녕 오히려 세련된 여자의 소박한
웨딩드레스와 화관(花冠), 수목장이라는 인식조차 거의
없던 당시에 남자의 이름(조환유)을 따고 유해를 뿌린
'환유 나무', 그리고 이들이 함께 읽었던 황동규 시인의 시
「즐거운 편지」…….

　　1. 내 그대를 생각함은 항상 그대가 앉아 있는
　　　배경에서 해가 지고 바람이 부는 일처럼 사소한 일일

것이나 언젠가 그대가 한없이 괴로움 속을 헤매일
때에 오랫동안 전해오던 그 사소함으로 그대를
불러보리라.

2. 진실로 진실로 내가 그대를 사랑하는 까닭은 내
나의 사랑을 한없이 잇닿은 그 기다림으로 바꾸어
버린 데 있었다. 밤이 들면서 골짜기엔 눈이 퍼붓기
시작했다. 내 사랑도 어디쯤에선 반드시 그칠 것을
믿는다. 다만 그때 내 기다림의 자세를 생각하는
것뿐이다. 그동안에 눈이 그치고 꽃이 피어나고
낙엽이 떨어지고 또 눈이 퍼붓고 할 것을 믿는다.

—황동규, 「즐거운 편지」에서

　　20대에 이 영화를 처음 봤을 땐 몰랐습니다. 남자와
여자가 함께 읽던 이 시의 깊은 의미를요. 그때는
"그대를 생각함"이라는 시구에 설렜는데, 지금은 "그때
내 기다림의 자세"가 눈에 들어오니 이게 나이 든다는
것일까요.
　　영화에서 남자 주인공은 수목원 연구사, 여자
주인공은 국문과 대학원생입니다. 숲에 관심이 깊어지니
예전엔 그리 주목하지 않았던 영화의 한 장면이 매우

국립수목원

강렬하게 다가왔습니다. 남자와 여자가 연애하던 시절,
남자는 이른 아침 여자에게 전화를 걸어서 나오라고
한 뒤 수목원으로 데려갑니다. 오늘 아침 귀한 꽃이
피어났다고, 자신이 가장 먼저 발견했다고 흥분해서요.
여자가 꽃 이름을 묻자 남자가 쑥스러워하며 말합니다.
"개불알꽃이요." 당시엔 이 꽃이 얼마나 귀한지
몰랐습니다. 알고 보니 이 꽃은 복주머니란(蘭) 속(屬)의
산림청 지정 희귀식물이었습니다. 그러니 영화에서
수목원 연구사인 남자가 이 꽃을 발견하고 상기된
얼굴로 기뻐할 만했던 겁니다. 요즘은 입에 담기 민망한

개불알꽃이란 이름 대신 복주머니란이란 이름이
쓰입니다.

　　같은 복주머니란 속 식물 중 유사 종(種)에는
광릉요강꽃이 있습니다. 세계적으로 동아시아에만
분포하는 희귀식물로, 국내에서도 경기, 강원, 전북
등에 매우 제한적으로 보입니다. 우리나라에서는
1931년 광릉숲 죽엽산 자락에서 처음 발견되고 입술
모양의 꽃잎이 요강처럼 생겼다고 해서 광릉요강꽃으로
불립니다. 서양 이름은 'Korean lady's slipper'(한국
숙녀의 슬리퍼)입니다. 2024년 5월 초에 신비로운 그 꽃을
보았습니다. 잎이 360도 퍼지는 치마를 입은 우아한
자태의 무용수 같았어요. 국립수목원은 지난 10여 년 동안
광릉요강꽃 보전을 위한 다양한 연구를 추진해 2021년
세계 최초로 종자 발아를 통한 증식 개체를 확보했습니다.
앞으로 대량 증식과 자생지 복원 등 다양한 보전 활동의
기반을 마련했다니 기쁩니다.

　　영화 「편지」에서 남자 주인공의 직장이 직접
언급되지는 않았지만, 영화를 촬영한 장소와 설정이
바로 경기 포천시 국립수목원입니다. 영화가 개봉했던
1997년 당시의 이름은 '광릉수목원'이었죠. 조선의 7대
왕 세조의 능(陵)인 광릉의 부속림으로 500년 넘게 잘

관리돼 온 부지에 광릉수목원이 1987년에 문을 열었는데, 1999년에 국립수목원으로 명칭이 바뀌었습니다. 국내에 '국립'이라는 명칭을 쓰는 수목원은 여럿 있지만 국가 공무원이 운영하는 수목원은 국립수목원이 유일합니다. 국립수목원은 우리나라 산림생물 다양성의 보고(寶庫)로 25개 전문 전시원에 5994종의 식물이 식재돼 있습니다. 광릉요강꽃 등 희귀식물 23종, 장수하늘소 등 천연기념물 20종이 사는 우리나라의 허파입니다.

국립수목원 연구관 중 한 명인 배준규 국립수목원 정원식물자원과장의 말을 들어보았습니다.

"1989년 영남대 조경학과 신입생 시절, 국립수목원은 나뿐만 아니라 식물을 배우고 연구하는 학생들이 일하고 싶은 로망의 직장이었다. 당시 국립수목원은 광릉수목원 중부 임업시험장 소속 수목원 연구실로 출발했지만, 지금은 명실공히 대한민국의 수목원과 정원정책을 대표하는 수목원으로 자리매김했다. 대학 때 첫 실습으로 방문했던 국립수목원의 강렬한 전나무 숲길이 나를 국립수목원 연구직으로 이끌지 않았을까 싶다. 영화 「편지」에 등장했던 연구사 보조 출연자들은 실제로 당시 수목원에 근무하던

연구사들이었다.”

　　영화 「편지」에서 남자와 여자는 수목원에서
자전거를 탔습니다. 그 정경이 참 청량했습니다. 실제로는
국립수목원 안에서 자전거를 탈 수는 없습니다. 하지만
국립수목원까지 자전거를 타고 가는 길이 참 예쁩니다.
저는 지하철 4호선 열차에 자전거를 싣고 진접역까지
가서 거기에서부터 국립수목원까지 라이딩을 한 적이
있습니다. 국립수목원은 하루 전날 주차등록을 해야
하지만 자전거는 그냥 가져가 세워둘 수 있거든요.
자전거로 수목원 가던 길이 참 행복했던 그날, 저는
이렇게 말했습니다. “아름다운 행성으로 가는 길 같아.”
　　영화에 나왔던, 남자의 유해를 뿌린 ‘환유 나무’는
실은 영화 촬영을 위해 전날 급히 옮겨 꽂아 심었던
잣나무입니다. 이 장면은 국립수목원이 아니라 경기
가평 아침고요수목원에서 찍었습니다. 언덕 한복판에
나무를 심는 설정이라 잣나무를 잠깐 옮겨 심었던
것인데, 영화의 인기로 이 나무를 찾는 관람객이 늘면서
수목원 측이 이 자리에 소나무를 새로 심었습니다. ‘환유
나무’라는 이름표를 단 그 소나무는 무럭무럭 자라
아침고요수목원의 대표 나무가 되었습니다. 영화를 20여

년 만에 다시 곰곰이 보니 엔딩크레디트에 '조환유'라는
이름이 있었습니다. 영화 시나리오 작가가 자신의 이름을
남자 주인공 이름으로 정한 것이었어요. 환유(換喩)는 어떤
사물을 그것의 속성과 밀접한 관계가 있는 다른 낱말을
빌려 표현하는 수사법 중 하나입니다. 조환유 시나리오
작가 → 영화 「편지」의 남자 주인공 → 환유 나무로
이어지는 흐름을 생각하니 환유 나무의 의미가 더욱
각별하게 다가옵니다.

환유 나무뿐 아닙니다. 누구에게나 '내 나무'가 있을
수 있습니다. 일본 홋카이도 비에이에 있는 포플러나무의
이름은 '켄과 메리의 나무'입니다. 그 나무를 알게
된 후 저는 일상에서 마주치는 나무들에게 나름대로
이름을 붙여 안부 인사를 건넵니다. 나무를 직접 심은
건 아니지만, 아파트 단지나 집 앞 산책로에서 언제든
만날 수 있는 나무는 든든하고 친근합니다. 사람에게는
털어놓을 수 없는 깊은 속마음을 이 나무 친구에게는 전할
수 있을 것 같습니다.

그런데 국립수목원이 2024년 봄부터 '어린 왕자
프로젝트'를 합니다. 생텍쥐페리의 소설 『어린 왕자』에서
영감을 받아 국립수목원에서 마음이 가는 나무를 '내
나무'로 삼는 캠페인입니다. 우선은 국립수목원 직원들을

대상으로 시작하는 이 프로젝트는 '내 나무'를 찾고 그
나무와 특별한 관계를 맺어 나가는 것입니다. 아이디어를
직접 낸 임영석 국립수목원장은 이렇게 말합니다.

> "『어린 왕자』에 이런 구절이 나오잖아요. '너의
> 장미꽃이 그토록 소중한 것은 그 꽃을 위해 네가
> 공들인 그 시간 때문이야.'라고요. 우리나라에는
> 72억 그루의 나무가 있습니다. 어린 왕자가 장미꽃과
> 관계를 맺듯 내 나무를 정해 이름을 지어 불러주고
> 돌보면 우리 국민의 삶 속에 '내 나무'들이 울창한
> 숲을 이룰 겁니다."

임 원장에게 물어봤습니다. 어떤 나무를 '내 나무'
삼으셨나요. 그는 국립수목원 열대온실 앞에 있는
풍년화(인테르메디아 풍년화 '엘레나')를 '내 나무'로 삼았다고
합니다.

> "2024년 1월 국립수목원장으로 부임한 후 가장
> 먼저 저를 맞아준 꽃이 이 풍년화예요. 제가 지나칠
> 때 딱 맞춰 꽃망울을 터뜨려주니 반갑게 환영받는
> 느낌이 들었어요. 평소 알던 노란색 풍년화가 아니라

오렌지색이어서 이 나무에 대해 더 알게 됐어요.”

어쩌면 임 원장의 삶 자체가 나무와 관계 맺기 아니었을까 짐작해 봅니다. 그는 경기 용인 자연농원(현 에버랜드) 사택에서 태어나 원예, 조경, 산림자원학을 두루 공부했습니다. 국내 1세대 조경가로 삼성래미안아파트 조경을 담당했던 임삼춘 전 삼성물산 고문이 부친입니다. 개인적으로 얘기를 들어보니 서울 종로구에 있는 그의 부친의 집에는 오래된 소나무가 삽니다. 1988년 임 원장 가족이 이사 올 때부터 있던 소나무입니다.

“대개는 집 마당 한가운데에 나무가 있으면 ‘곤란할 곤(困)’ 형세가 된다고 베어 버리거든요. 게다가 그 나무는 한국에서는 유독 천대받는 리기다소나무였어요. 그런데 아버지는 나무의 생명이 소중하다고 베어내지 않으셨습니다. 이제는 집이 오래돼 리모델링 공사를 하려고 하니 옆집에서 그 소나무만은 제발 남겨달라고 부탁합니다. 옆집에서 보면 북악산 배경으로 저희 소나무가 그림처럼 보이거든요. 가족의 소중한 추억을 함께해 온 나무는 이렇게 공동체와도 관계를 맺는 것 같습니다.”

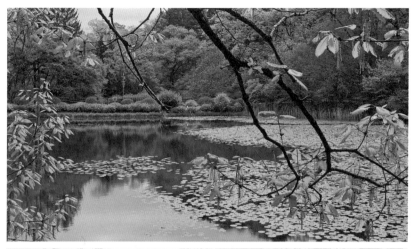

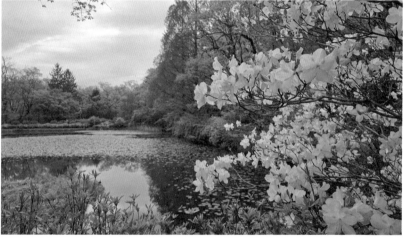

국립수목원의 육림호

우리나라를 대표하는 식물원답게 국립수목원에는
'내 나무' 삼을 나무가 참 많습니다. 일례로
국립수목원은 광릉숲의 '큰나무'를 조사해 소개합니다.
그런데 '큰나무'라는 말이 신선합니다. 노목(老木)도
아니고 거목(巨木)도 아니고 '큰나무'는 무엇일까요?
국립수목원은 이렇게 밝힙니다.

　　거목이라고 해도 좋겠지만 그 말로는 다 포함하지
　　못한 느낌이 있어 '큰나무'라고 하였다. 수종마다
　　특성이 다르고 정도도 다르므로 획일적인 기준에
　　근거해 거목으로 규정해 버리는 일에 한계가 있어서
　　그렇기도 하다. 주지스님과 큰스님이 같을 수도 있고
　　다를 수도 있듯이, 숲에서는 거목과 큰나무가 같을
　　수도 있고 다를 수도 있다. 거대한 나무가 아니어도
　　해당 종의 오래된 나무라면 큰나무라고 불러도 좋다.
　　일단 가슴높이지름(보통 사람의 가슴높이인 1.3미터
　　지점의 나무줄기 지름) 1미터가 넘는 것을 큰나무로
　　다루었고 1미터가 안 되더라도 해당 종에서 보기 드문
　　위용을 갖춘 나무라면 큰나무로 다루었다.

　　광릉숲에는 2023년 기준으로 큰나무가

18그루입니다. 수종으로는 졸참나무가 8그루로 가장 많습니다. 큰나무가 12그루였던 2013년 조사에서 가슴높이지름이 가장 컸던 죽엽산의 졸참나무는 밑동에서 갈라져 자라던 줄기 하나가 완전히 떨어져 나가 2023년 조사에서는 밤나무(가슴높이지름 132.3cm)에게 큰나무 1위를 넘겨줬다고 합니다. 그런데 크기만 나무의 덕목일 수는 없습니다. 졸참나무와 함께 광릉숲의 그림 같은 갈색 단풍을 이루는 갈참나무도 있고, 우리 민족의 으뜸 나무인 소나무도 있습니다. 그리고 광릉숲을 대표하는 중요한 수종이 바로 서어나무입니다. 울퉁불퉁한 수피가 근육질 몸매 같은 서어나무는 천연기념물 제218호인 장수하늘소의 애벌레가 머물다 가는 집입니다. 오래된 서어나무의 속을 파먹으며 나무 속에서 유충기를 마친 장수하늘소는 6~9월에 성충으로 나타나 3개월 정도 삽니다. 이 사연을 알기 전까지는 서어나무의 어감이 예쁘다고 생각했습니다만, 이제는 이 나무에서 가장의 책임을 느낍니다. 근육질 청년이 나이 들어가며 식솔을 챙기는 '남자의 인생'이라고나 할까요.

물론, '내 나무'는 굳이 '큰나무'일 이유는 없습니다. 누군가는 위태로운 환경에 심어진 연약한 나무를 내 나무로 삼아 돌봐줘야겠다는 생각을 할 것입니다. 마음의

향방은 누가 억지로 시킬 수도 막을 수도 없습니다. 국립수목원에 가서 '내 나무'를 찾으려고 하는데 그 나무가 한 그루는 아닐 것 같습니다. 우러러보고 싶은 나무, 조잘대고 싶은 나무, 기대고 싶은 나무, 보살펴주고 싶은 나무……. 함박꽃나무나 가침박달같이 소박하면서도 우아한 꽃을 품는 나무들도 사랑합니다.

　　2023년 12월 국립수목원 인스타그램 이벤트에 참여했습니다. 국립수목원의 식물들을 세밀화로 그린 세밀화 달력을 100명에게 증정하는 댓글 이벤트였죠. 댓글을 달아달라는 주문은 '2024년도에 국립수목원 SNS에서 보고 싶은 콘텐츠를 댓글로 작성하여 올린다.'였습니다. 432명의 댓글 중 당첨됐으니 4대 1의 경쟁률을 뚫고 이 달력을 받았습니다. 저는 "국립수목원의 24시간을 담은 롱폼(긴 영상)을 보고 싶습니다. 수목원의 각종 소리도 듣고 싶습니다."라고 댓글을 달았습니다. 2024년 3월의 어느 날, 국립수목원의 유튜브 채널에 「국립수목원 봄이 오는 소리─봄의 전령사 개구리 소리」라는 영상이 올라왔습니다. 개복수초와 풍년화가 피어난 국립수목원 명예의전당 옆 연못에서 큰산개구리가 봄을 알리고 있었습니다. 그 소리가 그 어떤 ASMR(심리적 안정감을 주는 백색 소음)보다 마음에 평화를 주었습니다.

국립수목원의 가을(photo ⓒ 국립수목원)

착각은 자유라고, 왠지 제 댓글 참여가 수목원 활동에
의견을 보탠 것 같아 '내 수목원' 같은 생각이 들었습니다.
국립수목원은 줄곧 광릉숲에서 우리에게 '즐거운 편지'를
부쳐 왔는데 '수취인 불명'으로 그 편지가 자주 도착하지
않았던 건 아닐까요. 이젠 저도 광릉숲에 편지를 쓰려
합니다. '나의 나무야. 잘 지내니? 요즘엔 어떤 새와
친하게 지내니? 곧 만나러 갈게.' '선미 나무' 만나러 '내
수목원'에 자주 다닐 생각을 하니 벌써 행복해집니다.

한국 정원 미학과
'기록의 힘'

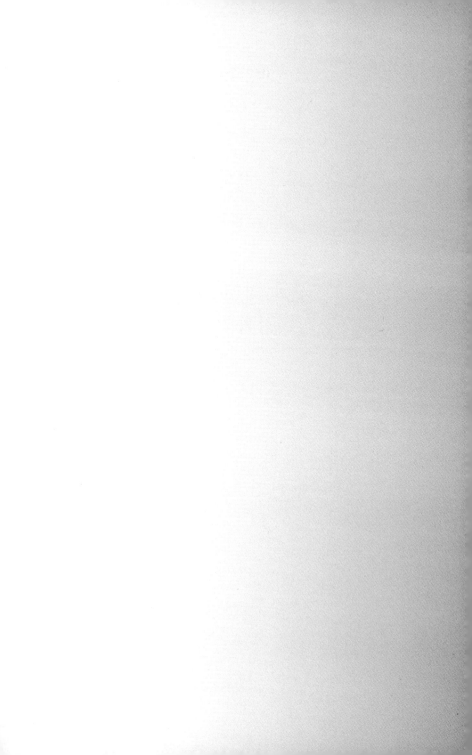

2023년 3월 대학 은사께서 하늘나라로 가셨습니다. 연세대 신문방송학과 오인환 교수님입니다. 사회학개론 등 교수님의 수업을 들었습니다. 늘 눈가에 웃음을 머금고 따뜻하게 대해주시던 교수님이 그립습니다. 오래전에 교수님은 이렇게 말씀하신 적이 있습니다. "사진을 찍을 때 프레임에 인물만 넣지 말고 꼭 주변 풍경을 넣도록 하세요. 나중에 귀한 역사적 자료가 됩니다." 그 말씀이 왠지 뇌리에 박혔습니다. 그래서 어느 날에는 서울 남대문 앞을 지나가다가 이유 없이 남대문을 배경으로 사진을 찍어 본 적이 있습니다. 세상사는 알 수 없는 게 그로부터 며칠 후 남대문이 불에 타버렸습니다.

　　돌아가시기 직전까지도 저술에 전념하셨던 『신문사 사옥 터를 찾아 3: 해방공간 서울을 누비다』가

한국언론학회 학술상(2023년 11월)을 받았습니다.
교수님은 서울 거리를 누비며 한국 근대사 속 신문사들의
위치를 찾아 정리했습니다. 노교수의 발품이 있어 우리는
역사를 기억할 수 있게 되었습니다. 옛 자료를 찾는 데
어려움을 겪던 교수님은 신문기자가 된 제자에게 사진
속에 주변 풍경을 넣으라고 당부하셨던 것입니다.

'한국 최고의 별서 정원'으로 꼽히는 소쇄원 얘기를
어떻게 시작할까 고민하다가 옛 은사의 기록 노력이
떠올랐습니다. 검소하고 소박한 한국 정원의 미학을 갖춘
소쇄원은 문학과 미술이라는 값진 기록으로 남겨졌기에
후세가 지금도 누릴 수 있는 정원이 됐기 때문입니다.

소쇄원은 한자가 어렵습니다. 빗소리 소, 혹은 물 맑고
싶을 소(瀟)에 깨끗할 쇄(灑)입니다. 깨끗하고 시원하다는
뜻인데, 무엇보다 저는 이 소쇄원의 발음이 정말 좋습니다.
소리 내어 말할 때마다 입속에서 시원한 바람이 통하는 것
같거든요. 어떤 공간이 펼쳐질지 예측할 수 없게 방문객을
맞던 소쇄원 입구의 울창한 대나무 숲이 떠오릅니다. 그
숲에 바람이 일 때 '소쇄'라는 소리가 나지 않을까 상상해
보곤 합니다.

소쇄원은 조선 중종 때 조광조의 제자였던 소쇄공
양산보(1503~1557년)가 만들고 가꿨습니다. 스승이

기묘사화(1519년)로 화를 입자 양산보는 소쇄원에
은거하며 뜻 맞는 벗들과 여생을 보냈습니다. 소쇄원은
1597년 정유재란으로 불에 탔지만, 후손들에 의해 복원돼
지금껏 이어지고 있습니다. 그걸 가능하도록 한 대표적인
두 가지 기록이 있습니다. 양산보의 친구이자 사돈이었던
호남 성리학계의 거두 김인후(1510~1560년)가 지은
오언절구(五言絶句)인『소쇄원 48영』(1548년)과 1775년
제작된 목판본「소쇄원도」입니다.

「소쇄원 48영」은 소쇄원에 심어진 조경 식물을
중심으로 한 48수의 시인데, 읽을 때마다 감탄하지 않을
수 없습니다. 어떻게 이런 표현으로 소쇄원의 풍경을
담아냈을까요. 제10영「천간풍향(千竿風響)」(대나무 숲에
일렁이는 바람 소리)은 이렇습니다.

이미 하늘로 사라졌건만
다시 조용한 곳에서 부르는구나.
무정한 바람과 대나무는
매일 저녁 피리를 불어준다네.

주인 양산보가 거처하며 조용히 책을 읽던
건물의 이름은 제월당(霽月堂)입니다. '비 갠 뒤

소쇄원 제월당

하늘의 상쾌한 달을 바라보는 집'이라는 뜻입니다.
당시 제월당 주변에 파초가 있었고, 지금도 옛 모습을
따라 파초가 심겨 있습니다. 소쇄원 48영의 제43영은
「적우파초(滴雨芭蕉)」(비는 파초를 적시고)입니다.

　　은빛 화살처럼 어지러이 떨어지는 비에
　　푸른 파초잎이 출렁출렁 춤추네
　　고향에서 듣던 것과 비(比)할까
　　안타까워 오히려 고요를 깨뜨리는구나.

　　이토록 멋스러운 공감각이라니요. 은빛 화살같이

떨어지며 푸른 파초잎을 적시는 이미지와 소리가 생생하게 다가옵니다. 파초잎에 떨어지는 빗소리는 어떤 소리일까요. 그 상상의 시간이 좋습니다. 『소쇄원 48영』을 통해 우리는 화재로 소실되기 전 소쇄원 본연의 모습을 떠올릴 수 있는 동시에 우리 선비들이 정원과 식물을 즐겼던 삶의 양식도 알게 됩니다.

소쇄원에 처음 가 본 건 꽤 오래전이었습니다. 당시엔 소쇄원에 대해 아는 바도 없고 알고 싶던 마음도 없어 기억에 남은 게 없었습니다. 그러니 소쇄원을 다녀왔다고 말하기에도 난감했습니다. 그런데 양산보의 정신과 소쇄원의 배경 지식을 익히고 다시 가 보니 그곳은 완전히 새로운 세상이었습니다. 대나무숲 입구를 지나 기다란 담을 옆에 끼고 걷다 왼쪽으로 돌면 내원으로 들어가는 오곡문이 나타나고 외나무다리가 보입니다. 그 절경을 임진왜란 의병장인 제봉 고경명(1533~1592년)은 『유서석록』(1573년)에서 기막히게 잘 표현했습니다. 유서석록은 『소쇄원 48영』과 더불어 소쇄원의 당시 모습을 파악하는 귀중한 자료입니다. 그중 일부를 소개해 드립니다.

'포시(晡時)'(오후 3~5시)에 소쇄원에 이르렀으니

여기가 바로 양산보의 구업(舊業)이다. 계류가 집의 동쪽으로부터 담장을 통하여 집으로 흘러들어 와 물소리도 시원하게 아래로 돌아내린다. 그 위에는 자그마한 외나무다리가 걸려 있다. 다리 아래쪽에 있는 돌 위에는 저절로 파인, 절구처럼 생긴 웅덩이가 있는데, 이것을 조담(槽潭)이라고 부른다. 여기에 괴었던 물이 아래로 쏟아지면서 작은 폭포를 이루고 있는데, 물소리가 마치 거문고 튕기는 소리처럼 영롱하다. (……) 정자 아래쪽에 못을 꾸몄는데, 홈을 판 통나무로 계류를 끌어들이고 있다.

홈을 판 나무로 계곡물의 방향을 바꾸고, 담장 밑으로 냇물이 자연 그대로 흐르게 한 양산보의 지혜가 참으로 놀라웠습니다. 기존 자연 자원과 경물을 자연스럽게 끌어들이는 소쇄원을 보면 그야말로 과학과 미학의 만남입니다. 소쇄원은 물소리가 일으키는 청각의 정원인 동시에 시적 풍경이 펼쳐지는 문학적 정원이었습니다. 유홍준 전 문화재청장도 『나의 문화유산 답사기』에서 이렇게 썼습니다. "양산보는 건축가가 아니었다. 그럼에도 어느 설계가보다도 탁월한 구상과 섬세한 디자인을 보여준 슬기와 힘이 어디에서 나왔을까?" 그는 조선 시대

사대부가 문사철(文史哲)을 겸비한 총체적 지식인이었기에
가능했다고 답을 찾습니다. 우리나라 정원들을 다니면서
저도 비슷한 생각을 합니다. 정원을 조성하는 사람에게도,
정원을 즐기는 사람에게도 인문학적 소양이 필요하다는
것을요. 그래야 우리 정원문화가 이야깃거리가 많아지고
풍성해질 것 같습니다.

소쇄원은 우리나라의 대표적인 민간
별서원림(別墅園林)입니다. 별서는 요즘의 별장과 같은
뜻이고, 원림은 인공을 많이 가미한 정원과 달리 자연을
거스르지 않게 적절하게 조영한 곳을 뜻합니다. 별서와
원림, 이 둘은 한국 정원의 소박한 미학을 논할 때 빼놓을
수 없는 개념입니다. 요즘 젊은 세대에겐 이 용어 자체가
생소합니다. 때로는 언어가 있어 인식이 있습니다.
한국 정원 미학의 용어를 잘 지켜내고 발전시켜야 하는
이유입니다.

1775년에 제작된 목판화「소쇄원도」는 소쇄원
48영에 묘사된 소쇄원의 정경을 전하는 귀한 시각적
사료입니다. 공간 구성과 식물이 매우 상세하게 그려져
있어 요즘의 정원 설계도를 보는 것 같습니다. 소나무,
배롱나무, 매화나무 등 소쇄원의 나무들도 그 형태가 잘
표현돼 있습니다.

계류를 끌어들인 소쇄원

현대에 와서 국립수목원도 「소쇄원도」와 같은
작업을 했습니다. 2015년 펴낸 화보집 『한국의 전통
정원』 개정판은 소쇄원 등 우리 전통 정원들의 식물
배치와 식물의 의미를 영문을 병행해 보기 쉽게 잘
정리해 놓았습니다. 다음번 소쇄원에 갈 때에는 이

책을 들고 가서 구역별 나무를 찬찬히 살펴보려고 합니다. 국립수목원은 서울 예술의전당에서 '소쇄원 낯설게 산책하기'(2019년)라는 한국 정원 전시도 연 적이 있습니다. 소쇄원을 사진, 공예, 설치작업 등 다양한 방식으로 해석하고 소쇄원의 식물 10여 종을 선정해 그 표본을 전시한 시도입니다. 이 같은 기록의 노력이 옛 '소쇄원도'처럼 미래 세대가 우리 정원문화를 이해하는 데 도움이 되리라 기대합니다.

소쇄원 제월당에 올라앉으니 바로 옆 감나무의 감이 무르익고 있었습니다. 풍경 속 물과 바람이 전하는 시원한 감각들이 마음을 씻는 느낌이었습니다. 마당의 연못에, 또 연적에서 또르르 따른 벼루라는 작은 연못에 조선 시대 선비들은 마음을 비추었을 겁니다. 그 옛날 양산보가 왜 정원에서 머무르며

책을 읽었는지 절로 이해가 됩니다. 하긴 로마의 정치인 마르쿠스 툴리우스 키케로(BC106~BC43년)도 고귀한 삶의 조건으로 정원과 서재를 꼽았다죠.

요즘 정원 분야에서는 'K-가든' 개념을 정립하겠다는 시도들이 있습니다. 현대적 기법으로 전통을 재해석한 한국 정원을 만들어야 한다는 공감대는 있지만, 아직 '이것이 K-가든이다.'라고 말할 수 있는 사람은 없습니다. 확실한 것은 다들 소쇄원을 K-가든의 교과서로 삼고 있다는 점입니다. 전통을 재해석하려면 일단 전통을 제대로 감각하고 이해해야 하니까요. 계절마다 소쇄원을 자주 찾아 한국의 정원 미학을 몸으로 느끼는 게 선행돼야 할 것입니다.

조선 시대 선비들은 한없이 우아한 방식으로 꽃을 가꾸고 감상했습니다. 그걸 담은 기록들이 여럿 전해지고 있습니다. 조선의 문신 성현(1439~1504년)은 눈 내리는 소리와 매화 향기, 다산 정약용(1762~1836년)은 이른 새벽 연꽃 피는 소리 같은 공감각을 얘기했지요. 특히 다산은 「국영시서(菊影詩序)」에서 가을밤 흰 벽에 국화 화분을 세워놓고 촛불을 비춰 벽에 어리는 그림자를 감상했다고 썼습니다. 저도 작은 방 안에서 불을 끄고 따라 해봤습니다. 서울시립대 환경원예전에서 사 왔던

국화 분재를 스탠드 불빛으로 비춰보니 방 안이 국화로
가득 차는 듯했습니다. 그러니 소쇄원 제월각이나
광풍각에서 감상하는, 달에 비치는 매실나무의 선(線)은
얼마나 아름다울까요. 그날 이후 꽃을 감상하는 방법을
요리조리 궁리하게 됩니다. 꽃을 꽃병에 담고 위에서
수직으로 촬영하면 옆에서 볼 때와는 새로운 느낌이
생겨나더라고요.

　　겸재 정선(1676~1759년)이 그린 「독서여가」라는
그림도 한가로운 날의 꽃 감상을 전합니다. 그림 속에는
툇마루에 부채를 들고 편안한 자세로 앉아 마당에
놓인 화분을 바라보는, 겸재 정선으로 추정되는 문인이
있습니다. 방 안에는 책이 가득하고 열린 창호 문밖으로는
노송이 보입니다. 그의 시선이 향하는 곳은 작약과 난초가
자라는 청화 문양의 작은 백자 화분입니다. 사대부가 꽃을
키우는 뜻은 곧 마음을 닦고 덕을 기르는 것이었지요.
요즘도 다르지 않은 것 같습니다. 식물의 위로를 찾는
사람들이 많아지면서 서울 호림박물관에서 열렸던 '조선
양화' 전시(2023년)가 조용하게 큰 인기를 끌었습니다.
매화, 연꽃, 국화 등 16종의 식물과 괴석을 다룬 조선
시대 강희안의 원예서 『양화소록』 등을 공감각적으로
풀어낸 전시 기법이 매우 수준 높았습니다. 저는 감동이

호림박물관의 '조선 양화' 전시(2023년)

위 　조선시대 원예서 「양화소록」

아래 　겸재 정선, 「독서여가」

위　　홈을 판 나무로 물을 흐르게 한 소쇄원
오른쪽　　대나무가 우거진 소쇄원 입구

오래 남아 한 번 더 가 봤습니다. 여러 식물원이 옛 문헌을
전시로 풀어내는 시도를 하고 있는데, 호림박물관의 '조선
양화'를 귀감으로 추천하고 싶습니다.

　소쇄원에 가셨다면 인근 담양 명옥헌(鳴玉軒) 원림도
꼭 가 보셔야 합니다. 물 흐르는 소리가 옥이 부딪히는
것 같다고 해서 명옥헌입니다. 명옥헌 가는 길의 300년
된 후산마을 느티나무도 봐야겠지만 집집 마당에 있는
감나무들이 감동입니다. 그 감나무들을 지나면 놀랍도록
황홀한 세상이 펼쳐지는데요, 명옥헌 정자에 올라
네모난 연못에 비치는 배롱나무 숲을 그저 온몸으로
느껴보십시오. 화려하고 영화로운 시절을 상징하는
배롱나무는 어떻게 금방 시들지 않고 한여름 내내 꽃을
피울까요. 절대적인 아름다움 앞에서는 눈물이 난다죠.
저는 그곳에 다시 가면 왠지 배롱나무꽃을 닮은 진분홍색
눈물을 흘릴 것만 같습니다.

3만 년
모과나무 정원

우리는 왜 정원에 가는가? 정원을 산책하면서
어떤 심적 상태에 이르기 원하는가? 대구시 군위군
'사유원'(思惟園)에 다녀온 후 뇌리에서 떠나지 않는
질문입니다. 사유원은 동대구역에 내려서도 차로 한
시간 더 달려야 도달하는 곳입니다. 그런데도 전국에서,
해외에서 찾아옵니다. 입장객 열 명 중 여섯 명이 서울과
수도권 거주자입니다. 2021년 10만 평 규모로 문을 연 후
지금까지 6만 명 넘는 유료 입장객이 다녀갔습니다. 깊은
산자락에서 열리는 음악회도 요가 클래스도 성황입니다.
무엇이 비결일까요?

사유원에 들어서면 가파른 산길을 오르는 여정이
곧바로 시작됩니다. 건축계의 노벨상으로 통하는
'프리츠커상' 수상자인 포르투갈의 알바루 시자와

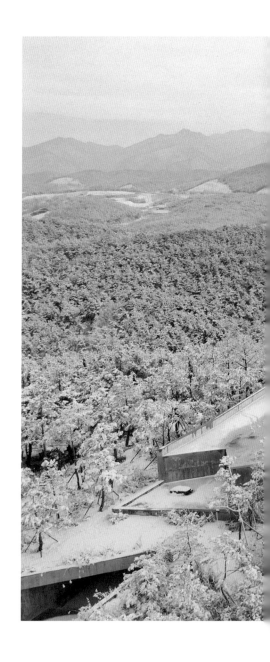

사유원(photo ⓒ 사유원)

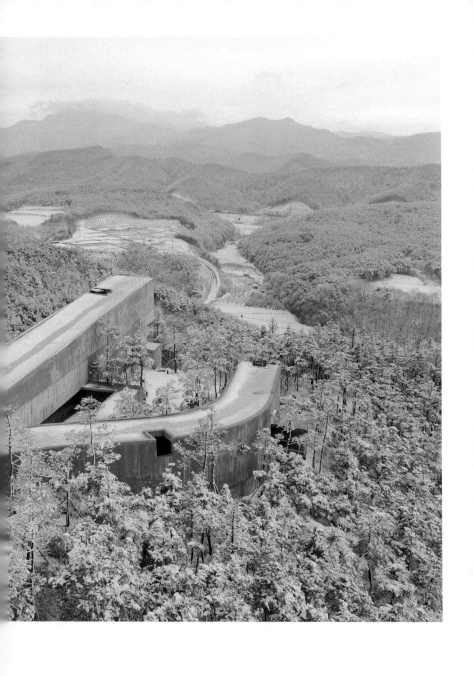

위　　사유원에서 보이는 풍경
아래　　사유원의 모과나무

국내 유명 건축가 승효상과 최욱의 건축물이 길을
따라 나타납니다. 건축물이 풍경의 한 부분으로 사유를
일으킵니다. 숲길마다 새로운 경관이 펼쳐지고, 장면마다
주인공이 바뀝니다. 오래된 모과나무와 소나무, 마음을
어루만지듯 부드럽게 흔들리는 은빛 억새……. 흰색의
작은 경당 '내심낙원'에 스며드는 한 줄기 햇빛을
보면서는 생각합니다. 구원의 빛이 아닐까?

관람객은 드넓은 숲에서 자신이 원하는 만큼 정원을
둘러보면 됩니다. 사유원이 제시한 추천 관람 코스는 한
시간짜리부터 네 시간짜리까지 네 가지 종류가 있지만,
삶에 정답이 없듯 사유원 산책의 정답도 없을 것입니다.
숲길을 오르다 지치면 벤치에 앉아 그저 빛과 바람을
느끼며 쉬면 됩니다.

바스락, 낙엽 카펫이 깔린 만추(晩秋)의 사유원에서는
은은하지만 잊을 수 없는 향기가 났습니다. 수줍은 듯
작은 연분홍 꽃을 피운 꽃댕강나무였습니다. 잎을 모두
떨어뜨린 650살 넘은 모과나무는 노란 열매를 금괴처럼
주렁주렁 달았습니다. 맞은편 단풍나무는 이에 질세라
빨간 별들을 하늘에 띄웠습니다.

사유원에서 첫 번째로 지어진 '현암'이라는 건물에서
진행되는 티하우스에 참여해 보았습니다. 장대한 팔공산

산세가 파노라마 뷰로 눈앞에 펼쳐졌습니다. 숲의 바다 위에 건물이 떠 있는 듯한 형세였습니다. 먼저 도착한 두 명의 젊은 여성이 나란히 앉아 그 전망을 누리며 차를 마시고 있었습니다. 물어보니 둘이 함께 건축 일을 한다고 했습니다. 정향 잎으로 만든 돈차를 우려 마시는 시간은 참으로 고요했습니다. 졸졸 차 따르는 소리가 자연의 물소리로 들렸어요. 비현실적인 공간에서 가야금 라이브 연주까지 들으니 속세에서 시달렸던 마음이 씻어지는 것 같았습니다.

사유원을 걷다 보면 곳곳에서 의외의 공간을 만납니다. 벽체를 세운 작은 조형공간도 있고 벤치도 있습니다. '다불유시'(多不有時)라는 곳도 있어요. WC의 영어 발음을 한자어로 넉살스럽게 표현한 화장실이죠. 생태 화장실을 만들자는 설립자의 의견에 따라 승효상 건축가가 지었다고 합니다. 바닥에 그저 작은 네모 하나 파낸 이 야외 화장실을 보면서 전남 순천 선암사의 해우소와 닮았다고 생각했습니다. 일을 보며 풍광을 느낄 수 있어 한국의 아름다운 화장실로 일컬어지는 곳이죠. "눈물이 나면 기차를 타고 선암사로 가라/선암사 해우소로 가서 실컷 울어라/해우소에 쭈그리고 앉아 울고 있으면/죽은 소나무 뿌리가 기어다니고 목어가 푸른

하늘을 날아다닌다"라는 정호승 시인의 시 「선암사」도
떠올랐습니다.

　　사유원에 처음 가봤을 때 건축물이 기억에 남았다면,
두 번째 방문에서는 건축과 어우러진 자연이 눈과 마음에
들어왔습니다. 사유원 내 전통 한국 정원인 '유원'도
그중 하나였어요. 소나무와 석재로 계곡과 연못을
구현한 이곳의 정자에 오르자 가을바람이 꽃향기를
실어날랐습니다. 사유원의 조경은 세계조경가협회
'제프리 젤리코상'을 2023년 한국인으로는 처음 받은
정영선 조경설계서안 대표와 그의 후배인 박승진
디자인스튜디오 로사이 대표가 주로 맡았습니다. 박
대표는 말합니다.

　　"사유원 설립자는 2006년 산을 매입해 2009년부터
　　정원을 조성했습니다. 그는 건축가, 조경가와
　　끊임없이 소통하고 질문하면서 적극적으로 공간에
　　개입합니다. 여러 의견을 듣되 본인이 소화해
　　구현한다는 점에서 직접 마스터플래너 역할을 하는
　　셈입니다. 웬만한 사업가라면 골프장으로 개발했을
　　법한 야산을 정원으로 만들면서 가급적 벌채하지
　　않았습니다. 산을 망가뜨리지 않고 경관을 가치 있게

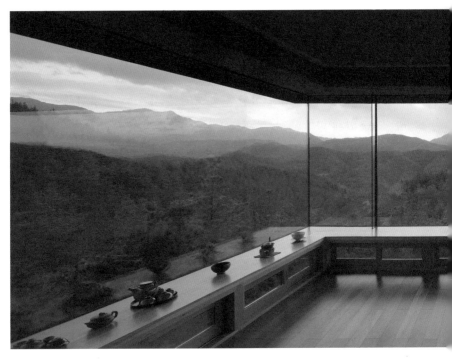

사유원의 '현암'(photo ⓒ 사유원)

드러내고 싶어 했습니다. 유원은 '소쇄원 감성'을
담고자 한 곳입니다. 우리 옛 정원의 문법을 살려
경사지에 물을 흐르게 하고 모았습니다. 경관을
넘나드는 공간을 지금 시대에 재현했습니다."

사유원은 유재성 전 TC태창 회장(1946년생)이
오래된 모과나무를 사 모으면서부터 시작된 정원입니다.

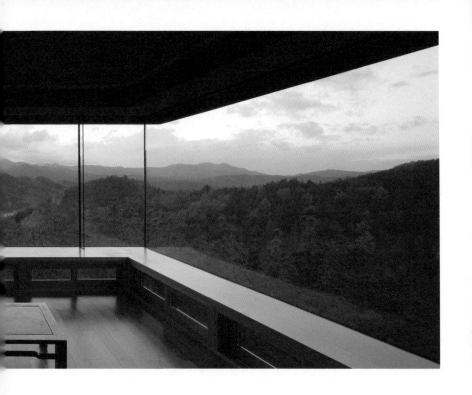

1989년 그는 300년 수령의 모과나무 네 그루가
일본으로 밀반출될 위기라는 얘기를 회사 정원사로부터
들었습니다. 이내 부산항으로 달려가 이미 컨테이너에
실린 모과나무를 사 왔죠. 그때부터 오래된 모과나무를
사서 회사 공장에 심기 시작했습니다. 나무를 심을 더
넓은 땅이 필요해 사들인 군위의 야산이 지금의 사유원
부지입니다. 300년 넘은 모과나무 108그루를 심었으니
3만 년 넘는 세월을 모은 셈입니다.

사유원 곳곳에는 설립자의 필체로 새겨진 60여 개의
표지판이 있습니다. 박경리의 소설 『토지』를 의역하는 등
각 공간에 맞게 직접 내용을 선정했습니다. 오랫동안 공자,
노자, 장자를 두루 공부한 이력이 느껴지는 글귀들입니다.
때로는 과하다 싶기도 하고 혹자는 너무 대놓고 사유를
강요해 불편하다는 얘기도 합니다만, 그만큼 설립자의
의지가 간절하게 전해지는 곳입니다.

이토록 드넓은 땅에 유명 건축가와 조경가를
불러 모아 정원을 조성한 사유원 설립자가 갈수록
궁금해졌습니다. 여러 통로를 통해 평가를 들어봤습니다.
"거친 듯해도 굉장히 섬세하고 꼼꼼한 사람", "늘 새로운
것에 도전하는 스티브 잡스 같은 경영인", "시인이 되고
싶었던 예술 애호가이며 예술 후원자이자 그 자신이
예술가"……

골프를 하지 않는다는 그는 몽골 초원을 오토바이로
달리고, 새와 열대어를 촬영해 온 전문 사진작가이기도
합니다. 대구의 태창철강 회의실 한가운데에는 최재훈
작가의 달항아리와 찻사발들을 두고 있습니다. 어떤
생각으로 사유원을 조성한 걸까요? 유재성 사유원
설립자로부터 직접 들어봤습니다.

유 설립자는 경북 김천의 초가집에서 나고

자랐습니다. 밭에서 따 온 고추가 빨갛게 지붕 위에서
익고 있을 때 흙 마당에서는 어머니가 멍석을 깔고
칼국수를 만들어 주셨다고 합니다. 마당에 핀 채송화와
봉선화를 보면서 국수를 먹던 유년기의 경험이 훗날
정원을 가꾸는 계기가 됐습니다. 50년 전 경북대 후문
앞에 터를 잡고 살면서 다양한 나무를 심었고, 사업을
하면서는 전국 계열사마다 공장 정원을 가꾸었습니다.

특히 일본에 팔릴 뻔한 모과나무를 웃돈 주고 사들인
후부터 애지중지하며 나무를 공부해 지식이 상당한
경지에 올랐습니다. 20년간 모과나무를 비롯해 소나무,
소사나무, 백일홍 등을 모으다 보니 자연스럽게 사유원을
만들게 된 것입니다. 풍상을 이겨낸 모과나무에서 배울
것이 많다는 생각에 모과나무 108그루를 심은 장소를
'풍설기천년(風雪幾千年)'으로 이름 지었습니다.

늦가을 풍설기천년은 장관이었습니다. 굵직한
모과들이 나무에도 땅 위에도 가득했습니다. 그중에는
수령이 650년 넘는 것으로 추정되는 높이 3.9미터, 둘레
4.85미터의 모과나무가 있었습니다. 2021년 한국교원대
환경교육과 김기대 교수가 국가문화유산 포털에서
천연기념물과 시도기념물로 등재된 모과나무 고목 다섯
그루의 키와 둘레 등을 토대로 단순 및 다중회귀 분석을

통해 관계식을 산출해 651년이라는 수령을 추정했습니다.
1370년은 고려 공민왕이 재위하던 시기입니다. 사유원
직원들은 "자꾸 보면 어느 순간 할아버지같이 느껴지는
나무"라고 합니다. 유 설립자는 말합니다.

> "모과나무는 여러 미덕이 있습니다. 오랜 세월을
> 겪은 고목에서 봄이 되면 어김없이 분홍빛 꽃이
> 피고 가을이 되면 노란빛으로 물든 열매와
> 아름다운 단풍을 보여줍니다. 특히 수령 300년 넘은
> 모과나무들은 다가오는 계절의 변화에 순응하는
> 존재의 미학을 보여주죠."

TC태창은 태창철강 등 여덟 개 계열사와 공익재단 두
곳을 가진 그룹입니다. 사유원도 그중 한 계열사입니다. 유
설립자는 1946년 부친이 대구 북성로에 문을 연 70평짜리
철재 가게 '태창철재'를 1967년 물려받아 매출 1조 원대에
육박하는 기업으로 키웠습니다. 1970, 1980년대 포항제철
냉연코일과 열연코일 판매점 권한을 취득하며 기업의
성장 토대를 마련했습니다.
그는 김천에서 태어났지만 6·25전쟁 때 대구로 피난
와서 대구상고와 영남대를 나왔습니다. 대구중 2학년

위 대구 태창철강 회의실
아래 유재성 사유원 설립자
 (photo ⓒ 사유원)

때 쓰러져 전신마비가 되는 등 힘든 투병 생활을 했지만
피나는 노력으로 건강을 회복했습니다. 협화상회에서
시작해 태창철재, 태창철강으로 이어진 기업사는
한국의 근현대사와 맞물려 여느 기업 못지않은 고난을
겪었습니다. 하지만 그때마다 창의와 도전정신으로
헤쳐왔다고 합니다.

"수십 년에 걸쳐 전 세계의 유명한 공원, 정원,
박물관과 미술관을 두루 다녔습니다. 아름다운
곳이 많지만 기존의 어느 장소도 모델로 삼지는
않았습니다. 특정 장소를 모델로 삼는 것은
아류를 낳는 것일 뿐입니다. 세상에 없는 정원을
만들기로 결심한 결과가 사유원입니다. 우리만의
차별점을 깊이 생각했고, 취지에 공감하며 잘
표현할 전문가들을 찾아 모셨습니다. 팔공산
비로봉(1193미터)과 산맥을 차경(借景)하는 사유원은
일출과 일몰 장면이 절경입니다. 현암, 금오유현대,
팔공청향대, 소강탄금대, 대붕대 등 원내 곳곳에
조성된 전망대와 평상, 벤치에서 해가 뜨고 지는
모습을 감상하기를 추천드립니다."

유 설립자는 평생 키워온 TC태창의 회장 자리를 딸(유지연 사유원 대표)에게 물려주고 미래 세대를 키워내는 사야장학재단 이사장 자리만 맡고 있습니다. 오페라, 뮤지컬, 국악 발전을 위해 대구시에 4년간 20억 원을 기부하는 약정도 맺었습니다. 문화예술을 통한 환원으로 수준 높은 사회를 만드는 데 기여하고 싶어서랍니다. 돈을 벌어 나만 잘사는 것이 아니라 많은 사람이 함께 누릴 수 있는 문화와 사색의 정원을 만들겠다고 합니다. 사유원은 야외 정원에서 국악제를 여는 등 여느 정원들과는 확실히 차별되는 '우리 문화'의 길을 새로 내어 걷고 있습니다. 모과나무는 천년을 살 수 있는 것으로 알려져 있죠. 그 신비로운 생명력을 갖는 사유원이 되기를 바랍니다.

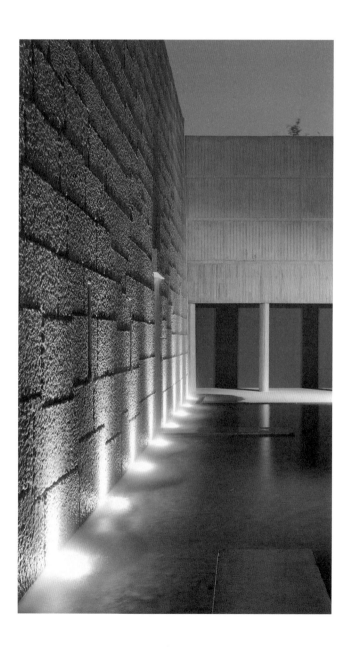

나무를 심은 사람을
찾아서

경북천년숲정원에 처음 가 본 것은 2022년
늦가을이었습니다. 당시 사춘기를 겪던 딸과 단둘이서
국내 여행을 할 때였습니다. 행선지를 정하지 않고
출발한 여행이었는데 차를 몰다 보니 전국의 숲과
정원을 돌아보고 있더라고요. 아침 물안개가 꿈결
같던 경북 안동의 낙동물길공원을 거쳐 해 질 녘 경주
서출지의 고즈넉함에 경탄하다가 경북천년숲정원을
만났습니다. '임시 개장'이란 안내가 있는데도 사람들이
꽤 많았습니다. 특히 정원 입구 쪽 외나무다리는 인파가
몰리는 인기 포토존이었어요.

날이 저무는 시간이라 아쉬움을 남기고 떠났던 그
정원이 2023년 4월 경상북도 첫 지방정원으로 문을
열었습니다. '수목원·정원의 조성 및 진흥에 관한 법률'은

정원을 조성·운영하는 주체에 따라 국가정원, 지방정원, 민간정원 등으로 구분하는데, 경북천년숲정원은 경기 양평 세미원, 전남 담양 죽녹원 등과 함께 전국에 일곱 곳인 지방정원 중 한 곳입니다.

경북천년숲정원은 정식 개장 후 전국구 '인생 사진 맛집'으로 등극했습니다. 알고 보니 외나무다리는 2002년 태풍 루사로 쓰러진 나무를 활용한 것이었더라고요. 그런데 이곳은 어느 날 갑자기 생긴 정원이 아니라 긴 역사를 품은 곳이었어요. 불국토(佛國土)로 불리는 경주 남산 자락, 선덕여왕릉을 마주 보는 10만 평 숲은 여왕이 살던 시절에는 18만 호 기와집에 100만 명이 살던 곳이었다죠. 신라인의 마을에 천년의 세월이 흘러 왜가리가 날던 논은 대한제국 시절 묘목장이 됐다가 임업시험장으로, 다시 산림환경연구원으로 변신했습니다. 40년 전 묘목들이 아름드리 숲을 이룬 이곳은 1990년대 후반부터 일반에게 개방돼 경주 지역 사람들의 오랜 쉼터였어요.

그 옛날 이곳에 나무를 심은 사람은 누구였을까? 이 숲정원의 태동기를 함께한 사람은 누구였을까? 울창한 숲도 태초엔 누군가 나무를 심었지 않았겠습니까? 천년숲정원의 오랜 역사를 알고 싶어 이 정원의 일부인

남편이 생전에 심은 나무를 안아 보는 서석태 씨

경북산림환경연구원에 문의해 봤습니다. 하지만 연구원
측은 "오래 일한 직원분들은 다 퇴직하셔서……"라며
난감해했죠. 오랜 기자 생활에 따른 취재 본능이
발동했습니다. 문헌 기록이 없다면 증언이라도 채록해야
한다! KTX를 타고 경주로 내려가 인근 갯마을의 경로당을
무작정 찾아갔습니다. 그곳에서 만난 한 어르신이
말했습니다. "2년 전 저세상으로 간 최병문 씨가 쭉
임업시험장(경북산림환경연구원)에 다녔어요. 쪽문 바로
옆집에 살았지. 지금도 부인은 그 집에 살아요."

경북천년숲정원 안에 있는 경북산림환경연구원 쪽문
옆집이었습니다. 백구(白狗)가 마당을 지키는 그 집 앞에서

무턱대고 기다렸습니다. 30분쯤 지났을까. 외출했다가
돌아오는 한 여성을 만날 수 있었습니다. "혹시 최병문
씨 부인이신가요?"라고 물었더니, 그렇다고 했습니다.
서석태 씨(1954년생)였습니다. "잘 찾아오셨네. 하긴 이
동네에 나만큼 이 정원을 아는 사람도 없어요. 남편(최병문
씨)과 함께 근무했던 사람들은 이제 다 퇴직하고
없으니까요." 그가 맞아 준 집 안 곳곳에는 그들의
가족사진이 걸려 있었습니다. "우리는 1974년 결혼해 쭉
이 집에 살았어요. 여기 경주 갯마을에 30호쯤 사는데,
마을 사람들이 우리 집 옆 쪽문을 통해 수목원의 풀도
베고 나무도 심으러 다녔어요. 남편도 연구원 기능직으로
일하는 동안 많은 나무를 심었답니다."

　이 집 마당에도 작은 텃밭 정원이 있었습니다.
족두리꽃, 참나리, 애기범부채, 탐스럽게 열린 가지…….
서 씨는 "이거 냄새 좀 맡아보소."라며 보라색 꽃을 피운
사파이어 세이지 잎을 건넸습니다. 기분이 우울할 때 이
허브 향을 맡으면 행복해진다면서요. 함께 천년숲정원을
돌아보기로 했습니다.

　　"남편 살아 있을 때 쪽문을 통해 임업시험장
　　수목원(현재의 천년숲정원)을 매일 산책했어요.

394

지금도 우리 손주들은 여길 거닐 때마다 '이 나무는 할아버지가 심은 나무'라고 말해요. 아이들도 마을 주민들도 저마다 이 숲에 주인의식이 있어요. 저는 사람들에게 10만 평 정원을 앞뜰로 갖고 산다고 자랑한답니다. 평생 나무랑 가까이 살았으니까요."

메타세쿼이아 숲에 이르렀습니다. 나무들이 우거져 초록의 색감이 깊었습니다. 메타세쿼이아가 어찌나 우람한지 서 씨가 두 팔을 벌려도 절반밖에 못 껴안았습니다. "지금이야 숲이지, 40년 전에는 허허벌판에 가느다란 어린 메타세쿼이아만 있었어요. 연구원 앞의 40미터 높이 메타세쿼이아 두 그루도 1970년대에 남편이 심은 묘목이 자란 것이거든요."

메타세쿼이아는 생장 속도가 매우 빨라서 전 세계적으로 조경수로 인기입니다. 한국의 메타세쿼이아는 국내 대표 산림학자인 고 현신규 박사(1911~1986년)가 1956년 미국에서 들여왔다고 합니다. 낙우송과 매우 비슷하게 생겼지만, 낙우송 잎이 어긋나기로 달리는 데 비해 메타세쿼이아는 마주나기로 납니다. 서 씨는 함께 걸으며 낙우송에 발달해 있는 기근(숨을 쉬는 뿌리)의 여부로 두 나무를 구별했습니다.

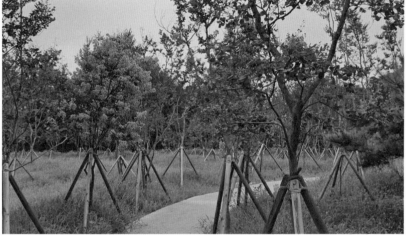

위 경북천년숲정원의 무궁화원

아래 경북천년숲정원의 배롱숲

칠엽수가 빼곡하게 들어선 나무 터널에
다다랐습니다. 기념사진을 찍는 방문객이 많았습니다.

"이 나무들은 1979~1980년 남편과 마을 사람들이
심은 거예요. 그때는 나무들이 지금처럼 이렇게
자라날지 몰랐어요. 좀 더 간격을 두고 나무를
심었어야 하는 게 아닌가 싶을 정도라니까요. 그러고
보니 40년 넘게 이 길을 걸어왔네요."

천년숲정원에는 서 씨의 남편이 심었다는 오래된
나무들만 있는 게 아니었습니다. 연구원 안에서 양묘하던
배롱나무 340주로 2023년 5월 배롱숲이 새롭게
조성됐어요. 배롱나무는 경상북도의 도화(道花)입니다.
무더위와 척박한 토양에서도 잘 자라면서 꽃과
수피(樹皮)가 우아한 배롱나무는 강건하고 생활력이
강한 경북도민의 기품과 닮았다는 설명입니다. 이제 막
심은 배롱나무들은 분홍, 보라, 하얀색의 꽃을 피워내고
있었어요. 줄기가 연약해 보였지만 그래서 꽃과 어울림이
한 편의 시(詩) 같기도 했습니다. 이 어린 나무들도
언젠가는 노목(老木)이 될 테죠.
　　서 씨가 남편을 애틋하게 떠올리는 장소는 버들못

정원이었습니다. 개나리, 조팝, 좀작살, 쉬땅나무 등 꽃 피는 관목들이 연못을 둘러싸고 있었습니다. "개나리 필 때 저 연못 옆 버드나무는 물에 들어가지 않으려고 깨금발 하는 모습이 참 예뻐요. 한번 볼래요?" 서 씨가 휴대전화 사진첩에서 봄의 버들못을 보여줬습니다.

　　"남편이랑 이 연못가에서 두런두런 많은 얘기를 했어요. 남편이 천생 양반이라 마누라한테 화내는 일도 없고 자상해서 주변 사람들로부터도 인격적으로 대접받고 살았어요. 요즘도 커피 끓여 보온병에 담아 와 연못가에 앉아요. 남편과의 추억이 저절로 떠올려지거든요."

　　뵌 적은 없지만, 하늘에 계신 최병문 씨가 부러웠습니다. '최병문 선생님, 사모님께서 요즘도 커피 끓여 와 선생님을 생각하신대요. 잘 지내시지요.'
　　경북천년숲정원에는 수목 355종 5만 본, 초목 55종 14만 본 등 410종 19만 본의 식물이 식재돼 있습니다. 특히 초본의 대부분은 지방정원으로 조성하면서 새롭게 심은 것입니다. 여러 종류의 무궁화를 감상할 수 있는 무궁화동산, 신라 이미지를 형상화한 서라벌 정원, 울진

위 화랑교육원

아래 서출지

후정리 향나무 등 경북 지역 천연기념물의 후계목을
키우는 천연기념물원도 만들었습니다. 어린 학생들이
견학 와서 숲을 배우는 모습이 보기 좋았습니다.
경북천년숲정원은 지나간 시간을 음미하는 곳인 동시에
우리가 미래를 위해 해야 할 일을 일깨워주는 '축적의
시간의 장소'라는 생각을 했습니다.

"숲정원만큼 시간을 켜켜이 쌓아 물려줄 수 있는
유산이 있을까요? 한 가지 바람이 있다면 자연에 너무
많이 손대지 말았으면 좋겠어요. 돈 들여 불필요한
인공물을 만드는 대신 후세를 위해 자연스러운
모습을 남겨줘야 해요. 그래야 나무의 강인한
생명력과 숲이라는 선물을 느낄 수 있거든요."

경북산림환경연구원에서 2002년부터 근무했다는
전원찬 산림환경과장은 고 최병문 씨가 연구원에서
오랫동안 일하면서 지금의 경북천년숲정원 나무를 심는
데 기여한 사실을 확인해 주었습니다. "함께 밥도 여러
번 먹었습니다. 참 열심히 하셨죠. 옛날 공무원들은
전부 현장에 나가 삽 들고 나무를 심었으니까요." 전
과장 개인적으로는 연구원 본관 앞에 심어진 은목서가

뜻깊다고 했습니다. "경북대 임학과에 다니던 1988년, 연구원으로 실습을 나왔을 때 봤던 은목서가 지금도 같은 자리에 있습니다. 당시 은목서의 북방한계선은 경주 부근이었는데, 지금은 기후변화로 인해 서울에서도 심는 나무가 됐어요."

경북천년숲정원에 가신다면 꼭 인근 서출지에 들러 보십시오. 연꽃과 배롱나무가 어우러지는 광경이 한 폭의 수채화 같은 곳입니다. 근처 화랑교육원 안에도 비밀의 정원이 있습니다. 그곳의 연못에 피어나던 물수제비를 잊지 못합니다.

《동아일보》「김선미의 시크릿가든」에 이 내용을 게재한 후 서석태 씨에게 안부 전화를 드렸습니다. 집안과 마을에서 기사가 화제가 됐다고 하셨는데요, 그다음 말은 이랬습니다. "운동 마치고 집에 왔을 때 무턱대고 집 앞에 기다리고 있기에 처음엔 정말 신문기자 맞나 했죠. 그런데 여기저기 정원에 대해 알려달라는 진심이 느껴져서 옷도 못 갈아입고 열심히 설명했네요. 잘 지내지요?"

정원을 취재하면서 요즘 다시 생각하게 되는 소중한 우리 말이 있습니다. '잘 지내요?'라는 말이요. 그것이 바로 심신의 웰빙(well-being) 아니겠습니까? 정원의 작은 생명체들도, 당신도 부디 잘 지내기를 바랍니다.

경북천년숲정원의 외나무다리

5부

감각의 위로

21 미지의

정원 속
열 개의 감각

먼저 다녀온 지인들이 말해 줬습니다. "울산에 근사한 정원이 생겼어요." 궁금하던 차에 정원 측에서 연락이 왔습니다. "정원주인 이상국 '미지의' 대표와 장석주 시인이 참여하는 정원 토크에 초대합니다. 정원을 주제로 한 콘서트와 핑거 다이닝(손으로 음식을 먹는 것)도 예정돼 있습니다."

'미지의'라는 정원 이름부터 미지의 느낌이었습니다. 정원 소개문은 이랬습니다. "아직 읽지 못한 책, 들어보지 못한 음악, 처음 만나는 작품, 맛보지 않은 음식, 가 보지 않은 정원, 그리고 돌·나무·물이 있는 곳, 미지의."

이 설명이 특히 호기심을 불러일으켰습니다. "온전한 평온함을 위해 포크와 나이프 소리마저 들리지 않는 핑거 다이닝을 준비했습니다. 미지의 정원 이야기를 담은

메뉴로 천천히 맛을 산책하며 장소를 경험해 보세요.”

울산역에서 내려 택시를 타고 15분쯤 이동하니
목적지 주소에 도착했습니다. 어디가 미지의일까?
주변에는 한옥으로 된 한정식집들이 보였는데 유독
미술관 같은 현대식 건물이 눈에 띄었습니다. 그 문을
열고 들어가 봤습니다. 정원의 입장권을 살 수 있는
미지의 아트숍이었습니다. 고급스러운 장소들에서 만날
수 있는 니치 향수(개성을 살린 향수)류의 향기가 났습니다.
정원의 주제인 돌, 나무, 물을 주제로 작가들이 만든
향수와 작품을 파는 곳이었어요. 그곳에서 이상국 미지의
대표와 처음 마주쳤습니다.

그가 안내하는 정원의 출입구는 도로를 가운데에
두고 아트숍 맞은편에 있었습니다. 철문을 열고 들어서자
곡선의 통유리 건물, 그 앞에 넓게 펼쳐진 정원(5000㎡)이
보였습니다. 영남알프스 9봉 중 하나인 고헌산이 폭
감싸는 형세였어요. 소나무와 남천, 힘찬 물줄기의 폭포,
그리고 울퉁불퉁한 질감의 우윳빛 돌들……. 정원 바로
옆에 태양을 안고 흐르는 골안못에는 흰뺨검둥오리들이
헤엄치고 있었는데 참 평화로워 보였습니다.

이 대표와 정원을 둘러봤습니다. 구역마다
시적(詩的)인 이름과 설명이 있었습니다. 목화, 연화, 지의,

백야, 애추, 비연……. 예를 들면 이끼 공간의 이름은 '지의(地衣)'입니다. 이끼를 '아주 느리게 오랜 시간을 끝맺고 자연으로 되돌아간 땅의 옷'으로 표현했습니다. '목화' 구역의 설명은 이렇습니다. '긴 침묵을 깨고 돌 위에 스며든 꽃—화려하지 않지만 아름답습니다. 변화할 수 없지만 아주 단단합니다. 세월의 흔적이 아름답게 피어나 자리 잡은 돌꽃입니다.'

이 대표는 말합니다. "정원을 만들 때 제가 가장 신경 쓴 건 존귀한 자연에 부끄럽지 않도록 최대한 자연 그대로의 모습을 구현하는 것이었습니다. 고요하게 명상할 수 있는 공간을 만들려고 생각하니 돌이 필요했어요. 그런데 돌 구하기가 여간 어려운 게 아니었어요. 마음에 드는 돌이 없어 중국에서 수입하려던 찰나 경북 문경에서 찾았습니다. 3200톤을 사 왔는데 건물 짓는 비용보다 돌 사는 데 돈이 더 들어갔어요. 머릿속에 있던 정원, 어릴 때 뛰어놀던 자연을 개념화해 정원의 각 구역을 구성했습니다. 제 생각을 글로 옮기는 건 장석주 시인의 도움을 받았습니다."

왜 정원을 만들게 된 걸까요? 그는 맨손으로 사업을 시작해 울산에서 40년 가까이 양돈업체를 운영하고 있습니다. 앞만 보며 살다가 마음의 휴식처가 필요해

2018년 이곳의 땅을 샀습니다. 지형이 아름다워 개인 거처를 만들려고 했는데 사회가 점점 피폐해지는 모습을 보면서 사람들과 함께 누리는 공간을 만들겠다는 생각으로 바뀌었습니다.

정원의 나무들은 전부 산에서 가져온 것입니다. 어린 시절 추억을 더듬게 하는 도토리나무, 싸리나무, 때죽나무, 망개나무, 진달래……. 그런데 정원에는 빼어난 수형의 나무들만 있는 게 아닙니다. 돌 틈에서 피어난 나무도 있고 벼락 맞은 돌배나무도 있습니다.

"사람으로 치면 암에 걸리거나 암보다 심한 아픔을 겪은 나무인데도 가지에서 잎이 나고 꽃이 피고 열매를 맺어요. 놀라운 치유 능력이죠. 저는 사업하면서 힘든 부분을 스스로 해결하지 못할 때 정원에 나와 질문을 던집니다. 내가 왜 이토록 아플까 하면 자연이 뭐라고 하겠어요. 느끼는 것은 사람마다 다 다르지 않을까요? 제 경우엔 비 오는 날 정원을 걷는데 나무가 이렇게 말하는 것 같았습니다. '이 사람아. 자네는 비 오면 어디 들어가 피할 수나 있지. 나는 비가 오면 맞고 때로는 폭풍도 맞으면서 이 자리에 꿋꿋하게 서 있다.' 그러면 용기를 얻고 미래를

다시 설계해 보게 됩니다.”

　정원이 자연과 다른 점은 인간이 개입한다는
점입니다. 정원은 인간의 꿈과 이상을 자연에 구현한
장소입니다. 그래서 정원에서는 심미적 활동이
이뤄집니다. 미지의가 여느 정원들과 차별되는 점은
공간에 미감(美感)과 스토리를 담은 것입니다. 다양한
인생의 면모로 공간을 개념화한 것. 돌, 나무, 물의 소리를
채집해 공간의 소리를 만든 것. 정원 콘셉트에 맞춰 차,
향, 음식, 가구, 그릇, 브랜드 필름까지 만들어낸 것…….
그동안 미처 깨닫지 못했던 미지의 감각들이 깨어납니다.
　이 대표는 문화 기획사 ‘쿨데삭’의 김성렬 대표와
손잡고 음악, 미술, 요리 등 각 분야 30여 명의 전문가와
협업했습니다. 정원 소개서에는 이들의 명단이 마치 영화
엔딩 크레디트처럼 쓰여 있습니다. 정원주가 정원을 만든
초심을 되새기며 단단하게 중심을 잡되 전문가의 의견에
귀를 연다면 “울산의 문화 명소를 만들고 싶다.”는 그의
꿈에 다가설 수 있을 것 같았습니다.
　이날 따스한 햇살이 유리 통창으로 가득 들어오는
계단식 테라스 홀에서는 토크쇼와 작은 콘서트가
열렸습니다. 관객들을 향해 삶을 담은 이야기와 음악을

위 　　　돌, 나무, 물을
　　　　　재해석한 디저트
아래　　이끼 낀 돌을
　　　　　형상화한
　　　　　알스지 크래커
왼쪽 위　나무의 색과 질감을
　　　　　표현한 음료
왼쪽 아래 미지의 정원을
　　　　　표현한 핑거푸드

들려주는 시간이었습니다. 장석주 시인은 이렇게
말하네요.

"저는 어린 시절 굉장히 거친 삶을 살았습니다.
실업계 고등학교에 진학했다가 중퇴한 후 독학으로
시와 철학을 공부했습니다. 24세에 신춘문예에
당선돼 작가가 됐고 27세에 출판사를 차려 30대
중반이 되기 전에 사람들이 말하는 물질적 성공을
이뤘습니다. 서울 강남 청담동에 5층짜리 빌딩도
갖게 됐는데 출판사를 접고 낙향하는 일이 있었고
지독한 밑바닥까지 추락했습니다. 그때 시골에서
만난 게 땅이고 물이고 바람이고 나무였어요. 돌이켜
보니까 도시에 살면서 제가 자연을 잊어버리고
살았더라고요. 자연이 제 신체와 만나면서 일으키는
감각이 무척 신선하게 다가왔어요. 살다가 꺾였을
때 땅에서 생명의 기운을 받으며 다시 일어설 수
있었습니다."

정원보 음악가는 이곳의 돌, 나무, 물을 주제로 만든
잔잔한 브랜드필름 음악을 키보드로 연주했습니다.
그런 후 무라카미 하루키의 「스키야키가 좋아」라는

짧은 에세이를 읽어줬습니다. 일본 음악가의 「위를 보고
걷자」라는 노래가 미국에서 '스키야키'란 뜬금없는
제목으로 발매돼 압도적인 히트를 기록한 사연을 소개한
글이었어요. 이 곡을 수입하기로 한 미국의 레코드사
사장이 원래 일본어 제목을 발음하기 힘들어 발음하기
쉬운 '스키야키'로 바꿨기 때문이지요. 누군가에게 미지의
음식은 스키야키였던 것인데, 미지의 정원에 그 글을 들고
와 들려주는 젊은 음악가의 센스가 돋보였습니다.

　그 무엇보다 미지의에서 낯선 감각의 최고봉은
요리가 아닐까 합니다. 서울 강남의 아시안 노르딕 식당
'마테르'의 김영빈 오너셰프가 이 정원의 열 개 구역을
각각의 메뉴로 구현한 것에 감탄했습니다.

　드라이아이스를 키위 워터에 넣어 생기는 수증기로
안개를 표현한 '무념', 감자칩 위에 곱게 간 계란으로
골안못에 비치는 햇빛을 표현한 '심연', 당근으로 만든
틀 안에 당근 피클과 캔디드 계피를 넣고 제철 꽃으로
윗면을 가드닝한 '연화', 흑임자 파블로바(머랭 디저트)로
돌무더기를 형상화한 '애추'……. 놀랍고도 아름다운
메뉴들이었습니다.

　책자 형태의 메뉴판에는 메뉴 설명뿐 아니라 질문이
한 개씩 쓰여 있습니다. '지금껏 당신의 인생에서 인내

이상국 '미지의' 대표

뒤에 찾아온 아름다운 순간은 언제였나요?', '한 걸음, 한
걸음이 모여 긴 인생이 되듯 당신이 내딛는 한 걸음에서
가장 큰 힘이 되는 것은 무엇인가요?' 통유리창을 통해
정원을 바라보면서, 접시 위에 구현된 또 다른 섬세한
정원을 맛보면서 질문들에 대한 답을 고민하다가
깨달았습니다. '그래. 정원은 감각의 공간이자 성찰의
공간이었지.'

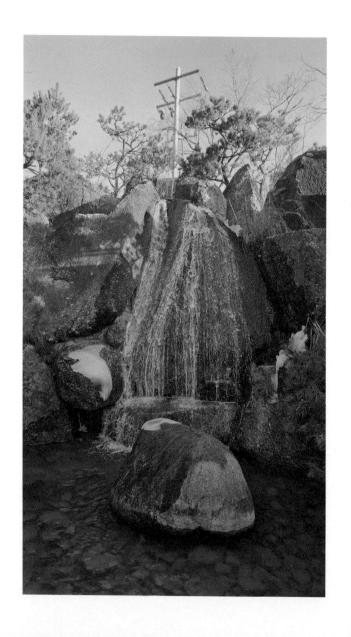

감각의 공동체

화가와 정원의 조합은 꽤 운명적이라는 생각이
듭니다. 정원에서 영감을 얻은 화가는 헤아릴 수
없이 많았죠. 클로드 모네나 귀스타브 카유보트는
예술만큼이나 식물에도 정통한 위대한 정원사였습니다.
화가들은 서로의 정원을 탐색하며 감각을 열었어요.
인상파 화가들의 정원을 선망한 메리 커샛 같은 미국
화가들은 삶의 터전을 아예 프랑스로 옮겨 정원을 가꾸며
그림을 그렸습니다.

전남 순천시 별량면 장학마을에 있는 '화가의 정원
산책' 정원을 찾아가는 내내 궁금했습니다. 화가인
정원주는 어떤 사연으로 주택정원을 가꿨으며, 어떤
그림을 그리고 있을까? 화가의 정원산책은 순천시 첫 번째
민간정원으로 누구든 방문할 수 있는 곳입니다.

9월 중순인데도 무더웠습니다. 분홍색 꽃을 피운
배롱나무 가로수가 2번 국도변에 끝없이 이어지는 걸
보면서 '정원도시' 순천에 온 것이 절로 감각되었습니다.
주물로 만든 흰색 철제 대문 앞에 다다르자 정원 안내판이
보였습니다. 화가인 정원주가 아크릴 물감으로 그린
것이었습니다. 정원주의 아들 남태우 씨(1991년생)가 먼저
나와 안으로 안내했습니다.

잔디가 깔린 너른 마당에는 헬레니즘 양식의
조각상과 장독대들이 있었습니다. 산이 정원을 포근하게
둘러 감싸 안은 구릉 지형이었습니다. 여름을 빛낸
에키네시아가 퇴장하면서 빨간 꽃무릇이 만발했을
때였습니다. 남쪽으로 운천호수를 시원하게 내려다보는
2층 주택에서 정원주가 걸어 나왔습니다. 화가 민명화
씨(1960년생)였습니다.

"1995년에 여기 300평 땅과 오래된 허름한 집을
샀어요. 조금씩 땅을 넓혀가면서 30년 가까이 정원을
가꾸다 보니 지금은 3000평이 됐어요. 남편이
프러포즈할 때 그랬어요. '당장 모아놓은 돈은 없지만
전지가위 하나로 평생 먹여 살릴 자신은 있다.
그림같이 예쁜 집을 만들어 주겠다.'고요. 결혼하고

순천 시내에 살 때 매물로 나온 이곳에 와보고 둘이
반했어요. 똑같은 돈이라도 누군가는 주식 투자를
하겠지만, 그림을 그리는 저와 조경 일을 하는
남편은 시골 생활에 대한 로망이 있었어요. 꽃을 가꾼
가정에서 자란 부부의 가치관이 같고, 남편이 제가
하는 일에 '노(No)'라고 한 적이 없어 가능했던 일
같아요."

부부의 세 자녀는 그래서 '별량면 키즈'로
자랐습니다. 아파트에 살 때 조마조마하게 층간소음을
신경 써야 했던 아이들은 시골집 안뜰에서 마음껏 뛰놀
수 있었습니다. 야생화를 주제로 가족신문을 만들고
생일파티도 정원에서 했습니다. 특히 막내아들 남태우
씨는 아장아장 걸음마를 할 때부터 부모를 따라 정원에
씨앗을 뿌렸습니다. 그때 심은 가시나무 등이 지금은
울창해졌습니다. 고등학교에 진학하면서부터 "나는
조경학과에 갈 거야."라던 남 씨는 전북대 조경학과를
나와 서울식물원과 서울의 조경회사에서 일하다가
얼마 전부터 고향으로 돌아와 일합니다. 지역 사회에
기여하면서 부모가 오랫동안 가꿔온 정원에 젊은 감각을
접목하고 싶어서랍니다.

　　화가와 함께 정원을 둘러보기 시작했을 때, 어느 중년
부부 관람객이 정원을 찾아왔습니다. 이곳은 정원 입구의
새집 모양 현금통에 입장료 5000원을 내면 정원을 시간
제한 없이 오롯이 즐길 수 있습니다. 차와 음료도 원하는
대로 마실 수 있습니다. 화가는 인심도 좋습니다. "천천히
둘러보시고, 그림도 보시고, 차도 드세요."

　　3000평 정원에는 110여 종의 수목과 200여 종의
숙근 및 초화류가 삽니다. 조경학 박사인 남편과 조경
엔지니어 아들은 정원의 보유 수종 목록을 잘 정리해
두었습니다. 이 정원의 특징은 마치 정원박람회처럼
여덟 개의 테마 정원으로 구성돼 있다는 것입니다.
먼저 입구 정원. 200년 넘은 느티나무와 참나무 등이

그늘을 드리우면서 맥문동, 원추리 등의 음지식물과
어우러집니다. 숲 정원에는 가시나무, 먼나무, 후박나무
등을 심고 곳곳에 새집과 벤치를 두었습니다. 숲길을
걷는데 다양한 새소리가 들려와 하염없이 앉아 있고
싶었습니다. 계단식 다랑논 지형을 보존한 '다랭이
정원', 200년 넘은 야생 동백나무들이 이룬 '동백숲
정원', 운천호수 경관을 한눈에 내려볼 수 있는 '전망대
정원'……. 개인 정원이 아니라 규모가 방대한 전문
수목원에 온 것 같았습니다.

　　특히 인상적인 테마 정원은 '해 뜨는 정원'과 '갤러리
정원'이었습니다. 산자락 높이 위치한 해 뜨는 정원은
이른 아침 순천만에서 떠오르는 해를 볼 수 있어 평소

마을 사람들이 자주 찾아오는 장소였습니다. 정원주가
마을 산책로로 열어두는 정원에 풀이 무성해지면 다
같이 정원 일을 돕는다고 합니다. 정원 탐방의 마지막
코스인 갤러리 정원은 화가의 미술 작품들을 감상할
수 있는 곳입니다. 음식과 묘목과 정담을 나누니 마을
커뮤니티 공간의 기능을 합니다. 유럽에서 구해 왔다는
오래된 풍금과 스테인드글라스 장식, 앤티크 찻잔 등이
작은 박물관 분위기를 풍겼습니다. 이 갤러리 정원에서
남프랑스의 소도시 그라스를 떠올렸습니다. 세계적인
꽃과 향수의 고장이기도 하지만 작은 상점마다 지역의
화가들이 자신이 만든 예술품을 파는 마을이지요. 작가가
어떤 의도로 작업했는지 하염없이 얘기 나눌 수 있어
예술이 어렵지 않게 다가옵니다. 꽃과 정원을 매개로
예술적 감각을 공유한다면 순천이 '한국의 그라스'가 될
수 있겠다는 생각이 들었습니다. 그나저나 순천의 화가는
왜 정원을 가꾸었을까요? 탐스러운 포도와 과일차를
내오면서 말합니다.

　　"허름한 집을 남편과 함께 리모델링 할 때 거실에서
　　정원이 한눈에 보이도록 했어요. 아이 셋을 키우는
　　과정에서 마음에 막 열이 날 때가 있잖아요. 그런데

정원의 꽃을 보면 화가 사라지더라고요. 사람들은
늘 정원일 하는 제게 '고생하시겠네요.'라지만 저는
고생한다고 생각해 본 적이 없어요. 잡초를 뽑으면 제
머릿속과 마음도 깨끗해지거든요. 그게 곧 명상이지
않겠어요."

화가가 그리는 꽃은 매번 바뀝니다. 한동안
달맞이꽃을 그리다가 양귀비를 거쳐 요즘엔 에키네시아를
자주 그립니다. 정원에 이젤을 놓고 꽃을 보면서 그리는지,
사진을 찍어 보고 그리는지 물었습니다.

"둘 다 아니에요. 30년 가까이 가꿨던 꽃들과 모든
계절의 추억과 소망이 다 제 마음속에 들어 있잖아요.
색채는 있는 그대로를 묘사하기보다는 다소
주관적으로 형상화합니다. 소멸과 생성이 반복되는
자연의 법칙은 모호한 선으로 표현하기도 합니다."

'화가의 정원산책'은 아낌없이 칭찬받을 만한 공로가
있습니다. 순천시 별량면 장학마을에 정원문화를 전파해
이 마을을 정원 마을 커뮤니티로 만든 것입니다. 이 정원
맞은편에는 민 화가의 후배가 살고 있는 '유럽정원'을

'화가의 정원산책' 입구

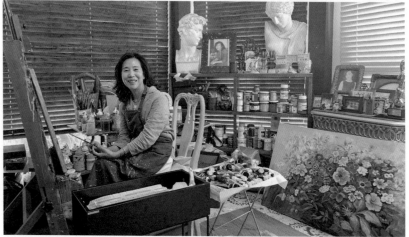

비롯해 '복순이네 돌사랑정원'과 '이가네 뜨락정원' 등
아름다운 주택정원들이 작은 골목길에 모여 있습니다.
일찌감치 터를 잡은 화가의 정원산책을 보면서 도시
생활을 했던 은퇴자들이 시골 마을에 정원을 가꾼
것입니다. 집집마다 낮은 담벼락에 화분들을 내건 정경을
보니 마치 스페인의 정원도시 코르도바에 와 있는
느낌이었습니다. 꽃향기가 퍼지는 마을은 계절의 감각을
나누는 공동체였습니다.

　　장학마을이 정원 마을이 된 데에는 순천시의
'개방정원' 제도가 큰 역할을 했습니다. 2013년 대한민국
최초로 국제정원박람회를 열었던 순천시는 2017년부터
다른 지방자치단체에는 없는 '개방정원'이라는
등록제를 시행하고 있습니다. 관내의 우수한 민간정원
중 일반에 공개하는 정원을 지정해 관광자원으로
활용하기 위해서입니다. 장학마을의 정원들은 순천시
개방정원들입니다. 특히 화가의 정원산책은 2019년
순천시 개방정원으로 지정된 후 2020년 제1회 전라남도
예쁜 정원 콘테스트 공모전 대상, 2021년 순천시 제1호
민간정원이 되면서 전국적 명성을 얻게 됐습니다. 화가는
말합니다.

"캔버스에 그림을 그리듯 정원을 조성해 온 것
같아요. 사계절의 아름다움을 보여주도록 식물의
질감과 색상을 배치했어요. 자연이 주는 모든 형상은
사랑에 대한 아름다운 추억과 함께 풍부한 작품의
소재가 되었어요. 저는 정원에서 그림을 그리면서
마음과 감각을 환하게 열 수 있었습니다. 요즘엔
동네 사람들과 꽃과 묘목을 나누니 행복이 갑절로
커졌어요. '장학마을 위크'라는 마을 탐방 프로그램도
만들어야겠어요."

꽃 피는 봄이면 장학마을에 꼭 다시 가 보려고 합니다.
'꽃향기의 공동체'만큼 축복받은 공동체가 또 있을까요?
다이앤 애커먼은 『감각의 박물학』에서 "냄새의 내관을
건드리면 모든 추억이 한꺼번에 터져 나온다."고 썼지요.
꽃향기라는 감각의 정원 공동체는 마을의 소중한 추억을
쌓아 갈 것입니다.

오감치유 정원에서
만난 희망

고백하자면, 경기 성남시 수정구에 있는
신구대식물원은 제게 '비밀의 정원'입니다. 서울에서
가까운 거리에 이토록 멋진 정원이 있다는 건 진정
축복입니다. 휴일 오전 내내 자고 일어나서도 찾아와
거닐 수 있는 곳, 숲의 소리와 흙내음을 느끼며 주중에
쌓인 피로를 떨쳐낼 수 있는 곳, 사계절 다른 색상과
향기를 선물해 주는 곳. 반려식물을 부담 없는 가격에
장만할 수 있는 곳, 식물 전시와 가드닝 클래스가 연중
이어지는 곳. 무엇보다 삶이 힘겨울 때 일상의 치유를
얻을 수 있는 곳. 그 장점을 일일이 다 꼽기 어려운 곳이
신구대식물원입니다. 연간회원권을 끊어 두고 언제든 올
수 있으니 '내 정원' 아니고 무엇이겠습니까?

해외에는 대학 부속 식물원과 수목원이 많습니다.

하지만 국내에는 전국 300여 개 대학 중 세 개 대학(서울대, 원광대, 신구대)만이 식물원을 갖췄습니다. 그중에서 일반에 개방하며 식물의 수집, 보존, 연구, 전시, 교육, 휴양 등 종합 서비스를 가장 활발하게 하는 곳은 단연 신구대식물원입니다.

신구대식물원의 첫인상은 클래식합니다. 얌체 같은 세련된 느낌이 아니라 정다우면서 고풍스러운 멋이 있습니다. 입구 정원은 청동 두꺼비 분수광장입니다. 식물원이 위치한 마을 적푸리는 본래 두꺼비 서식지였지만 지역개발로 점차 두꺼비가 사라지게 됐기 때문에 이를 지키려는 염원을 담은 것입니다. 멸종위기원, 습지생태원, 곤충·양서류 생태관 등을 둘러보면 저절로 우리 식물 공부가 됩니다. 우리나라 최초로 조성된 라일락 품종 전시원도 있어요. 개병풍이나 깽깽이풀 같은 한국 자생식물도 곳곳에서 만날 수 있습니다. 57만 제곱미터(약 17만 평)의 너른 면적이 구석구석 관리가 잘돼 있어 고마운 마음마저 듭니다.

그중 '오감 치유 정원'에서는 "할매 할배의 초록손"이라는 이름의 사회적 약자 가드닝 프로그램이 펼쳐집니다. 복지 사각지대에 있는 우울한 어르신들을 정원 활동에 참여시켜 사회적 관계 형성을 돕겠다는

취지입니다. 가을빛이 깊어 가는 오감 치유 정원에
스물여섯 명의 어르신이 모였습니다. 앵초, 봉선화, 동백,
해바라기, 느티나무⋯⋯. 어르신들의 가드닝 앞치마에는
이름표가 붙어 있었습니다. 자신이 좋아하는 식물
이름이 크게, 본래의 이름 석 자는 괄호 안에 작게 쓰여
있었습니다. 우울증을 진단받거나 정서적 지원이 필요한
분들이었습니다. 하지만 표정이 맑고 환했어요. "우리
행복팀이 가꾼 정원이랍니다. 해바라기, 백합, 목련을
심었어요." 물조리개를 들고 꽃에 물을 주거나 잡초를
뽑는 자세가 진지하면서도 행복해 보였습니다.
　　어르신들은 처음엔 강사의 안내에 따라 '시루떡
감자떡 찹쌀떡', '감자탕 설렁탕 매운탕' 등의 구호를

박수 치며 따라 했습니다. 인지 기능을 높이기 위한 준비운동이었습니다. 체조로 몸도 풀고 따뜻한 가을 햇살 아래 도란도란 간식시간도 가졌습니다. 이날의 주요 프로그램은 '꽃 누르미 액자 만들기'. 진행을 맡은 강사는 말했습니다. "오늘은 눌러 말린 꽃들로 액자를 만들어 보려고 해요. 아크릴 필름에 사진을 함께 오려 붙여 보세요. 보기 좋은 곳에 올려두고 그동안의 식물원 활동을 항상 행복하게 떠올리시면 좋겠어요."

왜 오감 치유 정원일까요? 다양한 식물을 직접 만져보면서 촉감을 느낄 수 있는 촉각 정원, 음식 재료가 되는 채소를 키우는 키친가든의 미각 정원, 싱그러운 허브 향이 나는 후각 정원 등으로 구성돼 있기 때문입니다. 이곳에서 어르신들은 19주 동안 채소정원 만들기, 그라스 가든 산책, 허브 향기 테라피, 꽃무릇 정원에서 인생 사진 남기기, 정원 요정(허수아비) 만들기 등의 활동을 했습니다. 그들이 만든 정원 요정에 왠지 마음이 끌렸습니다. 형형색색 솜 구슬을 단 스웨터를 입고 머리를 양 갈래로 땋은 소녀의 모습이었거든요. 어르신들의 젊은 날 모습이 그러했겠죠.

참여자들 대부분이 홀로 사는 분이어서 마음이 짠했습니다. 식물원에 따르면 사회복지사가 옆에 없으면

불안해하던 어르신들은 이 프로그램을 통해 자주 웃게 됐다고 합니다. 자신의 얘기를 주변 사람들에게 담대하게 털어놓을 수 있게 됐다고 합니다.

　사회적 약자 가드닝 프로그램은 '정원 치유' 프로그램 중 하나입니다. 정원이 아름다운 경관으로만 존재하는 게 아니라 그 속에서 식물을 돌보며 소통하는 과정이 우리의 건강을 회복시키고 마음을 어루만지는 거죠. 특히 정원 치유는 도시 생활권 안에서 지속적으로 참여할 수 있어 거동이 불편한 분들도 답답한 방에서 벗어나 자연 속에서 다른 사람과 교류할 수 있습니다. 고대 이집트에서도 궁정 의사들이 스트레스 받는 왕과 귀족들에게 "정원을 산책하세요."라고 권했다니 정원 치유의 역사는 인류의 역사와 함께해 온 셈입니다.

　신구대식물원은 2023년에 진행한 이 정원 치유 프로그램의 성과를 평가해 산림청에 보고했습니다. 우울증 진단을 받거나 우울증 자가진단 경고 이상인 65세 이상을 실험군(프로그램 참여자)과 대조군(미참여자)으로 나눠 신체적 건강, 정신적 건강, 사회적 건강을 살펴봤습니다. 그 결과 신체적으로는 이 프로그램에 참여한 실험군의 경우 체중이 평균 0.8킬로그램 감소(대조군은 평균 0.36킬로그램 증가)했습니다. 다리에 힘이

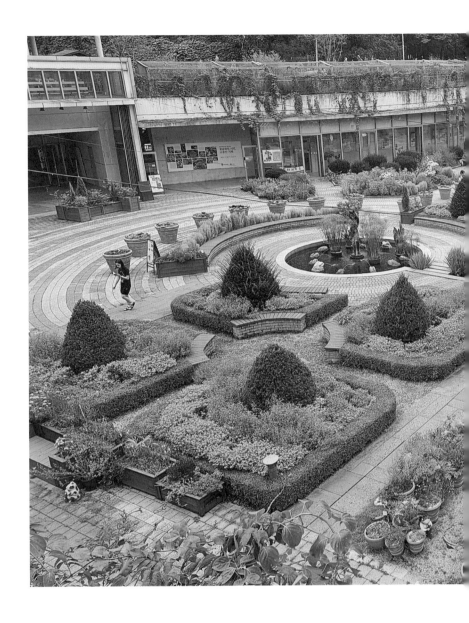

신구대식물원

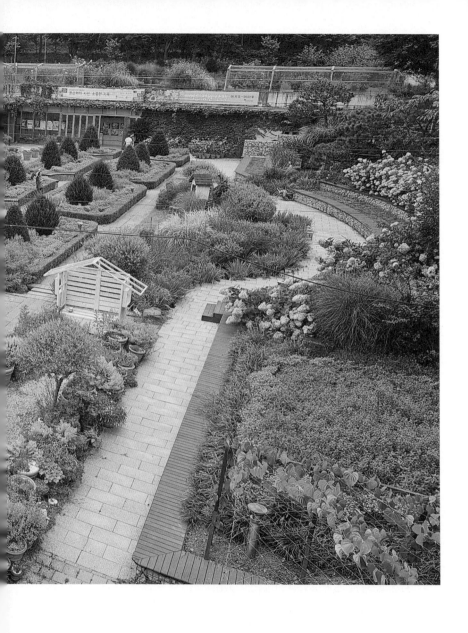

생기고 손의 소근육도 발달했습니다. 한국정신과학연구소 통합뇌휴먼심리연구소에 의뢰해 진행한 정신적 건강의 척도지 검사에서는 실험군의 우울 점수가 평균 8.02점 감소(대조군은 평균 1.85점 감소)했습니다. 활력, 삶의 질, 마음 챙김에서도 실험군은 대조군에 비해 월등히 높은 성과를 보였습니다.

사회적 건강 조사는 심층 인터뷰로 진행했습니다. "'살구꽃' 어르신이 먼저 친절하게 대해주고 아는 척해줘서 고마웠다. 내가 먼저 다가가는 것은 아직 힘들지만 앞으로 실천하고 싶다." "집에서 혼자 아무 말도 안 하는 것보다 여기 와서 이런 말 저런 말 하는 것이 더 좋고 행복해졌다." "동료들과 같이 활동하는 것이 기다려진다, 이제는 누군가와 함께하고 싶은 마음이 다시 생겼다."

산림청은 2023년 신구대식물원 등 열한 개 기관에 사회적 약자 가드닝 프로그램을 위탁해 실시했습니다. 우울증세 어르신, 치매 돌봄 가족, 코로나19 의료 종사자, 정신 질환자 등이 대상이었습니다. 사실 바람결을 느끼고 풀 냄새를 맡으며 흙을 만지는 오감 활동은 1인 가구의 외로움이나 끝이 보이지 않는 돌봄 노동의 피로함만 달래는 게 아니죠. SNS시대에 오히려 더 '군중 속의

고독'을 느끼는 현대인들에게 절실한 게 정원 치유입니다.

해외는 요즘 '정원 치유 전성시대'입니다. 영국의
경우 일반의를 찾는 다섯 명 중 한 명은 건강 질환이
아닌 사회적 문제를 겪기 때문에 국민 정신건강을
지원하기 위한 정원 치유 활동에 공들이고 있습니다.
콘월 지방의 폐광 위에 세운 세계 최대 식물원 정원인
'이든 프로젝트'는 우울증을 겪는 주민들이 원예
전문가의 도움을 받아 자연 속에서 가드닝과 걷기를
하는 '이든 처방' 프로그램을 운영합니다. 싱가포르는
국가공원위원회 주도로 2030년까지 치유정원 서른
곳을 조성한다는 목표입니다. 전정일 신구대식물원장은
말합니다.

"우울한 독거 어르신들이 드넓은 식물원에 와서
둘러보는 것만으로도 마음의 치유를 얻을 수 있습니다.
2025년이면 국민 다섯 명 중 한 명이 65세 이상인
초고령화 사회에 진입합니다. 요즘 60대는 엄청나게
건강합니다. 그분들을 사회적으로 가만두면 안 됩니다.
정원에 나와 일하게 하면 건강보험료 지출이 훨씬
줄어들 것입니다. 그런 측면에서 독일에서는 정원 치유를
대체의학으로 부르기도 합니다. 사회적 비용을 줄이면서
사람들을 건강하게 하는 활동이 정원 치유입니다.

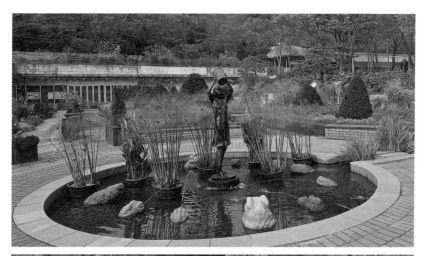

위 신구대식물원 입구 정원

아래 신구대식물원의 오감치유정원

고령층이 정원의 프로슈머(prosumer, 생산자이자 소비자)
역할을 하도록 이끌어야 합니다. 저희는 작은 대학이지만
식물원 문화의 최고 브랜드가 되는 것, 식물을 매개로
종합적인 문화 경험을 가능하게 하는 것을 비전으로
삼습니다."

'할매 할배의 초록손' 프로그램에 참여한 어르신들의
손을 잡아 드리면서 생각했습니다. 누구든 부모님
모시고 계절마다 오면 좋을 곳이라고요. 그저 손잡고
정원을 느릿느릿 함께 걷는 것만으로 무척 행복해하실
것 같다고요. 신구대식물원에서는 이런 게 치유의 감각
아닐까 하는 순간들을 느끼거든요. 정호승 시인은
'외로우니까 사람'이라고 했습니다. 위로가 필요할 때엔
신구대식물원의 숲길을 걸어보면 어떨까요.

울지 마라
외로우니까 사람이다
살아간다는 것은 외로움을 견디는 일이다
　　　　　　　　　　　　　　　—정호승, 「수선화에게」에서

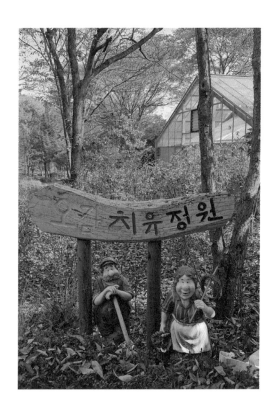

나무와 도시 감각의
라운지

2023년의 세밑에 30년 넘은 공원이 새로
단장됐다기에 가 보았어요. 서울 양천구 오목공원이에요.
첫 방문은 새벽 어스름 무렵이었죠. 첫눈에 들어온 것은
다름 아닌 의자였어요. 공원 입구 왼쪽 담장 앞에 노란색
바닥 조명을 받아 빛나고 있었거든요. 예쁘고 가벼웠어요.
　　마른 지피식물이 땅을 덮고 있는 모습이 구름의
물결처럼 보였어요. 저곳에 앉으면 구름 위에 앉는
기분일까? 의자를 바짝 당겨 가슴을 테이블 쪽으로
내밀어 앉으면 맞은편 사람과 동이 틀 때까지 정답게
이야기할 수 있을 것 같았어요. 그동안 본 적 없던
비밀정원 라운지였어요. 프랑스 영화 「마담 프루스트의
비밀정원」이 떠올랐어요. 프루스트 부인이 꽃차와
마들렌을 내와서 이야기를 경청해 주자 주인공이 어린

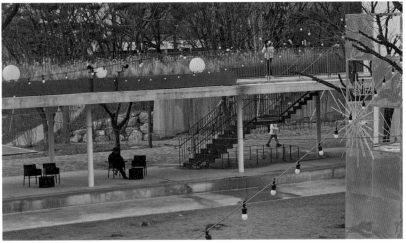

오목공원

시절 잃었던 기억들을 되찾아 가죠. 우리 삶도 비슷하지 않을까요? 마주 앉아 서로의 얘기를 진심으로 들어줄 때 좌절과 슬픔 같은 감정은 떠나고 그 자리에 위로가 들어서잖아요. 잊고 살았던 어린 시절의 추억도 뭉게뭉게 떠오르고요.

제 머릿속에서는 「Tea for Two(둘만을 위한 차)」라는 재즈곡의 선율이 엘라 피츠제럴드가 부른 버전으로 흐르고 있었어요. "우리 둘만의 차 한 잔, 당신을 위한 나, 나만을 위한 당신…… 날이 밝으면 당신은 잠에서 깨어 나만을 위한 슈가 케이크를 구울 거예요."

바뀐 오목공원에서는 왠지 세련된 감성이 느껴졌어요. 요란하게 멋을 낸 게 아니라 덜어내고 비워내서 여유가 느껴지는 멋이요. 오목공원 변신의 핵심은 가로 50미터, 세로 50미터, 폭 8미터의 정사각형 회랑(回廊, 안뜰의 가장자리에 있는 복도)이에요. 스페인 알람브라궁전 같은 이슬람풍 정원들도 회랑 구조이죠. 그 정원들이 가운데에 연못을 뒀다면, 오목공원의 중앙에는 잔디마당이 있어요.

자전거를 타 보면 알아요. 지상에서 조금만 높아져도 세상을 다르게 느낄 수 있다는 걸요. 높이 3.7미터의 오목공원 회랑 위에 올라서면 방송사와 백화점으로

둘러싸인 목동 중심가의 도시 풍경이 낯설게 다가와요. 1990년대에 이와이 순지 감독도 「쏘아 올린 불꽃, 아래에서 볼까 옆에서 볼까」라는 영화를 만들었지요. 시선의 방향과 높이를 다르게 하면 다르게 생각할 수 있지 않을까요. 정사각형 회랑 위로 공중 산책을 하다 보면 문득 이런 생각도 듭니다. 이렇게 삶의 길을 걷다 보면 만날 운명의 사람은 언젠가는 만나겠구나. 우리는 지구라는 행성에 불시착해 오목공원에서 만난 게 아닐까요.

두 번째 오목공원에 갔던 건 2024년 2월의 어느 날 오후 4시쯤이었어요. 다시 회랑에 올라가 보았죠. 이번에도 제 시선을 잡아끈 것은 공원의 의자였어요. 고등학생쯤 돼 보이는 남학생이 등받이가 있는 1인용 의자에 앉아 잔디마당을 내려다보고 있었어요. 그 순간 제 눈에는 잔디마당이 호수나 분수로 보였어요. 프랑스 파리 뤽상부르 정원이나 튀일리 정원에 가면 시민들이 의자에 앉아 호숫가를 바라보잖아요. 호수나 잔디나 뭐 그리 다르겠어요. 우리는 그저 마음을 내려놓기 원하는 것뿐이에요. 그런데 오목공원의 의자는 1인용 의자든 3인용 벤치든 무척 가벼워요. 무겁고 녹슬고 딱딱한 파리의 공원 의자들과는 비교할 수 없을 만큼요. 누구든

원하는 장소로 의자를 옮겨서 앉을 수 있어요. 공원에서
의자를 손쉽게 움직일 수 있다는 건 엄청난 자유의지의
발현이죠. 그나저나 롱패딩을 입고 있던 그 남학생은
무슨 생각을 그리 곰곰이 하던 걸까요? 부디 그 공원에서
마음의 평화를 얻으셨기를…….

　　세 번째 오목공원에 갔던 날에는 이 공원을 변신시킨
'회랑의 마법사'를 만났습니다. 박승진 디자인스튜디오
로사이 대표(1965년생)예요. 로사이(loci)라는
회사 명칭은 경관(landscape), 오가닉(organic),
커뮤니케이션(communication), 상상(imagination)의
줄임말이죠. 한국예술종합학교에서 조경을 가르치는 그는
정영선 조경설계 서안 대표와 함께 한국을 대표하는 조경
작업들을 해왔습니다. 아모레퍼시픽의 서울 본사와 경기
오산 원료식물원, 서울 아산병원, 대구 사유원……. 이번
오목공원 리모델링은 그의 첫 공원 프로젝트였습니다.

　　그를 만나기 전에 이전 조경 작업들에 대해
질문하느라 통화를 한 적이 있습니다. 으스댐이나
꾸밈없이 나지막하게 설명하는 태도가 잘 깎은 단정한
연필 느낌이었습니다. 만나 보니 그 느낌이 다르지
않았습니다. 대화를 나누다가 그의 아버지(고 박원근
전《경인일보》부사장)가 제가 다니는《동아일보》의

대선배(수습기자 1기 출신의 사회부장)이셨다는 것을 알게 되었습니다. 아, 반갑습니다!

그는 오목공원을 설계하면서 어떻게 회랑의 마법을 생각해 냈던 걸까요? 결론부터 말씀드리면 "사람을 생각하니 회랑이 떠올랐다."고 할 수 있겠습니다. 2021년 어느 날 서울 양천구청 온수진° 공원녹지과장으로부터 느닷없이 연락을 받았다고 합니다. 오목공원 리모델링 운영위원회가 지명공모를 결정하면서 박 대표에게 참여를 부탁했다네요. 박 대표는 다른 프로젝트들로 한창 바쁠 때여서 며칠 생각해 보겠다고 한 뒤 현장을 방문해 봤다고 합니다.

처음 와 본 오목공원은 어릴 때 부모님과 살던 서울 강서구 화곡동의 단독주택 마당을 떠올리게 했습니다.

"제가 화곡동에 살 당시에는 강서구, 양천구 구분도 없을 때였어요. 왠지 목동이 낯설지 않더라고요. 저희 화곡동 집은 대지 100평에 건물은 20평이 채 안 되고 나머지가 다 마당이었어요. 아버지가 아들

○ 조경학도 출신으로 『2050년 공원을 상상하다』, 『공원주의자』 등의 책을 펴냈습니다.

오목공원 조경을 맡은
박승진 디자인스튜디오 로사이 대표

셋을 마당에서 키워야겠다고 생각하신 것 같아요.
아버지는 바쁜 와중에도 당시 이런저런 꽃들을
심으셨습니다."

공원 프로젝트는 의미가 있지만 리모델링이라는 건
어디에서부터 어디까지를 새롭게 해야 하는지 고민이
되는 일이었습니다. '힌트가 잡히면 지명공모에 참여하고,
영 오리무중이면 하지 말아야겠다……' 그런데 그날 제법
내린 비가 그의 마음을 오목공원으로 이끌게 됩니다.

"'파고라'라고 불리는, 햇볕을 가리는 오두막 같은
데에서 장기를 두던 할아버지들이 비가 들이치니까
장기판을 접고 허겁지겁 떠나더라고요. 갑자기

공원이 휑해졌어요. 사람들이 공원에서 마음껏
머물도록 해야겠다는 생각이 들었어요."

박 대표는 오목공원의 땅값이 궁금해졌습니다.
공시지가를 살펴보니 인근 백화점이나 방송사보다 열다섯
배나 싼데도 2만 1470㎡(약 6500평) 면적이라 무려 2800억
원이었습니다. '이 공원을 땅값은 하게 만드는 게 내가 해야
할 일 아닐까?' 공원을 이용하는 100명을 가정해 사람들이
어떻게 공원을 사용하는지 생각해 봤다고 합니다.

"그곳엔 가슴이 짠한 얘기도 소설 같은 얘기도
있겠죠. 중요한 것은 공원은 누구에게나 열려 있는
공간이라는 점이었어요. 공원의 가치는 시설에 있지
않고 어떻게 사람들을 끌어들여 머물게 하는가에
있다고 생각했습니다."

그래서 도출된 오목공원 리모델링 콘셉트가
'어반 퍼블릭 라운지(Urban public lounge)'(도시의 공공
라운지)였습니다. 로비는 서서 떠도는 공간이지만
라운지는 편하게 앉아서 차도 마시고 이야기를 나누는
공간이지요. 박 대표는 그렇게 도시인이 행복하게 머무를

수 있는 공간을 상정하고 김희정 모스건축사사무소
대표와 회랑을 설계했습니다.

"지명공모에 부탁을 받고 참여해서 오히려 떨어져도
괜찮다는 마음으로 과격한 안을 낸 것 같아요.
과격하다는 건, 공원에 회랑이라는 건축물을 새로
넣는 게 부담스러울 수 있기 때문이에요. 전통적으로
조경은 녹지 위주이고 기껏해야 정자나 파고라 같은
시설을 배치하는 정도로 생각됐거든요. 그런 기존
문법을 벗어나 회랑의 2층도 산책할 수 있게 하고,
공원의 가구도 고급으로 넣자고 했는데 덜컥 공모에
당선됐어요."

이 지점에서 서울 양천구청 온수진 공원녹지과장의
말을 들어보지 않을 수 없었습니다. 지금 대중에게 선보인
오목공원의 모습은 박 대표가 3년 전 지명공모에서 발표한
내용과 크게 다르지 않게 구현됐으니까요.

"오목공원 지명공모할 때 위원회 내부에서 가급적
원로 말고 중견 조경가에게 맡겨보자는 의견이
있었습니다. 지금 최고 인기인 박 대표님이 승낙을 안

오목공원

하실 것 같아서 제가 직접 전화를 드렸던 것입니다.
저희가 한 일은 그저 최대한 설계자의 의도대로
조성되게 한 것뿐입니다. 양천구 입장에서는 박
대표님의 첫 공원 작품을 맞게 되어 영광입니다."

이제 오목공원에서는 비가 내린다고 쫓기듯 공원을
떠나지 않아도 됩니다. 회랑에서 공원을 바라보며 느끼면
됩니다. 비가 오면 비가 오는 대로, 눈이 오면 눈이
오는 대로 계절의 감각을 오롯이 느낄 수 있는 장소가
되었습니다.

"맛있는 커피와 샌드위치를 먹을 수 있는 카페,
꽃집, 서점을 회랑 안에 들였으면 했는데 상업
시설이라 주변 상권과 부딪치더라고요. 대신 식물에
대한 정보를 얻을 수 있는 공간, 책을 읽을 수 있는
공간을 만들었어요. 커피와 샌드위치를 먹을 수 있는
곳은 오목공원이 리모델링 한다니까 '스타벅스'와
'쉐이크쉑 버거'가 발 빠르게 공원 앞에 문을
열더라고요. 하긴 미국 쉐이크쉑 버거 본점도 뉴욕의
공원인 '메디슨 스퀘어파크' 안에서 시작했네요."

오목공원은 30년 넘은 공원이라 높이 10미터가 넘는
나무들이 많습니다. 하지만 그 나무들 밑은 썰렁했어요.
오랫동안 공원에 쉴 만한 그늘이 없어 사람들이 나무
밑으로 몰렸었고, 키 큰 나무의 잎들이 햇빛을 가려
다른 식물들이 자랄 수 없었기 때문이지요. 박 대표의
조경 원칙은 "없애야 하는 뚜렷한 이유가 없다면
남긴다."입니다. 기존의 나무들은 남겨두고 팥배나무,
산딸나무, 황매화 같은 중간 키의 나무들과 맥문동 같은
초본류를 심어 숲을 다양한 층으로 구현했습니다. 이렇게
되면 숲의 밀도가 높아지고, 단위 면적당 배출 산소도
많아지게 됩니다.

박 대표와 회랑에 의자를 나란히 두고 앉아 안쪽의
잔디마당을 바라보았습니다. 회랑은 바깥의 숲과
내부 공간을 구분하는 역할을 톡톡히 합니다. 내부가
40센티미터 낮아 굳이 의자에 앉지 않아도 회랑 주변으로
많은 이들이 걸터앉을 수 있습니다. 실제로 점심시간
때 인근 회사원들이 그렇게 공원을 이용한다고 합니다.
그뿐일까요, 도시의 숲속 라운지는 밤에 또 얼마나
로맨틱하겠어요. 그 네모난 공간이 굉장히 창조적으로
활용이 가능한 장소란 사실을 알게 됐습니다.

"제가 상상했던 오목공원의 쓰임새 중 하나는
오케스트라 공연이었어요. 사람들이 여기 앉아
감상할 수도 있고 회랑 위에 올라가서 볼 수도 있고요.
벼룩시장을 열어 공원이 지역 사회 사람들을 모으면
좋겠다는 생각도 합니다. 도시의 라운지 정원을
표방한 곳이니까 이 구조물을 잘 활용하면 많은
사람이 재미있게 이용할 수 있을 것 같아요."

그의 말을 듣는 순간 미국 뉴욕 브라이언트파크가
떠올랐어요. 패션 담당 기자를 하던 2000년대 초반, 세계
4대 패션쇼 중 하나인 뉴욕패션위크를 취재하러 가던
곳이었거든요. 브라이언트파크는 도심 공원의 특성을
살려 패션쇼뿐 아니라 음악회, 방송, 전람회 등 각종 문화
이벤트가 정기적으로 열립니다. 방송사와 백화점을 바로
옆에 낀 오목공원이야말로 '서울의 브라이언트파크'가
될 수 있다는 생각이 들었어요. 박 대표가 바라던 대로
오랫동안 대학로에서 열려온 '마르쉐 농부 시장'이
2024년 봄부터 오목공원에서 성황리에 열리고 있습니다.
오목공원에서는 앞으로 재밌는 일이 많이 벌어질 것 같아
잔뜩 기대됩니다. 다만 일전에 들었던 조경진 서울대
환경대학원 교수의 강의가 떠오릅니다. "공공장소가

시민들에 의해 잘 이용되려면 보다 섬세한 규약과 약속이 필요합니다."

박 대표가 헤어지면서 『도큐멘테이션 (DOCUMENTATION)』이라는 비매품 책을 건넸습니다. 2007년부터 10년간의 작업을 글과 사진으로 담은 책이었습니다. 이 책에는 2015년 경남 클레이아크김해 미술관에서 열렸던 그의 작가정원 프로젝트 '아버지의 정원'도 실려 있습니다. 어릴 적 화곡동에 살았던 아버지의 정원을 소박하게 구현했던 작업입니다. 책을 덮으며 생각했습니다. 오목공원에 사람들이 모여 꿈을 꾸고 희망을 품을 때 하늘에 계신 그의 아버지가 대견해하실 것 같다고. '사람'을 생각하며 오래된 공원을 '숲이 있는 도시형 공공 라운지'로 탈바꿈시킨 어느 조경 건축가의 꿈은 그 옛날 아버지의 정원에 핀 꽃과 풀에서 비롯됐을 것 같다고.

그는 신영복 선생의 『나무야 나무야』와 더글러스 애덤스의 SF소설 『은하수를 여행하는 히치하이커를 위한 안내서』를 인생의 책으로 꼽습니다. 저는 그의 나무 감각과 도시 감각을 동시에 느낍니다. 오목공원에서 그 두 개의 감각이 균형을 이루며 어우러지기를 기대합니다. 박 대표는 예전에 노들섬 공사 가림막 사이로 풀이 자라난

걸 보고 잡초들의 이름표를 만들어 준 적이 있습니다.
흰 가림막이 갤러리의 화이트 월(white wall) 같았다나요.
망초, 개똥쑥, 이렇게 잡초들의 이름을 불러주자 그들에게
품격이 생겨나는 것 같았다고 합니다. 리모델링된
오목공원이 인생의 흰 도화지로 우리 앞에 펼쳐졌습니다.
자연과 어우러져 서로의 이름을 소중하게 불러주는
장소가 되기를 기대합니다.

내가 찾은
'비밀의 정원'

어느 날, 식물도감을 펼쳐보면서 깜짝 놀랐습니다. 내가 이렇게 많은 식물을 알게 됐나? 정원을 찾아다니며 "이 꽃은 뭔가요?", "저 나무는 뭔가요?" 물었던 게 가랑비에 옷 젖듯 제 안에 쌓였나 봅니다. 돌아서면 이내 까먹었다고 생각했는데 그래도 남아 있는 게 있어 다행입니다.

이렇게 쓰고 보니 엄청난 식물 지식을 갖추게 된 것 같지만, 전혀 아닙니다. 과거에 워낙 무지했을 뿐입니다. 하지만 관심과 사랑의 힘은 위대합니다. 식물의 이름을 일일이 기억하며 불러주는 게 좋겠지만, 몰라도 됩니다. 그들은 형태와 빛깔과 향기로 존재감을 드러내니까요. 소중한 것은 자연을 사랑하는 마음일 것입니다. 오랜 지인이 제게 "요즘은 패션보다 정원에 마음이 더 가나

보군요."라고 안부 인사를 건네던데, 예. 맞습니다. 정원에
세상의 모든 스타일이 다 들어 있어요. 크리스티앙
디오르나 드리스 반 노튼 같은 세계적 디자이너들이
영감을 얻는 장소도 정원이었죠.

예전에는 크고 화려한 식물을 좋아했는데 요즘엔
우리나라 자생식물이 그렇게 좋습니다. 언뜻 보면
평범한 풀같이 소소하지만, 가만히 들여다보면 한없이
신비롭습니다. 패션이나 가구에서 서양의 스타일을
추구하다가 시나브로 담백한 한국의 미(美)에 천착하게
되는 것과 같은 이치일 듯합니다. 그 아름다움을
환기시키는 것도 제가 할 일이라는 생각이 듭니다.

이 책 『정원의 위로』에서 소개한 인물들에는
공통점이 있습니다. 부모님 또는 조부모님이 크든 작든
정원을 가꿨습니다. 장소는 대수가 아니었습니다. 아파트
베란다나 옥상, 시골 텃밭, 공장과 마을의 공터 어디든
'비밀의 정원'이 될 수 있었습니다. 그렇게 정성껏
식물을 돌보는 걸 보고 자란 분들이 정원을 가꾸고
있습니다. 사실 저도 엄마로부터 식물을 사랑하는
유전자를 물려받은 것 같습니다. 엄마는 예나 지금이나
'금손'입니다. 제가 집에 사들이고는 신경을 쓰지 않아
비실거리게 된 식물들을 엄마는 늘 일으켜 세웠습니다.

반반하고 예쁠 때뿐 아니라 볼품없어졌을 때에도
한결같이 정성을 쏟는 것, 그것이 사랑이었습니다.

요즘 서울시민정원사 심화과정을 배우고 있습니다.
수강생 중에서 정원을 집에 갖춘 분은 많지 않습니다.
야외정원뿐 아니라 실내정원이나 옥상정원 가꾸기를
선택해 배울 수도 있는데 대부분은 야외정원 조성법을
배우고 싶어 합니다. 지금 당장은 정원이 없어도 흙을
밟는 정원을 열망하고 꿈꾸는 것입니다. 저는 지난해
어쭙잖게 무궁화나무의 삽목을 시도해 봤습니다. 겨우내
삽목한 화분에 비닐도 씌워 가면서 애를 썼는데 단 한
줄기만 뿌리 내리는 데 성공했습니다. 언제 뿌리가 생기나
노심초사하면서 제가 만났던 정원 속 현인(賢人)들을
떠올려봤습니다. 그들도 처음엔 이렇지 않았을까?

정원이 있는 삶은 집 안에 작은 화분 하나 들여놓는
것에서부터 시작할 수 있습니다. 식물이 그려진 컵과
찻잔, 달력, 다이어리에서 시작해 차근차근 관심을 넓히다
보면 어느새 가드너가 돼 있을 겁니다. 20여 년 전 제가
다니는《동아일보》에서 '위크엔드'라는 이름의 주말판을
시작할 때 그 팀의 소속 기자였습니다. 해외 저명한
신문들의 '가드닝' 섹션이 그토록 부러웠는데 당시엔 국내
실정과 맞지 않아 시도해 볼 엄두가 안 났습니다. 이제는

1인 가구도 반려식물을 집 안에 풍성하게 들이는 문화가 무르익었으니 얼마나 반가운지 모르겠습니다.

한편으로는 사명감도 느낍니다. 처음 정원 관련 기사를 연재할 때에는 개인 정원을 가꾸는 라이프스타일을 소개하는 것에서 출발했습니다. 그런데 정원의 세계에 빠져들수록 정원의 치유 기능과 사회적 역할에 주목하게 되었습니다. 수목원, 식물원, 정원 등의 용어가 법률적으로 사용되지만 크게는 정원의 범주 안에 있습니다. 우리 주변의 정원들은 정성껏 돌보는 손길들이 있어 우리를 맞아주는 것입니다. 그런 정원을 가꾸는 마음, 정원에서 받는 위로를 소개하고 싶었습니다.

정원에 마음을 두면서 제 일상이 고요하고 느리게 흐를 것이라 예상했지만 정반대입니다. 어찌나 가 보고 싶은 곳이 많은지, 알고 싶은 식물이 많은지, 공부할 책이 많은지, 하루 24시간이 부족할 지경입니다. 무엇보다 만나고 싶은 사람들이 참 많습니다. 그들은 잡초를 뽑으면서 마음을 정돈하고, 열심히 일하면서 받은 시기와 질투의 상처도 정원에 내려놓습니다. 뚜벅뚜벅 자신의 길을 걸어갑니다. 그들의 마음 다스림을 배우고 싶습니다. 이 책은 정원을 향한 제 공부의 시작입니다.

이 책이 세상에 나오게 된 데 대해 감사해야 할 분이

참 많습니다. 귀한 시간을 내어 정원에 깃든 삶을 얘기해
주신 책 속 인터뷰이들에게 가장 먼저 감사드립니다.
밝은 미소와 좋은 취향, 도전정신과 호기심, 넘어져도
다시 일어나는 오뚝이 정신을 갖게 해주신 부모님께
감사합니다. 늘 격려해 주시는《동아일보》김재호
회장님, 어느 날 난데없이 정원 기사를 써보겠다는 저를
믿고 밀어주신《동아일보》서영아 콘텐츠기획본부장님,
「김선미의 시크릿가든」 연재를 시작하자마자 출간을
제안해 준 양희정 민음사 부장님, 나이를 잊고 공부하도록
응원해 주신 배정한 서울대 조경·지역시스템공학부
교수님을 비롯한 서울대 협동과정 조경학 전공
교수님들께 깊은 감사의 말씀을 올립니다. 정원이 우리의
소중한 미래라는 사실을 일깨워 주시는 산림청의 남성현
청장님과 임상섭 차장님, 국립수목원의 임영석 원장님과
배준규 정원식물자원과장님·진혜영 전시교육연구과장님,
만학을 격려해 주신 이경준 서울대 산림과학부
명예교수님께도 늘 감사한 마음입니다. 취재하다가
인연을 맺게 된 든든한 정원사 친구들, 한국숲해설가협회
숲해설가 동기들과 서울시민정원사 동기들, 좀 더 거슬러
올라가면 정원과 식물에 대해 아무것도 모를 때부터
함께 산과 숲을 다녀준 인생 친구들에게 각별한 마음을

전합니다. 무엇보다 부족함투성이인 저를 사랑으로
감싸주는 가족, 미래를 내다보듯 오래전에 시골집을
장만해 제가 정원을 가꿀 수 있도록 길을 마련해 놓으신
엄마, 그리고 사랑의 하나님께 감사드립니다.

<div align="right">2024년 초록빛 유월에

김선미</div>

정원의
위로

1판 1쇄 찍음 2024년 6월 10일
1판 1쇄 펴냄 2024년 6월 15일

지은이 김선미
발행인 박근섭, 박상준
펴낸곳 (주)민음사

출판등록 1966. 5. 19. 제16-490호
주소 서울특별시 강남구 도산대로1길 62(신사동)
강남출판문화센터 5층 (우편번호 06027)
대표전화 02-515-2000
팩시밀리 02-515-2007
홈페이지 www.minumsa.com

ISBN 978-89-374-5675-6 (03600)

✳ 잘못 만들어진 책은 구입처에서 교환해 드립니다.